電 影 符 號

電 影 作 品

的 隱 喻 與

哲 思

鄭
錠
堅

著

自序：我的外遇紀錄

學哲學的我，其實有百分之五十的細胞是屬於文學的。我一直有一個比喻：小說是我的最愛，電影是我的小三，詩是我生平幾度美麗的邂逅。所以這本《電影符號》，應該算是我在文學藝術上的外遇紀錄。

從沒想過我會結集影評，直到去年二○一四。雖然從小愛看電影，但一直到唸研究所時拜在曾昭旭老師門下，看到老師寫的分析電影的文章，才赫然發現：哇！原來電影是可以這樣看的！文章是可以這樣寫的！感動之餘，偶而嘗試提筆，但淺嚐輒止，在隨即接踵而來的人生歲月裡，忙於寫論文、讀古書、學命理、習禪修、練氣功、學奧修以及種種身體工作⋯⋯雖然看電影的習慣未曾斷絕，但青年時代一點點提筆的衝動，卻早已淡忘了。直到二○一四年的四月開始寫臉書，發表的園地更自由寬闊，某日心血來潮，就想說寫一點自己愛看的科幻電影的觀後心得吧，沒想到一下筆即不能自休，文章愈寫愈長，篇數愈寫愈多，內容愈寫愈深，心情愈寫愈亢奮，下筆也愈寫愈流暢了。終於不到一年，就累積了足夠結集的文字份量。所以《電影符號》成書的根源是曾師的薰陶，觸發的近因卻是臉書的機緣。

需要說明的一點是，書名《電影符號──電影作品的隱喻與哲思》，事實上重點在「符號／隱喻／哲思」，而不在「電影」；也就是說，這冊寧更像一部哲學書多於像一部電影書。

如果從電影作品分析的角度來說，我的《電影符號》是「文以載道」派的，這個「道」就是生命之道、生命哲學、生命原理或生命成長的學問。電影是通俗性很高的東西，哲學是傾向於深刻的，用電影來談哲學，當然就是「深入淺出」的尋求了，或者說是深度與市場的整合、哲學與藝術的對話。

書的內容分成四個部分，共計二十四篇文章。

第一部分是「傳統系列」，包含了三篇文章──第一篇從王家衛的《一代宗師》開始，這部片子的主題正是討論傳統的深厚與艱難。第二篇分析李安作品中一個經營多年的深層結構，裡面正好隱藏著傳統文化複雜的面面觀。第三篇是《美味不設限》的影評，進一步談到傳統與走出傳統的問題。走出傳統，即走進一個非常不傳統的世界。

這個非常不傳統的世界就是第二部分的「超級英雄系列」，包含了八篇文章──從《美國隊長2》談「反省」、從「綠巨人」這個隱喻談「力量的控制」、從舊《蜘蛛人》系列談「超越英雄主義」、從X戰警系列的《未來昔日》談「面對痛苦」、從「蝙蝠俠三部曲」談「一無所有」，然後意猶未盡的再從蝙蝠俠第二部的《黑暗騎士》談一個「人生選擇」的寓言，接著從動畫《馴龍高手2》談「生命的學習與成長」，最後則是從盧貝松的新作《露西》談「靈性

成長」的問題。整個系列安排從內在反省談到靈性開發，頗有一點由內向外的況味。筆者個人某部分的性格其實是頗孩子氣的，一直愛看這些超級英雄呀科幻呀的電影，所以這個系列是嘗試給這些娛樂片以較深刻的哲學內涵吧。

但不能一直停留在傳統的歲月呀，也不能一直長不大呀，所以第三部分的「人間系列」就回到現實人生了，包含了八篇文章——法國電影《資本遊戲》描寫資本主義社會最黑暗的底層。很複雜的《情慾三重奏》刻畫人性深處的謊言、勇氣、誠實、召喚、愛與痛。第三篇分析日本電影《白雪公主殺人事件》裡所批判的媒體殺人的社會怪象。第四篇同時比較分析《控制》與《模仿遊戲》兩部作品的主題，說謊與誠實。慢慢的從反面談到正面，《曼哈頓練習曲》則是一部描繪生命從負傷到再起的作品。《進擊的鼓手》接著講論面對人間的邪惡要具備不退場的霸氣。九把刀的《等一個人咖啡》就更正面了，談愛情的深刻但簡單、澎湃卻純粹。最後一篇則是論析寶萊塢名片《三個傻瓜》裡所說的遊戲與行動的強大力量。所以「人間系列」的文章序列是從反面的扭曲社會談到正面的有情人間。

從人間到非人間，就是第四部分的「非人間系列」了，其中包含了五篇文章——事實上，到底人間比較人間，還是非人間比較人間，這是很難說的，至少這五部作品都是在非人間的表相下隱藏著非常濃烈的人性況味。這五部都是大片。第一部要討論的是鬼才導演諾蘭的新作《星際效應》，《星際效應》表面上看是科幻片，實則上就是在談人間愛戀的偉大可能。接著

第二、三、四部要討論的片子《香草天空》、「駭客任務三部曲」與《全面啟動》，就是筆者心目中的「佛學思想三部曲」，這三部名作都是科幻片種，但其實都是在討論心的覺與夢、真與假、覺醒與沉睡的問題，而心的覺知正是佛學的主題呀！最後一部是二〇一五年的新片《鳥人》，《鳥人》是一部很現實的作品，雖然故事中用了一些魔幻的意象，但作品深層其實是在探討複雜矛盾的人性現象，試問在真實生活裡的每一個人，誰又不是矛盾的存在呢？所以「非人間系列」其實是用非人間的手段去深深進入人間的靈魂。

除了這四個系列，最後還有一個「觀影小品」的專輯，裡面放了八、九部片子的觀後心得與感想，文字更短小，書寫的感覺更自由，談興更隨意，也可能閱讀起來更清新可喜吧。

哈！以上就是我的外遇紀錄的簡介與導覽，怎麼樣？有興趣來跑一趟嗎？

二〇一五／〇二／〇四

電影符號

CONTENTS

CONTENTS

電影符號

CONTENTS

CONTENTS

傳統系列

傳統的深厚與艱辛

——《一代宗師》的隱喻與哲思

王家衛在二〇一三年推出他拍攝多年的大片《一代宗師》，很多朋友看了都說看不懂，不知道電影作品主要表達的是什麼？我個人倒覺得片子的主題很明確，《一代宗師》的真正主角不是葉問，甚至不是章子怡演的宮二，電影的真正主角其實是，傳統。中國文化的傳統。

《一代宗師》通過細膩的拍攝技法、柔化優化的畫質、唯美鏡頭的運用、精心安排的對話、饒有古意的畫面，目的都在營造一個「傳統」的意象。《一代宗師》裡訴說的傳統文化與技藝，是一個深厚、悠久、精緻，但也很辛苦的世界。一方面是投身其中的學習者很辛苦，必須下大功夫、吃大苦頭、卻不見得有大成就，同時傳統本身也必須很辛苦的穿越歷史與時代的種種考驗。這種種辛苦苦很現實、很殘酷、很嚴峻，嚴峻得很不近人情，卻又有著讓無數英雄競折腰的吸引力。在電影中，許多刻意安排的對話，其實都在表現傳統文化與技藝種種的甘與苦。

電影中常說的一句話：「寧在一思進，莫在一思停。」就是在說傳統技藝的學習有進無退，知難而進，這是一個沒有退路的修行之旅。戲中宮二曾對葉問講：「我選擇留在我自己的

歲月裡了。」其實不正是隱喻傳統技藝的自成系統、自有乾坤、自立自足的深厚與尊嚴嗎？下面一句話的涵義就更清楚了：「點一盞燈，有燈必有人。」傳燈嘛，傳統的燈火下，一定有人繼承的。更耐人尋味的是宮老爺子勸逆徒馬三的那句話：「『老猿掛印』回首望，關隘不在掛印，而在回頭。」回頭啊！表面的意思是勸馬三浪子回頭，更深層的意義是說一個行者驀然回首，感慨萬千，看盡薪傳燈火的璀璨輝煌，極目傳統道路的悲辛滄茫啊！

當然，電影中最足以代表傳統道路的，就是宮二對葉問說的一段話：「父親曾經對我說，一個習武者有三個境界：一是看到自己，二是看到天地，三是看到眾生。」

看到自己就是解讀與了解自己的根氣、習性、方向、長短、優劣、隱顯、遭遇、天賦與痛苦啊！西哲尼采說：「閱讀自己比閱讀書本重要。」老子也說：「自知者明。」了解自己永遠是生命成長工作的第一步，不管是西方或是東方的傳統，都是。唯有自我了解，發展出屬於自己的生命道路，找到自己的「天命」，才能走出自我的風格啊！

看到天地就是自我的道路走到極致，走到頂峰，走進爐火純青，走到出神入化，走出高明與博厚，走至天地的盡頭。那是高峰經驗與大家境界了！然而，對中國傳統來說，並不以此為滿足，前兩句話可以總成「超凡入聖」，但超凡入聖不是中國文化傳統的終點，中國傳統的最高境界是「超凡入聖」之後的「超聖入凡」。

所以宮二說的第三個境界是看到眾生——將一生豐厚的技藝與心得回歸眾生、回歸生活、回歸平凡、回歸人間啊！那是外王事業，那是汎愛眾，那是俠行天下，那是超聖入凡啊！回到人間的愛，正是中國文化傳統的最後歸宿。

《一代宗師》的電影語言實在是很中國文化，像裡面創造出的武功，宮二在雪中舞掌的宮家六十四手，就讓人聯想到《易經》六十四卦的暗喻吧。《一代宗師》也實在是一部很唯美的作品，畫面美，對話美，意境也美。

另外，觀看《一代宗師》，會讓人有故事嚴重不連貫的感覺。我去查了一下資料，原來王家衛導演先行拍了六小時的原版，再剪輯成在院線上演的三小時版，而將原本很多故事性較強的部分刪掉了。像片中練八極拳的角色一線天在香港所開的白玫瑰理髮廳，原來就開在宮二的醫館附近，一線天對宮二一生鍾情，直到宮二病逝。而主角葉問與一線天在六小時原版中有過對手戲，不像在三小時通行版中毫無交集。甚至葉問與馬三在六小時原版中也有過交手的武場戲等等。從作品的主題與氣氛來分析，我猜導演是刻意、大膽、也很勇敢的主動減弱作品的「故事性」，當然故事性降低會影響票房，但對票房不管不顧本來就是王家衛的一貫作風吧。

因為王家衛要在《一代宗師》裡說的不是故事，他真正想要說的是，傳統。一個很深厚、很精緻、很嚴苛、很艱辛、很封閉、也很美，的傳統。

電影符號

關於李安電影中「父親情結」的隱喻與哲思

李安電影的一個普遍性結構——「父親情結」

這篇文章不是要分析李安的單一作品，而是要嘗試解讀一個一再出現在李安電影中的普遍性結構。

李安是一位備受國際肯定的鬼才導演。說他鬼才，是因為他的作品類型跨度大得嚇人！

李安的電影包含了言情、科幻、現代、古典、中國、西方、武俠、寓言、寫實、想像等等的類型，而且不管哪一個類型，幾乎每一部作品推出，必成佳構，真是一位能量豐沛的創作者！

不只鬼才，李安的作品風格也很突出，不管什麼類型，每一部作品同樣洋溢著溫柔、細緻、包容、大氣與同情的李安風格。但本文要討論的不是李安風格，而是李安情結——一再出現在李安作品中的同一個隱喻：「父親情結」。

「父親情結」彷彿一縷幽魂，跟隨李安的電影很久了——從一九九一年的《推手》一直到二○一二年的《少年Pi的奇幻漂流》，二十一年間，一直以不同的姿態出現在多部的作品之

中，討論著不同的視角，轉化成不同的故事人物，交織著不同的張力與情緒，但共同的源頭都是一個相同的生命課題：「父親情結」。

在逐一檢視單一作品之前，有必要先行解釋這個可能是中國文化獨有的文化課題的涵義。

嚴格的說，中國沒有宗教，只有修行與文化；在組織上，中國人用血脈替代了宗教的莊嚴性，所以代表血脈宗長與家長的父親，就在家族中擁有不可挑戰的至高地位。在傳統的中國社會中，父親的愛通常是嚴厲的，大部分傳統社會中的男孩子都沒少吃過父親的苦頭，尤其長子所承擔的壓力（不管合理不合理），是西方文化所無法體會與理解的。問題是，時代變了，許多傳統社會的價值觀一一受到嚴峻的挑戰與考驗，因此父權文化勢必不可避免的受到新時代的衝擊而出現種種不同的應對──抵抗、妥協、讓步或變形。李安是個有趣的導演，在他的作品中，將這個當代課題詮釋成多姿多采的故事型態與文化內涵，鮮活而深刻的討論著「父親情結」的愛與恨、悲與喜、甘與苦。

父親三部曲──《推手》、《喜宴》與《飲食男女》

故事從一九九一年的《推手》開始。《推手》中的老父親是一位太極拳大師，允文允武。

這位太極拳師傅依親兒子而移居美國，卻逐漸發生與新文化之間的衝突，而新文化的象徵就是

太極拳師傅的洋媳婦。兒子夾在老父親與洋妻子之間痛苦不堪，就想到一個歪主意：想方設法撮合父親與一個老太太的姻緣，好讓老父親再婚後搬出去住。太極拳老爸知道後，一身傲骨的他覺得不被兒子尊重，於是負氣出走，流浪到小餐館洗盤子，後來與老闆發生嫌隙，演變成以一個人的力量對抗老闆找來的黑道攻擊與一大群警察的逮捕，經過媒體報導成了一個英雄故事。電影最後，老父親終於獨居在外，算是父子兩代之間達成了妥協。基本上，《推手》中的

「父親情結」是溫和的，還不強烈的，如果說父系文化是中國傳統的一個象徵，那在《推手》中所描寫的這個象徵是深厚、悠久、精細的，但有點封閉古板，而且在新時代的衝擊下顯得有點落魄；總之，《推手》的「父親情結」是正面的，重點在凸顯面對種種時代衝擊下不得不低頭的點點悲涼。還有一點有趣的是，電影隱隱點出了老父親的內心情慾（太極拳老爸彷彿有點愛慕那位同齡的老太太），李安似乎很喜歡處理老父親或老傳統壓抑中蠢蠢欲動的情慾心結，這一點在《飲食男女》中有更明顯的著墨。

故事到了一九九三年的《喜宴》，父親的形象從太極拳大師轉變為一位到美國探視兒子的退休將軍。跟《推手》的氛圍接近，《喜宴》中的父親形象（或者說是傳統文化的象徵）是正面、甚至是聰明的，卻也好生委屈。原來退休將軍夫婦是到美國參加兒子的婚禮的，從一開始老媽媽就被蒙在鼓裡，但精明的爸爸卻發現這根本是場騙局！兒子找來的未婚妻是他大陸籍的房客，配合演出讓老父母安心，兒子真正的「配偶」其實就是他的男性室友西蒙，因為，老

將軍發現自己的兒子原來是個同性戀啊！同性戀是個象徵，代表新舊文化面對新時代所無法跨越的心理障礙與溝壑。比起《推手》，《喜宴》裡所討論的新、舊文化的衝突更尖銳了。另外，軍人也是一個象徵，一般來說，軍人的態度是死硬、刻板、頑固的；相較起來，太極拳的身段是柔軟的，電影情節中也有安排老將軍父親的晨運就是硬繃繃的急行軍。那這樣的一位父親怎樣去面對這場兒子喜宴的騙局呢？在這裡，導演李安刻意安排了一個反差很大的情節，他讓老將軍父親配合說謊，老爸爸居然沒翻臉，反而裝糊塗。父親隱瞞兒子他知道事情的真相，盡管告訴了老妻，也不讓母親說出來，委屈自己啞忍被騙的目的是為了讓兒子順利結婚，果然在喜宴當晚，偉同（兒子）與葳葳（假媳婦）大醉之下一夜風流，就真讓葳葳懷孕了。甚至，喜宴過後，老父親私下的給西蒙（兒子的同志配偶）一個紅包，就是接受西蒙是真正意義上的「媳婦」的含意啊！老父親囑咐西蒙不要告訴偉同，這是兩人之間的秘密，西蒙問老爸爸怎麼知道真相的，老父親說：「我看，我聽，我去了解，偉同是我的兒子，所以你也是我的兒子。」唉！表面強硬的老爸爸原來骨子裡是那麼體貼細緻啊！在《喜宴》裡的文化傳統或父系文明是有點古板卻聰明，虛偽迂闊但懂得退讓，隱忍委屈而且深深無奈！《喜宴》的最後一個鏡頭，看過電影的觀眾一定印象深刻，老夫婦最後離美返台，通過安檢時老父親雙手高舉，彷如大鳥展翼，導演用慢鏡頭處理，然後畫面逐漸淡出。這真是一個充滿隱喻與想像的電影語言啊！隱隱透露出《喜宴》中交纏優雅與委屈、驕傲卻悲辛的「父親情結」。

在一九九四年的《飲食男女》，「父親情結」的糾纏進一步變得更扭曲緊張。一般的評論，稱《推手》、《喜宴》與《飲食男女》為父親三部曲，也許在這三部作品裡，李安有將他比較多的個人經驗放進電影之中，但筆者認為，李安電影中的「父親情結」在三部曲之後仍然有進一步的發揮，只是以更迂迴的形式呈現。讓我們先回到《飲食男女》，因循前二部作品的慣例，《飲食男女》中當然有一位老父親，但這次與老父親同台演出的不是兒子，而是三個女兒。基本上，這個由老父親與三個女兒組成的家，是一個分崩離析、貌合神離的家。因為這個家的情感被綑綁了，這個家失去了愛。結果當然是家中成員的一一出走，首先是最小的女兒宣布自己未婚懷孕，離家跟男友同居，讓老父親與兩個姐姐看傻了眼；跟著是身為基督徒而且一直壓抑自己的大姐，終於情慾失控，也跟新認識的同事發生關係跑了。跟著呢？是二女兒離家出走嗎？不是！接著離家的人竟然是老父親自己。事實上，這個家的根源問題就是老父親將自己的情感與慾望封鎖了，自從他的妻子去世之後。原來老父親是一位國宴大廚，但他失去了妻子之後也跟著失去了味覺！對一個廚師來說，失去了味覺，等於失去了生命的目標，與人生的意義啊！《飲食男女》很像一部荒謬劇，諷刺人們壓制自己的情慾與感覺之後的種種光怪陸離。在電影的最高潮，老父親將所有家中成員都召集來了，煮了一桌豐盛的菜餚，說有大事要宣布。女兒們都猜父親要續弦那個形象很可怕的老太太，但沒想到老爸爸喝了幾杯酒壯膽之後，竟然說他要再娶的是老太太的年輕女兒，跟三個女兒從小一塊長大的好友，並且已

經與老爸爸私通懷孕了！於是一時場面失控，老太太差點氣昏，痛罵國宴大廚禽獸不如，所有人也全都不敢置信，七手八腳的將老太太送醫院，離去前老父親一臉沉重的回眸望向本來最相知的二女兒，女兒卻滿眼怨懟的看著爸爸。原來三個女兒中，老二最像去世的媽媽，最受父親疼愛，也是唯一繼承父親廚藝的一個。但父親將自己封鎖起來，女兒留到最後時光守住老房子。小妹先走了，大姐也走了，連老爸爸也驚世駭俗的與新人另築愛巢，準備將老房子賣掉，也等於將一生的情感回憶與枷鎖拋卻。電影最後，塵埃落定，老房子出售前夕，本來要辦家族聚餐，只留下老二一個人在老家掌廚。但到了晚上，碰巧其他人都有事，只剩下老父親與二女兒出席家宴。但這對父女吵架吵慣了，一坐下來就死性不改的為了一碗湯針鋒相對。大廚父親端起架子說女兒的藥膳薑下重了，整個味道與藥性都不對了。女兒正要分辯，咦？父女倆幾乎同時想到：老爸爸的味覺恢復了！他嚐到味道了！（這個電影隱喻的意義太明顯了。）一時之間，百感交集，父女倆執手相呼，一個喊：

「爸！」一個說：「女兒！」然後鏡頭緩緩淡出，電影就這樣結束了。這一聲呼喚大有文章啊！意思指父父女女，各正其位，只要生命的感覺打開了，所有人與人之間的情感序列都會回歸正軌了。所以《飲食男女》的「父親情結」著重在討論傳統文化中壓抑情慾、封鎖人情、束縛自我的一面，一旦這壓抑與封鎖得到解除，感覺與情慾得到釋放，這人間的種種困陷會頓時

豁然開朗。本來嘛，這傳統是活活潑潑的，但人間所有的東西都一樣，日子久了就會僵化，不知什麼時候，傳統變成了人世間裡情、愛、慾的禁制與牢籠。

《臥虎藏龍》與《綠巨人浩克》的父子對決

《飲食男女》挑戰了敏感、禁忌的上一代情慾的問題，關於「父親情結」的戲劇張力應該是表現到頂峰了吧。事實上，好像不是。二○○○年的《臥虎藏龍》與二○○三年的《綠巨人浩克》更將兩代的衝突進一步到白熱化。

李安的作品到了這兩部大片又開發了新的劇種——武俠片與科幻片。在《臥虎藏龍》中，父親的角色也轉換了，父親不再以父親的形象出現，而是以師傅。在傳統的武俠世界中，師傅的意義與地位很接近一位父親，所謂「一日為師，終身為父」嘛。故事中的師傅（實質意義上的父親）就是一代大俠李慕白，那，徒弟呢？徒弟是官家小姐玉嬌龍，事實上，玉嬌龍正是李慕白的殺師仇人碧眼狐狸的徒弟！李慕白要收仇人之徒為徒？是的！而且心意頗為堅決。李慕白的紅顏知己俞秀蓮曾經問他：「你要收她為徒？武當山不是不收女弟子嗎？」李慕白回答：「為了她，也許可以破個例吧。」李慕白一心想要收玉嬌龍為徒，但，玉嬌龍呢？玉嬌龍對李慕白的感情是複雜的，一方面她仰慕這座武學的高峰，另方面她又想，推倒這座高峰！是的！

這小女子的血液是叛逆的。電影中，李、玉二人在瀑布下交鋒，玉嬌龍冷峻的說：「想收我當徒弟，你不怕我學會了武功，殺了你嗎？」李慕白說：「既為師徒，便當以性命相見。」是啊！父子、師徒、文化的承傳，都是性命交關的大事，不是開玩笑的！我們可以看到，《臥虎藏龍》中徒兒的形象（徒兒其實就是女兒）是年輕、靈秀、有才華、但任性、驕傲、叛逆、衝動、剛烈。其實，李安這部作品的「父親情結」重點不在描述上一代的內涵，而側重表現下一代的衝撞與叛逆。玉嬌龍彷彿是一個想去衝撞一切規範的女子，她反對所有規則，她代表人心深處潛藏著的一份想要去破壞一切的衝動！她叛逆官宦世家的規範（與馬賊頭子半天雲結下私情以及後來的逃婚），她叛逆碧眼狐狸的引誘，她叛逆李慕白的權威，她叛逆俞秀蓮的姊妹之情，她甚至連愛情的相守都叛逆了！但叛逆傳統，有時候是會掀起軒然大波的。電影最後，玉嬌龍中了碧眼狐狸的迷香，被碧眼狐狸帶到水洞之中，李慕白趕往營救，遭碧眼狐狸伏擊，最後李慕白雖然擊斃了碧眼狐狸，但也中了碧眼狐狸的毒針，兩個師傅雙雙戰死了！高峰真的倒下了！傳統崩潰了！師傅，歿了！那玉嬌龍怎麼辦呢？李慕白死後，玉嬌龍到了武當山，找到了半天雲羅小虎，二人一夜纏綿，第二天清晨，嬌龍對小虎留下了最後一句話：「小虎，許個願吧！」然後轉身躍下武當山的捨身崖。這是讓觀眾印象深刻的一幕，在這裡，李安用了一個開放性結局（Openning Ending），引起了許多的狐疑與不同的詮釋。個人認為，「自殺」是所有詮釋中最缺乏深度的一個，玉嬌龍應該不是躍向死亡，而是躍向未知。

在電影中，玉嬌龍的身姿完全沒有面對死亡的驚懼與痛苦，反而有著一種躍向開天闊地的瀟灑與自在！這是一個充滿隱喻的電影語言，我想導演要表達的是：傳統的一切深厚與規範都被打破了，生命即將跳進一個全然自由、充滿可能、但必須自己承擔一切、而且絕對冒險的未知領域之中。這就是《臥虎藏龍》所討論的「父親情結」，似乎很悲劇，也很自由；很離經叛道，卻也充滿尊嚴與勇氣。其實玉嬌龍的故事就是所有生命成長者的故事——學習傳統，仰慕傳統，最後必須衝破傳統，超越傳統，才有可能跳進一個全新的傳統。電影中還有一點很好玩的是，李安似乎碰觸到李慕白與玉嬌龍之間似有還無的情愫，這又是導演處理「父親情結」過程中經常遇見的情慾幽魂吧？

照說《臥虎藏龍》已經拍得夠衝撞了，但到了《綠巨人浩克》，更露骨的刻畫出父與子兩代之間的正面生死對決。

從《推手》到《綠巨人》，父親形象從太極拳大師沉落到瘋狂科學家，從人性光譜最正向的一端移動到最負向的一端。所以「父親情結」在這部片子裡，便很簡單的剩下父子兩代的衝突、對決與戰鬥。電影中，主角布魯斯的父親是個不折不扣的瘋狂科學家，他在布魯斯的童年，就因為研究經費被砍而竟然直接在兒子身上做人體實驗，從此在布魯斯身體裡釋放了浩克的基因；後來更在一場情感衝突中，在兒子面前失手殺了自己的妻子與孩子的母親，在小布

魯斯的心靈裡埋下了憤怒的種子；父親造就了綠巨人，也造就了兒子一生痛苦與災難的根源。

等到布魯斯長大，瘋子父親還派遣他所培育的變種狗攻擊變身成浩克的布魯斯與布魯斯的女友貝蒂，只是為了測試浩克的威力；最後甚至拿自己的性命做實驗變身成電光怪，與綠巨人兒子一決生死。「父親情結」在這部片子變得很簡單而負面——原生家庭裡父（母）親對我們所造成的傷害很有可能是終身的，必須勇敢擊倒自己內心的父（母）親巨人，生命才會得到釋放與重生。而電光怪這個隱喻也是有意思的，對一個弱勢、被傷害的孩子來說，負面父親的形象就是可怕、巨大、而且法力廣大像魔神一般的存在。電影問世後，《綠巨人浩克》的票房不佳，據說一度對李安造成頗嚴重的挫折，我倒覺得這部片子的技法流暢而有創意，故事很好看，深層結構也堅實豐富，是導演李安一個重要的嘗試與佳構。

那麼，故事發展到《綠巨人浩克》的直接沖撞父親的權威，「父親情結」的幽靈理當雲散煙消了吧。事實上，是否如此呢？我們看看李安的下一部作品。

「父親情結」的幽魂尚在？——艾尼斯、易先生與理查・帕克

經過綠巨人的強大衝撞，「父親情結」的糾纏理當被破除了，果然在李安接下來的三部重要作品中——二○○五年的《斷背山》，二○○七年的《色，戒》與二○一二年的《少年Pi的

奇幻漂流》——都沒有再出現過重要的父親角色；不過，更接近真相的事實是：父親角色或父權文明通過一種更曲折的形式來呈現。

是筆者太敏感的緣故嗎？《斷背山》裡較年長的同性戀牛仔艾尼斯這個角色，不是有點父兄形象的味道嗎？（艾尼斯應該是同性戀中代表男性的1號，另一個主角傑克應該是代表女性的0號。）基本上，《斷背山》是一部愛情片，它深刻而大膽的描寫了同志戀人之間的愛與慾，據說電影中一些細膩動作的處理，深深打動了同志觀眾的情感。但雙主角之一的艾尼斯陽剛、傳統、負責任、包容、古板、木訥的性格，實在是很像傳統社會中的爸爸。雖然這部戲沒有對口的兒子或女兒角色，但是不是李安又一次隱晦的透露出「父親情結」中的情慾秘辛？同樣的，《色，戒》裡特務頭子易先生與國民政府特務王佳芝之間發生的情慾與情愫，不也有點父女戀的味道嗎？當然，《色，戒》與《斷背山》有一點相同的，都是土打愛情的議題——愛情的生命力可以在任何不可能與禁忌的關係中探身而出，尤其這部作品裡的幾場出名的床戲充滿隱喻與爭議，所以這部片子的內涵應該不限於「父親情結」的窠臼。筆者只是懷疑，在這兩部戲劇張力十足的愛情大片裡，導演是不是不小心又討論到父系文明傳統壓抑下蠢動的情慾？

好吧！到《少年Pi的奇幻漂流》了，應該沒有出現蘊含「父親情結」的角色了吧？咦？好像還是有耶？老虎？老虎理查·帕克？

《少年Pi》是李安作品中宗教色彩最濃厚，或者說是討論真理的意圖最明顯的一部。主角

Pi的名字本身就是一個強烈的象徵符號。Pi是圓周率，事實上「圓」只是一個理想中的存在，目前人類的技術還畫不出一個絕對的圓，所以圓周率就是比喻理想的法則或真理的規律的意思。電影中的Pi也一直在追尋真理的答案，他本身就信了三個宗教，自然而然的，當他第一次遇見理查·帕克時，就被這神秘的生物深深吸引，甚至被誘惑了。也就是說，老虎理查·帕克在電影中就是真理的化身啊！終極真理，在西方文明的形式就是父道（至少在中國是如此）；在西方，真理的代言人是神職人員，在東方，真理的代言人常常就是父親啊（所以東方家庭的爸爸往往擁有不容挑戰的權威）！「父親情結」到了《少年Pi》，竟然提升到真理的層次！那代表真理或父道的理查·帕克的角色內涵是怎樣呢？電影中老虎這個角色神秘、威嚴、孤獨、尊貴，但也有危險、殘暴的一面。這是真理的兩個面相（當然也是父親的兩個面相）。真理很偉大，而且擁有不可思議的吸引力，但真理、宗教、修行確實有著凶險、冷峻、無情的一面。電影的尾聲，一人一虎終於到達海岸，結束了227天歷盡悲辛卻終身難忘的奇幻漂流，這時理查·帕克毫不猶豫的就要離去，毫不眷戀，絕不回頭，甚至完全不給同歷生死的夥伴一個回眸，只留下筋疲力盡與滿心蒼涼的Pi，熱淚盈眶的目送神秘之虎的背影逐漸消逝。是啊！真理在人們的心靈裡埋下了種子，父親給我們留下了一生的經驗與身教，他們的任務就結束了，就走了，用很無情的方式告訴我們一個事實（無情的目的是為了讓人印

象深刻）：剩下的人生道路與冒險得靠自己去學習與完成啊！當然，《少年Pi的奇幻漂流》人文意涵豐富深遠，筆者只是就觸及「父親情結」的部分，提出個人的揣測。

從《推手》的文雅淵深，《喜宴》的機智委屈，《飲食男女》的自我封閉，《臥虎藏龍》的衝撞叛逆，《綠巨人浩克》的扭曲變態，到《色，戒》與《斷背山》的刻劃壓抑中的愛與慾，《少年Pi的奇幻漂流》又提高到真理層次上的探索。李安電影可謂對「父親情結」進行了不同階段但全方位的討論。對同一個議題堅持了那麼多年的審視與深思，過程中表現了一貫的中心思想與導演的多元才華。如果用一句簡單的話總結，李安或許要說的是：老傳統有它迂腐、不合時宜、被時代不斷衝擊的一面，但也隱藏著讓人不能小覷的壯闊與深厚。

筆者很好奇，下一部作品，李安完全走出「父親情結」的糾纏了嗎？還是，會出現更幽微曲折的可能性？

電影符號

富饒、不設限的人生之旅
——《美味不設限／The Hundred-Foot Journey》的隱喻與哲思

充滿隱喻的片名

週日清晨，觀賞了這部富饒的佳片。先從片名談起。原片名是《The Hundred-Foot Journey》，一開始我誤讀成《The Hundred-Food Journey》，那就是「百味之旅」的意思了，後來一位大學老同學提醒，才發現是一個字母的誤讀。我覺得導演是故意的，玩一個小小的文字與諧音的遊戲。進一步，真正的片名《The Hundred-Foot Journey》也有歧義，可以是指電影故事中兩個餐館（垂柳餐廳與孟買餐廳）的大約距離，那就是「百尺之旅」囉；但更深層的意思，也可以是喻指人生充滿不可預知的變化，那就是「百步之旅」的意思了，電影海報的題詞倒是支持了這樣的想法：「Life's greastest journey begins with the first step.」而且從這個設想去看，中文片名《美味不設限》倒是翻譯得相當好，人生就是充滿不設限的美味驚奇！

不設限的美味之旅

故事的主軸是講法國菜與印度菜的交鋒，也就是擁有米其林一星的垂柳餐廳與印度特丹家族舉家移民到法國小鎮開業的孟買餐廳之間的交鋒。從更深層的意義來說，就是講精準調控的人生態度（法國菜）與奔放熱情的人生態度（印度菜）之間的交鋒與對話。而在對話的過程中，就展開了一段充滿不設限的美味與人生的悲喜之旅！這正是本片的深層主題。

是的！不設限的意外驚喜正是這部作品的主軸。下文談的，正是片中一些不設限的亮點。

譬如，電影一開始，在主角哈山·特丹的童年時代，哈山的媽媽就跟他說：「當廚師，就一定要殺生，所以食物裡充滿了鬼魂，也就充滿了靈魂與生命力。」還原食物之魂，這就是廚道吧。其實任何生命的學習不都是這樣嗎？

如果說媽媽是哈山的第一個老師，垂柳餐廳的老闆麥洛伊夫人就是哈山的第二個老師吧，對所謂「百味之旅」，麥洛伊夫人也擁有同樣的狂熱，她曾經對員工說：「我餐廳的菜餚不是索然無味的婚姻，而是充滿激情的外遇。」

另外，哈山心儀的垂柳餐廳副主廚瑪格麗特則形容了米其林三星的榮譽，是一趟充滿冒險的挑戰，她說：「One is good, two is amazing, three? Is only for God.」

至於故事的情節，也刻意鋪陳讓人意想不到的變化。本來，一開始垂柳餐廳與孟買餐廳敵對的態勢異常緊張，連高雅的麥洛伊夫人為了打擊對手，也會用上卑劣的手段（先行買光對手菜單上的食材），但沒想到在雙方敵對的態勢升高到白熱化的當兒，卻由一把報復的火焰帶來了和平——垂柳餐廳的主廚買通了流氓縱火，被麥洛伊夫人發現後反而覺得太超過了，遭退了主廚，為雙方的和解帶來了契機。事實上，擁有廚藝天賦的哈山早有意投身麥洛伊門下，他對姐姐說：「如果不能擊敗對手，就加入他們吧。」不設限的人生驚奇還不止此，發現哈山的驚人天賦後，麥洛伊夫人可以從一個刻意羞辱哈山的敵人，轉變為寧願「坐到死」也要得到哈山父親同意讓哈山加入垂柳餐廳的伯樂。而兩個餐廳和解之後，頑固的印度爸爸與高傲的法國夫人也可以成為莫逆；相反的，本來互相傾慕的哈山與瑪格麗特縱然兩個陣營已經和解，但兩人卻因為廚藝的競爭而產生微妙的敵視氣氛，人生的敵友界線有時候縱真是難說得緊呀！

故事最後，孟買小伙子哈山晉身為巴黎新星主廚，也是人生不設限的一個例證，但從麻雀變鳳凰之後的哈山卻並不快樂，他感覺到失去剛到法國時在垂柳餐廳與孟買餐廳之間冒險、奮戰的生命熱情。

美味（人生）真的可以不設限嗎？

所以電影最後提出了一個問題：美味的變化、人生的冒險、技藝的學習真的可以不設限嗎？答案是：美味、人生、技藝的無窮變化是可以的，但必須是在生命根本上的變化，那才是有根底的變化。

那生命根本指的是什麼意思呢？電影中，瑪格麗特曾對哈山說：「食物就是記憶。」哈山點頭同意。是啊！不管是美味還是人生的學習，必須有故鄉回憶、真情實感、原文化（電影中以印度文化為代表）作為生命的根本，否則盲目的追求不設限的變化，只會落得生命痛苦無根的流離與追逐。當然，有時候我們必須勇敢的拋下既有，放開懷抱，去接納新的文化與事物（像電影中哈山毅然拒絕了爸爸的提醒，不帶逝世媽媽留下的印度香料調味盒，孤身前往垂柳餐廳學習）；但學習的旅程告一段落之後，卻必須回到家鄉、文化、記憶的母土呀！

在這個回歸根本的生命議題上，電影很巧妙地用了海膽這一道菜作為隱喻。海膽是貫串整部電影的一個隱喻。電影一開始就述說海膽是童年的小哈山第一種鍾情的食物，也是媽媽老師教導哈山的第一道料理，就是在這當兒，媽媽告訴哈山食物是有靈魂與生命力的。到了哈山功成名就成為巴黎主廚之後，這也是他一直念念不忘最挑剔的一道菜餚。一直到故事的 Ending，

還是以海膽上菜作為歡樂的結束。而海膽是最不依賴烹調、最原味的菜，它不能過分妝點，否則就失真了，這就是最質樸的生命力的象徵啊！是的！如果美味、人生變成純粹的遊戲，就沒味了！生命不管怎麼變化，還是要有最後的底線與根本的，那就是故鄉回憶、文化傳統與純真直率的感情。形式不能超越內容，技巧不能搶奪感動，《論語》稱為「內涵勝過技巧是一種野性」（質勝文則野）。不錯！野性，是生命歷程的必要存在！

《美味不設限》故事溫馨而不落俗套，情節豐富熱鬧卻內涵深刻，全片載滿正能量又不乏引人沉思的隱喻，是一部雅俗共賞的佳構。好看！

電影符號

超級英雄系列

反省，最強大的正義與勇氣！

——《美國隊長2》的隱喻與哲思

撇開美國的文化宣傳不談，「美國隊長」這個電影語言象徵的就是正義與勇氣。

《美國隊長2》最好看、最深刻的地方就是在電影最後，美國隊長糾眾攻破、摧毀他所來自與隸屬的組織，神盾局。這個隱喻的深層意義就是說：最真誠的正義與勇氣最後會指向自己的根源啊！最強大的正義與勇氣會反省與顛覆自己所依附的體系，如果這個體系最後會指向自己腐敗。原來最深刻的正義與勇氣是，反省！

所以一個孩子尋找到自己的家的問題根源，一個人子為自己指出父母在自己的生命土壤上曾經埋下的傷害，一個成長者找到自己的地雷，一個老人反省到自己民族的劣根性，一個沉思者看到自己的國家在歷史上所犯下的罪行……這都是最真誠而深邃的正義與勇氣！

所以「家醜不得外揚」這句話應該是過時了。重點不是外揚，而是找到「家醜」，才能面對它、正視它、沉思它、宣洩它、拋卻它、調整它、治療它。這都需要更深刻的正義與勇氣。

如果做到了，美國隊長抬頭看到的是星條旗，我們將看到壯美的天空乍現生命的曙光。

最後，講一個關於「反省」的例子。被稱為「不一樣的教宗」的前天主教教宗若望保祿

二世，在他的教宗任內曾公開他的告解文，被稱為「千年懺悔」。在這篇告解文中，若望保祿

二世坦承了過去二千年羅馬教廷所犯下的罪愆，並祈求天主的諒解。他所懺悔的罪行包括：

一、十字軍東征，造成與回教世界的千年大仇，禍延至今。

二、一二三一年天主教的「異端法庭」，造成三十萬人死於火刑。

三、羅馬教廷曾在美洲與非洲對當地原住民文化所造成的傷害。

四、羅馬教廷曾羞辱女性的言行。

五、羅馬教廷曾迫害猶太教徒。

事實上，若望保祿二世的這個告解、懺悔或反省可以不做，但他做了，所以他表現了天主

教強大的正義、勇氣與充沛的生命力。

原來，人不只可以思考與行動，還可以批判自己的思考與行動。這就叫反省。

電影中的美國隊長是好樣的，他攻破了神盾局。

若望保祿二世是好樣的，他批判了天主教。

德國人是好樣的，他們痛苦的譴責了納粹與自己的歷史。

一個勇敢的指出了父母、家庭與自己的暗黑能量的人子是好樣的，他展現了最深沉的正義

與勇氣。

相對的，還有很多日本人認為他們在一九三七年的南京只是「進出」，他們丟了自己民族的臉。

中共政權至今沒為它在一九八九年六月四日所犯下的集體謀殺道歉，這個政權是沒種的。一個孩子不敢反抗、不敢說出、甚至不敢看到原生家庭的扭曲與痛苦，這個孩子是軟弱的。

所以，我們觀察一個人、一個組織或一個政黨是不是一個正義、有勇氣的個人、組織或政黨，就看看他或他們有否擁有反省的靈魂。

強大，與控制強大

——「綠巨人浩克」這個電影符號的隱喻與哲思

我想綠巨人這個電影隱喻要講的是力量的「控制」，更精確的說，是「自我力量的控制」。

有開車經驗的人都知道，時速兩百公里的速度，得用比時速兩百公里更強的能量才能將車子停下來。停止，需要更強大的力量。

伊斯蘭教的蘇菲宗曾經講過兩種強者：第一種強者是敢跟大象搏鬥的人，第二種強者是在盛怒中不失言的人。後者就是講「自我的控制」吧。

《中庸》也提到「南方之強」與「北方之強」。北方之強是指那種充滿勇氣、武力、不怕死精神的戰爭英雄。南方之強呢？孔子說南方的強者會寬厚溫柔的教導別人，不會去報復不講理的人，南方之強者對人隨和但不是隨波逐流，有清楚的生命目標，如果他發達了不會改變他發跡之前的儉樸，如果大環境變壞了他也不會改變自己的理想與初衷。南方之強也是指懂得「控制」自己的強者、人格的強者吧。

老子也有類似的說法：「勝人者有力，自勝者強。」打贏別人的是有力量的人，打贏自己、超越自己的才是真正的強者。看來強者的真正目標是指向自己。

事實上，浩克也是，浩克最大的敵人就是綠巨人。

綠巨人的電影告訴我們：生命潛伏著一種很強悍的、很野獸的、很猛烈的、無法被阻擋的、但也很危險的力量。這股力量一旦被釋放，會讓人覺得很強大、很high（布魯斯曾說當他變身成綠巨人時，其實感覺是很……爽的）、很歡快、也很恐懼無法收拾。所以浩克最大的痛苦其實是他無法控制自己的力量，他無法控制住內在憤怒的自己！其實這個隱喻，用在靈修的經驗上，也是很符合的。拙火或沉睡的原始生命能量，一旦被點燃，是很兇猛的。

在電影《復仇者聯盟》中，有一幕是很深刻的。就是當布魯斯趕到與外星人決戰的戰場時，外星人的龍型巨艦衝向他，危急瞬間，美國隊長提醒：「博士，你最好趕快憤怒吧。」布魯斯轉頭回答說：「其實我一直在憤怒。」說完立馬變身成浩克，一拳擊垮了外星巨艦。布魯斯這句話是啥意思呢？是說他一直被憤怒控制，他其實是憤怒的奴隸？還是說他已然控制住浩克的力量，他對內在憤怒的能量已經收發由心？

綠巨人電影隱喻了力量與控制力量的問題，但東方的哲人似乎更早發現這兩種生命的傾向與可能性──生命潛藏著很大的力量，但這種力量的控制是更重大卻艱難的生命工作。

英雄與英雄主義

——舊《蜘蛛人》系列作品的的隱喻與哲思

新蜘蛛人電影已經上演了兩集（安德魯飾演的蜘蛛人），拜科技進步更新之賜，拍攝技法與電腦特效當然更勝一籌；但如果論及電影的內涵與隱喻，至少到目前為止，新系列反而不如舊系列來得深厚豐富。

在舊系列的蜘蛛人電影中，有一句名言：「能力愈大，責任愈大。」這是蜘蛛人的叔叔留給他的遺言，也從此成了蜘蛛人行俠的精神礎石。但世間任何事情都一樣，執行太過就會變質。蜘蛛人也一樣。在第二集中，蜘蛛人當英雄當太累了、救人救太多了，讓他一度失去了超能力。到第三集，蜘蛛人反而又當太爽了而出現傲慢的心態，讓暗黑能量趁虛而入，一度沉淪為暗黑蜘蛛人而幾乎不能脫身。原來，疲乏與傲慢，是一個人英雄當久了會出現的副作用啊！當俠義的行為變成機械性、千篇一律的習慣或沉重的責任，當英雄職業化，當無私的英雄行徑變質為自我膨脹的英雄主義——最初那個活蹦亂跳、充滿生命力的英雄就悄然消失了。

事實上，我們每個人心底深處都存在著一份慾望：想要被看到、被注意、被稱讚。或者我們都有著喜歡幫助人、對別人好、說好話、對他人慈悲、當英雄的心理能量。一旦這種種心理

能量過度發展，就會出現英雄主義、老大心態或英雄心態的毛病。試想想…我們寫臉書，我們希望工作表現好，我們幫助別人，我們要打贏球，我們講話希望別人聽到……不都是這種心態在作崇嗎？舊系列中第二集有一個鏡頭是頗為引人深思的——當瑪莉珍知道了彼得的蜘蛛人身份後，毅然逃婚，逃到比得的懷抱，比得又接到消息要出發去救人了，穿著新娘禮服的瑪莉珍目送蜘蛛人飛出窗外，眼神中滿溢著哀怨與沉重。大概作為一個女性的直覺，讓她預知一個英雄道路的艱難與不容易吧。

所以從深層意義來講，舊《蜘蛛人》系列電影恰好是給好人、想幫助人的人、修行者、想當英雄的人看的。英雄也需要休息、睡覺、沉澱，讓自己英雄的心保持覺知與鮮活，否則英雄墮落成英雄主義，蜘蛛人就不見了，起而代之的可能就是暗黑蜘蛛人。

舊系列第三集的最後一個鏡頭，比得終於一一超越了蜘蛛人的沉重、傲慢與憤怒，去到瑪莉珍工作的酒吧，兩人之間已然出現裂痕，四目相望，沒有親吻，沒有擁抱，卻有著更多的沉靜、祈求、滄桑與溫暖，電影就這樣結束了，沒有更多的英雄氣概，卻給觀眾留下一個耐人深思的懸念。

是的！英雄也是人，人必須成熟、成長，就讓英雄回歸生活吧，面對他另一場內在成長的戰爭吧。坎伯說：這是另一種英雄，內在英雄。我倒覺得系列電影這樣的結束很好，為商業電影留下一個不那麼商業的 ending。

如何面對「痛苦」

──《X戰警：未來昔日》的隱喻與哲思

商業片系列的深層結構

二〇〇〇年開始上演的X戰警系列電影，十四年間，連最近上片的《未來昔日／Days of Future Past》，一共拍了七集，票房愈燒愈旺，真是一個長壽的系列。X戰警也是我全家一個喜歡的系列，看完《未來昔日》，從電影院走出來，小女兒說：「我們好像是看X戰警長大的。」是啊！看第一集時，小女兒才五、六歲。妻子接過話：「萬磁王應該叫萬錢王吧。」也對！十幾年來，吸走了全球多少鈔票啊？哈！

那麼，這樣一個紅得發紫的商業片系列，有沒有更深刻的電影隱喻與結構呢？我想應該是有的。其實X戰警電影一直圍繞著這樣一個主題發展：人類與變種人的衝突，而因為對人類採取不同的態度與立場，進一步又演變為變種人內部兩派之間的衝突。這種種衝突的原因，都是由於不同種族之間出現了恐懼的氣氛，恐懼激化與兌現成衝突甚至戰爭。問題是：到底恐懼什麼？真正恐懼的對象是什麼？恐懼跟自己不一樣的存在嗎？恐懼對方先下手為強嗎？還是有更

深層恐懼的東西？最新上演的一集《未來昔日》是一部大片，在情節上對前幾集的人物與故事做了一次總結與收線，在深層結構上也確實做了更清晰的詮釋與說明。

《未來昔日》的主題：如何面對痛苦

讓筆者直接跳到主題：恐懼製造戰爭（愈害怕的愈會搶先動手，愈恐懼的愈急著開槍），而參與戰爭者往往是恐懼自己內心的痛苦啊！有些人就是無法處理好自己內在的恐懼，而急急忙忙把恐懼丟出去，讓恐懼外在化，於是戰爭與衝突就出現了。問題是，面對痛苦，恐懼不是唯一的選項啊，所以Ｘ戰警系列與《未來昔日》就是圍繞著面對痛苦的不同選項與抉擇，去鋪陳故事。《未來昔日》要討論的主題，其實就是⋯⋯痛苦。

這確實是一部有關痛苦的電影。《未來昔日》一開始，就描述未來是一個充滿痛苦的世界，一個種族瀕臨滅絕的世界。在這個世界裡最大的敵人是人類最先進的科技成果，哨兵機器人。這種高科技兵器可以隨意轉換自身的材質，以抵禦變種人千變萬化的攻擊。在哨兵機器人跟前，連一向強悍的變種人都無能為力，被一一打敗、殲滅。諷刺的是，哨兵機器人本來是人類設計出來對付變種人的犀利武器，擁有辨析變種人的偵測能力；但哨兵自行演化得愈來愈精密，它們進一步發現人類與變種人的界線其實很模糊，人類也很可能繁衍出變種人的後裔，所

電影符號

以哨兵開始不分敵我的屠戮兩族，幾乎造成種族滅絕的末日慘象。在戰爭的過程中，X教授與萬磁王想起正是當年的一個小失誤，直接造成哨兵機器人的問世，從此決定了人類與變種人的悲慘道路。於是兩個老對頭想出了穿越時間作戰計畫，通過變種女孩幻影貓的超能力，傳送金鋼狼的精神體回到一九七三年金鋼狼的肉體之中，企圖去糾正那個決定歷史命運的小失誤。

在糾正的過程中，電影即一一凸顯出不同的X-men面對痛苦時，做出的不同回應。

X教授、萬磁王、金鋼狼與魔形女的不同選擇

處理內在痛苦最成功的，當然就是X教授查爾斯。他擁抱痛苦，將痛苦內化、轉化為正面的能量。X教授馴服了痛苦，因此表現於外的就變成了氣度、信念、和平、仁慈與睿智。即像他曾經對金鋼狼羅根說：「通苦會讓我們強大。擁抱痛苦，你會擁有不可思議的力量。」而《未來昔日》更為深刻的一點，是電影內容刻畫了年輕時代的查爾斯擁抱痛苦的艱難過程。原來查爾斯失去行動能力之後，又一一失去了親人與事業，剩下的就是能夠讀取他人感情思想而且對其他心靈的痛苦感同身受的超強讀心力。身心俱苦的查爾斯一度借藥物與酒精讓自己失去超能力，他要將自己與他人的痛苦一股腦拋卻，剛好這時羅根回到過去，兩人導師與學生的角

色互換，在羅根的勸諭下，查爾斯慢慢振作，重拾他的心靈異能。這一段故事告訴我們：原來擁抱痛苦，轉化痛苦為智慧，將暗黑能量昇華成陽光，是一個並不容易、充滿悲辛掙扎的生命成長歷程啊！

另一個面對痛苦的相反選項就是：恐懼。恐懼痛苦。代表這個選項的X-men當然就是一直興風作浪的萬磁王。從X戰警第一集開始，萬磁王就不停的挑起爭端、發動戰爭、攻擊人類、搞風搞雨，而這種種非理性行為的源頭，正是童年時代的萬磁王艾瑞克所經歷過的痛苦經驗。

艾瑞克的童年遭納粹迫害，被別的變種人迫害，他親眼看到媽媽在自己面前被謀殺，在幼小的心靈裡埋下了龐大的痛苦與憤怒。這份痛苦太痛了！艾瑞克開始逃避痛苦，恐懼痛苦，逐漸的，他成了萬磁王。表面強大的萬磁王其實無法面對早年的痛苦記憶，於是他選擇將痛苦丟出去，將痛苦能量轉嫁到別人頭上。太痛苦了！我不要碰它！那你們就跟我一起分擔，一起痛苦吧！這就是萬磁王扭曲的心理語言。也是萬磁王為什麼不斷挑起戰火的心理背景。痛苦製造恐懼，恐懼製造戰爭。我找到一張X戰警的海報，上面寫著一行標題：「Trust a few,fear the rest.」不正是萬磁王的最佳寫照嗎？事實上，前幾週震撼全台的北捷隨機殺人事件，正是一個現實版本的萬磁王模式。殺人的大學生也是不懂得處理自己內心的痛苦，將痛苦外在化，將怒氣與恐懼發洩到他人身上，而演變成瘋狂的攻擊行為，除了傷害別人與自己，沒有解決任何問題，也沒有任何建設性的意義與作用。萬磁王的行為不也是如此嗎？每場他所發動的大戰最後

都是生靈荼炭、兩敗俱傷，而且水愈搞愈混，完全沒達成他所希望的結果。所以，面對痛苦，要擁抱，而不是恐懼；要轉化，而不是遷怒。

除了擁抱與恐懼，第三個面對痛苦的選項就是：逃避。逃避者不想面對痛苦，他不會將痛苦內化為自己的經驗與智慧，但也不會將痛苦外化成攻擊行為，他只想逃避它、遠離它、忘卻它、拋棄它。有趣的是，你愈想拋棄痛苦，它愈會如影隨形的跟著你。代表這個模式的X-men，就是貫串整個系列的關鍵人物金鋼狼。幾乎擁有不死身的金鋼狼羅根經歷了太多的戰爭與痛苦，他選擇逃避，四處遊歷。在電影《金鋼狼前傳》中安排他中槍失憶的情節，其實也是一個自我放棄與迷失的象徵。這樣的逃避者不會傷害他人，甚至有時還會行俠，但他始終解決不了內在的痛苦。直到羅根遇上X教授，才在X教授的引導下慢慢找回自我。

還有第四個面對痛苦的選項：曖昧，或猶豫不決。代表的是魔形女。魔形女是這個系列電影的老角色，在第一集就出現了，剛現身時，魔形女只是萬磁王手下的一個厲害腳色，並沒有太多的著墨，直到珍妮佛・勞倫斯接演這個角色，魔形女才被賦予更豐富的生命內涵（珍妮佛比較大咖嘛），尤其在《未來昔口》。原來魔形女瑞雯是從小跟查爾斯一起長大的，情同兄妹，但長大後的瑞雯向查爾斯示愛被拒絕後，又被萬磁王艾瑞克的強悍與價值觀吸引，這樣的情節安排就是說魔形女瑞雯在X教授的和平主義與萬磁王的戰爭主義之間搖擺不定。果然在《未來昔日》中，瑞雯一方面不想學萬磁王一樣的殺人如麻，但另方面又覺得查爾斯的作為過

於軟弱，所以她執行中間路線，經常單槍匹馬的去營救同類以及對付變種人的主要敵人。問題就出在中間路線，曖昧，有時候是更危險的選項啊！原來未來的X教授與萬磁王想糾正的那個決定歷史的小失誤，正是瑞雯的曖昧態度造成的——一九七三年，當魔形女刺殺機器人的科學家當場被逮捕之後，研究人員取得了魔形女變身的基因，於是讓哨兵機器人的研發得到關鍵性的突破，造成了不可收拾的蝴蝶效應。《未來昔日》最深刻的故事安排，就是一方面在未來的戰爭中，變種人節節敗退，決定性的戰敗似乎是不可避免了；另方面在糾正歷史的過程中，金鋼狼與年輕時的查爾斯、艾瑞克、瑞雯、漢克（野獸）等變種人又一直糾纏不清，無法讓那個歷史關鍵的蝴蝶效應得到解決。最後，關鍵時刻出現了！在未來，哨兵攻破了最後一道防線，冰人、鋼人、暴風女、閃爍、戰跡、太陽黑子等等變種人強手一一戰死，機器人大軍正要聚集滅絕性能量，一舉殲滅剩下的X教授、萬磁王等變種人首腦；在過去，查爾斯與魔形女最終聯手擊退了又要來搗亂的年輕萬磁王，查爾斯也成功的勸服了瑞雯放下手槍，於是，決定悲慘未來的小失誤與蝴蝶效應，被糾正了！瑞雯放下了手中武器了（電影用慢鏡頭處理手槍慢慢的掉落地面），也就是說，瑞雯放下了手槍，等於放下了戰爭，於是，決定悲慘未來的小失誤與蝴蝶效應，被糾正了！瑞雯放下了手中武器了（電影用慢鏡頭處理手槍慢慢的掉落地面），也就是說，瑞雯放下了手槍，等於放下了戰爭，也等於放下了內心的痛苦啊！然後，未來改變了（哨兵攻擊X教授等人的最後畫面瞬間消失），歷史改變了，整個世界也跟著改變了。這是很有喻意的電影語言——一旦我們放下心中的痛苦與恐懼，整個人間會立即變得雲淡風輕、天平地安。

總結與佳句

《未來昔日》告訴我們面對痛苦的四種選擇：

一、**擁抱痛苦**——將痛苦能量內化，轉化痛苦為智慧，筆者就稱為「痛苦智慧」。

二、**恐懼痛苦**——將痛苦能量外化，一般稱為遷怒，將痛苦丟出去，容易引起戰爭。

三、**逃避痛苦**——逃避痛苦，閃躲真正的問題，容易迷失自我。

四、**面對痛苦曖昧搖擺**——缺乏清楚的態度，有時候容易引發更大的災難。

檢視一下自己，當你遇到痛苦或挫折時，你通常會採取哪一種模式與態度？

筆者個人喜歡寫一些生活中的名言佳句，下列是一些關於「痛苦智慧」的句子，放在文末，以供賞玩：

1. 生命中沒有痛苦像炒菜不加鹽。

2. 痛苦是通向自由與愛的偉大道路。

3. 痛苦反映上一個人生階段的無明。
 痛苦也預見下一個人生階段的覺醒。

4. 迎接痛苦，可以轉化、清理痛苦。

逃避痛苦，人生只會愈加痛苦。

5. 痛苦最大的優點是使人清醒。
痛苦最大的缺點是繼續痛苦。

6. 痛苦讓強者的心靈純化。
痛苦讓弱者的病情惡化。

7. 痛苦含藏龐大的能量，必然推動人生向上或向下。
提昇抑沉落，端看人心的選擇。

最後想提一點其他的意見，X戰警系列中，除了面對痛苦的課題外，其實還有探討到其他的生命問題，像第三集《最後一戰／The Last Stand》裡，X教授的學生琴失控蛻變成火鳳凰，造成幾乎不可收拾的災難的故事，就跟「痛苦」的問題沒有必然的關聯，似乎更像是講「控制潛能與釋放潛能」的問題，我倒覺得在琴的問題上，X教授用錯了方法——防堵不如疏導，電影的隱喻反而接近綠巨人浩克的內在意涵了。

一無所有的力量

——諾蘭「蝙蝠俠三部曲」的隱喻與哲思

前言：諾蘭史詩式的系列作品——蝙蝠俠三部曲

今年春夏之交，寫了幾篇超級英雄電影的影評，寫完之後，卻忍不住三不五時的在心裡對自己說：「你還沒有寫蝙蝠俠耶！你還沒有寫蝙蝠俠耶！」是啊！怎麼可以不寫蝙蝠俠呢？

這個史詩式的三部曲系列太經典了！說實在的，前面幾部評論的電影，除了《X戰警：未來昔日》擁有很完整的思想結構外，其他幾部都不免有點借題發揮、文以載道、重點其實在說說筆者的思想觀念的意味。（像在《美國隊長2》談反省，綠巨人浩克系列談控制，舊蜘蛛人系列談超越等等。）但蝙蝠俠三部曲不一樣啊！導演諾蘭太強了，這三部史詩式的作品，完全掙脫了原著漫畫的格局與以前電影電視的窠臼，在電影技法、作品風格與思想結構上都達到了非常完整而優越的水平。

從二〇〇五年的《開戰時刻／Batman: Begins》，二〇〇八年的《黑暗騎士／Batman: The Dark Knight》到二〇一二年的《黎明升起／Batman: The Dark Knight Rises》，這個系列作品有

著非常鮮明的主題，那主題是什麼呢？文章開始，就讓筆者先行破題吧，蝙蝠俠三部曲在深層主題裡要講的是：一無所有的力量啊！或者說空無的力量。原來，當一個英雄真正一無所有時，他是最強大的。

過場一：黑暗英雄的本來面目

開始討論三部曲的深層結構之前，我們先行說說蝙蝠俠的「英雄風格」。事實上，蝙蝠俠的形象與象徵是頗為特殊的，這個超級英雄本身沒有特殊能力或超能力，他只有很多鈔票、一堆高科技武器、赤手空拳的力量，還有，勇氣。在漫畫原著與諾蘭的電影裡，蝙蝠俠都被塑造成一個嚴肅危險、深入社會與人性的黑暗面、具備偵探風格、打擊犯罪的孤獨英雄。換句話說，蝙蝠俠這個英雄符號是屬於黑夜的、危險的、暴力的與面對人性負面的。在英雄形象的設定上，漫畫原著與諾蘭三部曲倒是相當一致。

值得一提的是，在漫畫世界中，超人與蝙蝠俠是亦敵亦友的關係，而兩個人的形象剛好相反，超人很陽光，卻陽光得有點白癡；蝙蝠俠很暗黑，卻暗黑得有些病態。

過場二：電影小教室

好了！好了！馬上要進入電影劇情與深層結構的分析了，但開始之前，我們再進去一下電影教室。

今天的電影教室要講的題目是：複雜藝術。

基本上，複雜，並不是電影藝術的精神，真正的複雜藝術是小說。就像小說大師米蘭‧昆德拉所說：「小說的精神是複雜的精神。」「每一部小說都對讀者說：事情比你想像的複雜。」昆德拉說複雜性是「獨屬於小說這一體式，是其他藝術形式所沒有的」小說靈魂。試想一部出色的電影作品，它要敘述的故事可以非常簡單，甚至可以沒有故事，它的出色可以是通過震撼性的畫面、強烈的聲光效果、嫻熟的拍攝手法、種種特殊鏡頭的運用技術……等等的電影語言來表現。這些都是小說藝術所沒有的元素。那小說藝術的優勢在哪裡呢？當然就是「複雜性」。我們想想看，一部成熟的電影作品總不能處理太多的人物內心獨白罷？一部時間長度約兩個小時的電影也不可能承載太多複雜的人物關係罷？當然也不可能容許太多故事情節的曲折變化，以免讓觀眾無法在有限的「閱讀時間」裡消化了解。更、更不可能在表現作品主題之外同時展開許多細緻而不確定的支線！而這一切都是小說藝術最擅長、也經常處理的素材。

但近些年許多電影佳作的出現，有點打破這個成規的態勢。像較早期的名片《香草天空／Vanilla Sky》、《星際大戰前傳第三部：西斯大帝的復仇／Star Wars Episode III: Revenge of the Sith》、當然不能不提諾蘭的另一部代表作《全面啟動／Inception》以及蝙蝠俠三部曲，這些電影作品至少在故事情節上做到了複雜的效果，打破了傳統電影故事傾向簡單的限制，尤其諾蘭，這傢伙真是個說故事高手，他的作品往往都是經營得氣勢磅礡、情節變化曲折卻合情合理，將主題支線伏筆鋪陳全然堆疊得層次分明與絲絲入扣。

好吧！我們離開電影教室了，著手分析劇情唄，就先從《開戰時刻》開始。

無法撲滅的熊熊大火燒出了最恐怖的正義暴力——《開戰時刻》的藝術符號

故事一開始，還沒成為蝙蝠俠的布魯斯·韋恩就是一無所有，他童年時親眼目睹父母被惡勢力槍殺，而且布魯斯不只失去了童年，也失去了他的故鄉城市，整座高譚市都被犯罪勢力盤據，而成長後的他自我放逐，被關在雪地的監獄之中。事實上，這是一個思想隱喻的設定——一個失去愛、失去童年、失去故鄉、失去自由的人，這就一個什麼都沒有的人啊！但無中生有，在生命的絕處，沉睡的力量就開始蠢蠢欲動了。這個時刻布魯斯遇見了他的師父忍者大師，忍者大師幫助他離開監獄，教他武藝，對他展開地獄式的訓練，甚至幫助布魯斯面對童

年的恐懼陰影（蝙蝠的象徵）；但在布魯斯學成之際，忍者大師卻丟給他的學生一個難題——正義，還是復仇？原來忍者大師領導的影武者聯盟是一個反文明的恐怖組織。幾經考慮，布魯斯決定不走影武者聯盟的老路，他的經驗告訴他復仇不能解決問題，他要走出屬於自己的道。

但為了要逃離聯盟的控制，布魯斯放了一把火，燒了忍者大師的巢穴，也從此斷絕了師生的關係。這把火也是一個隱喻（在《開戰時刻》中總共出現過兩次大火），大火讓布魯斯重新回到一無所有之中。

每一次生命的歸零，總會讓英雄變得更強大。布魯斯重返高譚市，蝙蝠俠誕生了。傳奇開始！在管家阿福與韋恩企業科技部主管福克斯的支援下，又連絡上少數沒被黑道收買的警官戈登與青梅竹馬的女檢察官瑞秋，化身成蝙蝠俠的布魯斯開始打擊犯罪，成功的擊敗了第一個反派對手稻草人與公開逮捕了黑幫老大，就在破碎的人生與城市看似重回正軌之際，忍者大師回來了！忍者大師率領他的影武者聯盟要用大規模的毒氣攻擊、摧毀高譚市！原來影武者聯盟是一個歷史悠久矢志摧毀罪惡文明的神祕組織，聯盟曾經在古羅馬製造鼠疫，在一六六六年的倫敦製造大火，甚至利用金融危機去試圖毀掉三十年前的高譚市，但因為布魯斯父母的出面干預而失敗，因此忍者大師聲言聯盟必須完成使命！當然，忍者大師沒有忘記布魯斯，在發動大規模攻擊之前得先了結私仇。聯盟群起在韋恩莊園現身，布魯斯猝不及防下完全落於下風，能做的只是裝瘋賣傻的趕走所有客人，隨即忍者大師一把火燒毀了整個韋恩莊園。又是大火的

隱喻！聯盟離去後，管家阿福救出在火場中昏迷的布魯斯，布魯斯懊悔痛惜！家族的遺產全被燒光了。但阿福適時展現出長者的智慧，提醒布魯斯說：「韋恩家族的遺產不只是房子。」是啊！金錢、武器、權力，所有一切都只是外在的力量，而真正強大的力量根源，是來自內在的。於是布魯斯再度化身蝙蝠俠，粉粹了忍者大師的陰謀，並擊垮了整個影武者聯盟。

第一集的《開戰時刻》是諾蘭初試身手之作，在各方面的表現上事實並不如隨後兩集的《黑暗騎士》與《黎明升起》，但在第一集中，系列的主題與風格確立了：對一個英雄來說，失去一切的時刻，就是生命最強大的時刻。記住那一場無法撲滅的熊熊大火，焚燒了一切，也燒出了最恐怖的正義暴力。

兩艘死亡之船實驗人性的扭曲與剛強——《黑暗騎士》的藝術符號

用顛峰之作形容第二集的《黑暗騎士》，個人認為並不為過，導演諾蘭的拍攝技法到了系列的第二集完全成熟了。《黑暗騎士》深得複雜電影的神髓，通過讓人意想不到的的曲折故事，將反派角色像小丑、雙面人等扭曲的黑暗心靈刻劃得驚悚細膩，營造出壓得人喘不過氣的戲劇張力；加上演員希斯‧萊傑將小丑的變態心理詮釋得極具說服力，成了他短暫的表演生涯中的出色遺作。這真是一部導演、演員、故事、內涵、氣氛、創意面面俱到的佳構。

但如果從一直談論的系列主題的角度來看，在《黑暗騎士》的故事中，將那種一無所有的力量發揮得讓觀眾印象最深刻的，不是蝙蝠俠，也不是希斯・萊傑飾演的小丑，而是那個被困在死亡之船中的囚徒。

電影中讓人印象最深的一幕，發生在小丑玩的一個變態遊戲之中。原來小丑的智慧型、瘋狂式犯罪不是為了錢，也不是為了黑幫權力，他匪夷所思的犯罪行為只是為了滿足個人內心的黑暗——小丑認為人性都是扭曲、瘋狂的，他要將人性中必然之惡釋放出來。從這個角度看，小丑與第一集的忍者大師、第三集的班恩都有點不同，忍者大師與班恩攻擊的對象是文明社會，但小丑攻擊的不是文明，他直接挑戰人性！他要通過犯罪證明人性的美善都是虛偽的謊言。為了驗證他的犯罪哲學，他設計了一個變態的人性實驗。某天晚上，他癱瘓了兩艘開到河中央的渡輪，當兩艘的船員到引擎室查看時，發現船底藏著數不清的油桶、炸彈及一個引爆器。此時，小丑利用電話擴音器對兩艘渡輪說明遊戲規則：在半小時後的午夜十二點就會引爆兩船的炸彈，但也提供一個活命的機會，留在船上的引爆器是拿來炸毀另外一艘船用的，如果船上有人先行動手炸掉另一艘船，倖存下來的船就可以活命。對小丑來說，他當然希望看到兩船互炸，河面上飆起璀璨的黑暗人性的煙火！至不濟也可以看到一艘船炸掉另一艘船，達到了證明人性之惡的目的。而且，經過刻意安排的惡搞，其中一艘船滿載著被運送的囚犯！哈！這一下好戲跑不掉了吧！小丑暗黑的心靈如是想。

於是兩艘船的乘客全炸了鍋，一些西裝革履的乘客一直嚷嚷為了活命必須先下手，船長徬徨無計，有人相擁痛哭，有人恐懼禱告……但時間一分一秒的過去，河面上悄然無聲，沒有人做得出如此泯滅人性的決定！接近午夜十二點了！最後，其中一艘船上的一個身材高壯、一臉凶暴的黑人囚犯站起來，毅然的走到船長跟前，說：「把引爆器給我。」船長渾身發抖的看著他：「你要幹什麼？」囚犯說：「讓我來做三十分鐘之前就該做的事。」船長交出引爆器後全身癱軟，高大的黑人拿著引爆器，默默的走向船身護欄，將引爆器丟進河中。

哇！最光輝的人性，最直率的勇氣，最毫無顧忌的剛強，竟然出現在一個一無所有的囚徒身上！哈！諾蘭的故事，說得，深刻！

這是一個關於「拋棄自我」的故事，斷掉自己的所有退路，離開安全的機制，生命才擁有全然的強大與慓悍——《黎明升起》的藝術符號

小丑的變態實驗失敗了，但他不是輸給蝙蝠俠，而是輸給人性中最起碼的善良。但小丑畢竟不是好惹的，在《黑暗騎士》中，他殺害了蝙蝠俠青梅竹馬的女友瑞秋，也玩瘋了正直的檢察官哈維，讓哈維變成了另一個變態雙面人，同時蝙蝠俠也因此受累成了黑暗騎士，被冤枉謀

電影符號

殺哈維遭警方追捕。這一部分的情節，筆者稍後再分析，不管怎樣，蝙蝠俠最終還是擊敗了瘋狂的小丑。但到了第三集《黎明升起》，我們這位黑暗騎士遇到大麻煩了。

在《黎明升起》中，蝙蝠下遇見了更強大的勁敵——犯罪天才班恩。班恩實質上是忍者大師的得意弟子，影武者聯盟的繼承人，在輩分上算是蝙蝠俠的師兄。這個犯罪天才擁有強大的個人武藝，縝密的做案頭腦，他要回來完成忍者大師未竟的遺志，摧毀高譚市！而且這次用的不是毒氣攻擊，而是更駭人聽聞的滅絕性武器——中子彈！蝙蝠俠得知班恩的存在後，就敏感的覺察到高譚市陷入危機了，但他過度自信，他要主動出擊，挑戰班恩，但關鍵時刻老管家阿福出面勸阻他。因為洞悉世情的阿福觀察到，布魯斯已經不是八年前的蝙蝠俠了。在諾蘭電影的設計裡，福克斯與阿福是一對對照組的「老前輩」角色，福克斯代表的是科技的力量與頭腦，阿福代表的是深厚的人生閱歷與智慧，一陰一陽，提供蝙蝠俠科技與人文的支援。眼光老到的阿福看出，現在的布魯斯不再是當年那個剛從雪地歸來銳氣正盛的蝙蝠俠，不再是老宅邸被燒燬出去力拼忍者大師的蝙蝠俠，也不再是決戰小丑時心無罣礙靈動多變的蝙蝠俠；在黑暗騎士事件之後，蝙蝠俠隱居了八年，這時候的蝙蝠俠身上已經堆積了太多東西了！八年後的英雄多了一身的傷勢與疲倦，多了失去瑞秋與名聲的心理挫折，也可能多了當蝙蝠俠當久了累積的傲慢與成就感，這些都是生命的包袱啊！英雄失去了靈活的內在力量，蝙蝠俠不再一無所有。阿福看到這些內在的轉變，也看出班恩是個真正的威脅，他勸布魯斯說：「更強大的正

義，會引起更強大的復仇啊！」但過於自信的蝙蝠俠聽不懂老人的話裡玄機，他決定夜訪班恩，通過貓女的接引，終於在班恩的地下老巢，兩個死敵相遇了。結果呢？

結果是蝙蝠俠被痛扁，被班恩徹底擊敗，受了嚴重的背傷，被丟進班恩出生的死亡洞穴之中。布魯斯又跌回失去一切的生命谷底了，失去了作為蝙蝠俠的驕傲，我們似乎又能夠預感到英雄力量的行將再生。但這一次是真的落入谷底了，失去了肉體的力量，而且在班恩故意架設在死亡洞穴的大型電視上看到瀕臨毀滅的高譚市，也讓布魯斯幾乎失去了所有希望，甚至失去生命。而且死亡洞穴是真正讓人絕望的地下牢獄，唯一的出口是一處巨大的井口，但圓形的井壁滑不留手，在沒有繩索由上垂吊的狀況下幾乎不可能攀爬上去，傳說中只有一個小孩爬出苦穴，就是忍者大師的孩子（布魯斯本來以為是班恩，後來才知道原來是一直潛伏在自己身邊，韋恩企業的董事之一，女郎泰特）。布魯斯決定接受死亡洞穴中盲眼老醫生不人道的治療，用懸吊的方式將凸起的脊椎硬生生拉直，背傷治好後，布魯斯刻苦鍛鍊體能，他決心出發，爬出死亡洞穴。

布魯斯遵循死亡洞穴的舊例，腰繫救生繩索奮力往上攀爬，卻連續兩次都失敗了，沮喪之際，盲眼的老醫者（咦？又是老人在關鍵時刻發言）對布魯斯說：「要躍向自由，不能只靠肉體與蠻力，要有強大的靈魂和精神。」布魯斯回答：「我並不恐懼死亡。」老醫者搖頭：「不對！你要恐懼死亡，恐懼會給你力量。」停了一下，老醫者又說：「你下次攀爬，試試看不要

綁繩索吧。」開什麼玩笑，沒繫救生繩索，失手摔下來可是粉身碎骨啊！但這一回布魯斯似乎聽懂了，他沒有任何分辯與問題。三度出發！在所有同囚的吶喊聲中，完全不用繩索，沒有任何憑仗的布魯斯慢慢向上爬，終於縱身一躍，強有力的手指緊緊抓牢突起的石塊，在一片歡呼中，爬出死亡洞穴了！其實在三部曲中，恐懼的象徵就是蝙蝠，事實上布魯斯早就懂得這個道理，他與蝙蝠合一了（擁抱了恐懼），才成為蝙蝠俠的。但漫長的人生歷程在他身上堆疊了太多東西，讓他遺忘了初始的經驗。這次挫敗讓他找回初心，再一次領悟不只不要逃避恐懼，甚至沒有恐懼也可能是另一種形式的逃避，真正的內在英雄要能夠擁抱恐懼、接受恐懼、與恐懼合一，然後恐懼會賦予生命強大的力量。

這是一個「拋棄自我」的故事，蝙蝠俠必須拋卻作為蝙蝠俠的身份、經驗與痛苦，他才能赤手空拳的爬出囚禁他的苦穴。不只蝙蝠俠，我們每個人的人生何嘗不是如此，斷掉自己的所有退路，離開安全的地方，生命才擁有全然的強大與慓悍。雲門舞集的創辦人林懷民接受訪問時曾說：「當人一無所有，你就會勇往直前。」

逃出死地的布魯斯，暗中潛回已經被班恩封鎖的高譚市，一一秘密連絡上貓女、福克斯、戈登、布萊克（戈登的屬下，即後來蝙蝠俠的助手羅賓）等人的協助，並解放了被班恩困在地下道的警察大軍，更重要的，布魯斯找回赤手空拳、一無所有的力量，他再度化身蝙蝠俠，正面決戰班恩。終於無私無我的力量爆發了！班恩被擊敗，犯罪軍團被擊潰，泰特的陰謀被識

破，中子彈被蝙蝠俠駕駛蝙蝠戰機帶到外海引爆，高譚市得救了，蝙蝠俠更藉此機會假死將自己隱遁起來。大劫過後，不只蝙蝠俠的冤屈得到平反，整個高譚市都在悼念這位黑暗的戰神與守護者。當然，電影最後的決戰場面異常精彩，但跟本文討論的主題關涉不深，就請讀者自行去觀看原作的故事了。

最後的支線——體制外力量與體制內力量的迷思？

本文最後，稍稍討論一條跟主題相關的支線，就是體制外力量與體制內力量抉擇的問題。

蝙蝠俠的力量當然是體制外的力量，事實上，他一直想將力量挹注回歸體制內的正軌。在第二集《黑暗騎士》中，蝙蝠俠想設法要幫助明星檢察官哈維成為正義化身，好取代自己的位置。在與戈登、哈維取得合作的默契下，俠、警、檢三方聯手，打擊犯罪的形勢一片大好，可惜瘋狂的小丑出現了。在一場惡搞式的犯罪中，小丑同時綁架了哈維與瑞秋，將兩人分置不同的地點並設定定時炸彈，好分散蝙蝠俠與警方的營救力量，結果營救失敗，瑞秋被幾頓重的炸藥炸得粉身碎骨，哈維也受了重傷，半張臉被燒爛。而且這個檢察官的明日之星同時嚴重心理受創，不理性的怨怪蝙蝠俠與警方沒有及時救出瑞秋，竟然扭曲成為號稱雙面人的惡棍，殘殺無辜市民與警察報復。最後雙面人脅持了戈登的妻兒，正要對戈登一家三口行刑之際，蝙蝠

俠趕到，雙方纏鬥中雙面人摔死，但蝙蝠俠要戈登保守秘密，不要破壞哈維的完美形象，讓高

譚市相信體制內的價值與希望，自願揹上殺警與謀殺哈維的惡名，被警方通緝了八年之久，直

到發生班恩攻擊事件之後才得到澄清。

強大的蝙蝠俠為什麼一直想回到體制內的力量呢？我想這個經驗對台北人來說應該不陌

生，只有參與過體制外運動的人，才會了解體制外的途徑其實是危險而容易失控的，這也是黑

暗英雄的形象，在黑暗中默默守護的騎士深深了解只有回到正常的司法機制，才是長久之計。

體制外的英雄想回歸體制內，那體制內的呢？體制內的代表就是後來可能成為蝙蝠俠助手

羅賓的布萊克警官。布萊克在經歷了班恩事件之後，深深感到體制內力量的軟弱、迂腐、死守

條文與虛偽，又目睹了體制外英雄的強大與機動；劫難過後，布萊克將警徽丟進了河裡，離開

了警隊，電影最後他找到了蝙蝠洞，似乎隱喻他走向體制外的人生抉擇。

體制外的想進入體制內，體制內的要成為體制外，那到底哪個才是真實的答案？因為不是

作品的主軸，諾蘭沒有太多的著墨，那筆者就不往下討論了，給讀者留個思考的懸念吧。

雖然電影最後鋪了個梗，隱隱指出羅賓的出現，但鬼才諾蘭清楚表態他不會再拍蝙蝠俠了，

儘管傷感卻堅定的要告別這個進行了十年的系列。所以以後即便因為商業考量再出現蝙蝠俠電

影，也不再是諾蘭風格的蝙蝠俠了。事實上，諾蘭的蝙蝠俠三部曲波瀾壯闊而深刻曲折，本身

就是一部自成體系而完整精美的經典偉構。

電影符號

體制、英雄與瘋子的寓言

──《蝙蝠俠：黑暗騎士》的再省思

寫過一篇分析導演諾蘭「蝙蝠俠三部曲」的長文，內容主要是探討「一無所有」的力量，也有談到體制內與體制外的反思。但某夜又看了一次電視頻道重播的第二部《黑暗騎士／Batman: The Dark Knight》，還是覺得意猶未盡。這真是一部涵義深刻的作品，尤其是蝙蝠俠與小丑這一對活寶所代表的隱喻。

高譚市的隱喻──體制

談論這個故事的內在涵義，首先得從高譚市這個隱喻說起。

高譚市事實上象徵所有腐敗、沉淪、官僚、骯髒的既有體制，其實所有人類大城市像紐約、巴黎、倫敦、東京、北京、台北等或多或少都有著高譚市般的體質，電影只是放大倍數的誇飾。而提到「體制」，似乎有必要多作一點梳理。所謂的「體制」，指人類聚居久而久之會形成一種無明盲目、不想改變、無能開發、故步自封的慣性強大的存在，諷刺的是，體制最

初的出現是為了集體生存，但存在愈久的體制負面慣性會愈大，反而會降低甚至危及集體生存的能量，偏偏體制又缺乏自我調整與反省的機制，這個時候就需要體制外的力量去刺激甚至衝撞一下了。問題是，體制內最大的力量就是不容許任何不一樣的存在去影響它的慣性運作，這就是造成屈原悲鳴「眾人皆醉我獨醒」的深層原因。但「不一樣的存在」從古到今是會一再出現的，給它一個名字吧，就稱為「獨特性」，事實上每個生命都是不一樣的，但每個人的獨特性有大有小，而擁有太強大的獨特性的個體就會跟體制發生碰撞了，電影中的蝙蝠俠與小丑就是兩個獨特性強大的人物。

蝙蝠俠與小丑的隱喻——英雄與瘋子

但蝙蝠俠與小丑的獨特性是不一樣甚至是相反的，但偏偏從某個視野去看他們又是同一類型的人，從這一點看，小丑實在很聰明，他清楚看到了自己與蝙蝠俠共同的宿命，他對蝙蝠俠說：「殺你？我不會想殺你，因為你的存在讓我的生命完整。」問題是，宿命相同但選擇不一樣啊！蝙蝠俠的獨特性選擇對善良、正義近乎頑固的執著，他不會想去否定、推翻既有的體制，他要將體制中黑暗負面的部分剷除，選擇這樣做當然是，累死人了！這就是俠的選擇，我們習慣稱這種獨特性的生命為英雄。至於小丑的獨特性，相對就痛快多了，小丑沒那麼多彎彎

繞繞，他直接去攻擊、破壞、毀滅體制，他要將體制中剩餘的一點善良也消滅，要用犯罪加速體制的淪亡。這就是犯罪大師的選擇，我們習慣稱這種獨特性的生命為瘋子。但小丑的獨特性太強大了，早已腐化失能的體制無法對抗他，照理說高譚市早會被他玩死了，如果不是有蝙蝠俠的出現。

小丑與蝙蝠俠就像體制外的陰陽兩面，有一必有二，有正必有反，彼此證明了對方的真實。長者阿福就曾對蝙蝠俠說：「蝙蝠俠的出現給了人們希望，但也喚醒了更強大的罪惡。」陰陽最終必須回歸太極，但到底回歸誰的太極？正義太極？還是黑暗太極？就必須經由雙方的決戰來決定了。所以蝙蝠俠與小丑不但各自與體制對抗，而雙方之間的對抗與碰撞是更慘烈的，就像《易經》坤卦所說的：「龍戰于野，其血玄黃。」

兩個決戰點

英雄與瘋子的第一個決戰點就是正直的檢察官哈維。哈維是蝙蝠俠把注、幫助的體制內的希望，蝙蝠俠希望扶持他成為體制內的英雄；於是變態的小丑也針鋒相對的選定了哈維作為鬥爭目標，他炸死了哈維的女友瑞秋，玩瘋了哈維，讓哈維變成了另一個變態雙面人，同時蝙蝠俠也因此受累成了黑暗騎士，被冤枉謀殺哈維遭警方追捕。第一個決戰點，英雄被瘋子擊敗了。

第二個決戰點是小丑設計的變態人性實驗。他癱瘓了兩艘開到河中央的渡輪，在船底藏了數不清的油桶、炸彈及一個引爆器，而利用電話擴音器對兩艘渡輪說明遊戲規則：在半小時後的午夜十二點就會引爆兩船的炸彈，但也提供一個活命的機會，留在船上的引爆器是拿來炸毀另外一艘船用的，如果船上有人先行動手炸掉另一艘船，倖存下來的船就可以活命。對小丑來說，他當然希望看到兩船互炸，河面上飆起黑暗人性的璀璨煙火！但時間一分一秒的過去，儘管兩艘船的乘客全炸了鍋，但最終沒有人能做得出如此泯滅人性的決定！這一回合，英雄終於擊敗了瘋子，蝙蝠俠破壞了小丑引爆的行動，將變態瘋子繩之於法。其實，真正擊敗小丑的不是蝙蝠俠，而是人性中最基本的善良。（關於這一小節的分析詳見上一篇文章〈一無所有的力量──諾蘭「蝙蝠俠三部曲」的隱喻與哲思〉。）

英雄與瘋子的另一個身份

那英雄與瘋子的最後下場如何呢？個人覺得瘋子倒還好，比較簡單，小丑最後雖然被蝙蝠俠擊敗，應該是終身被關進瘋人院中去了，但他總算瘋狂了一回，痛快了一回，最後被捕，簡簡單單的走向惡棍的結局。真正苦的是英雄！蝙蝠俠雖然制伏了小丑，但他失去了瑞秋，失去了寄予厚望的哈維，失去了名聲，變成了黑暗騎士，蒙上不白之冤，被警方追捕，好不容易

到了第三集《黎明升起》才大費周章的平反與再起。談到這裡，讀者有沒有感到這樣的對照有一點熟悉與狐疑？是的！英雄與瘋子有另外的名稱與身份。中國文化不叫英雄與瘋子，而是喚作——君子與小人。沒錯！蝙蝠俠與小丑的故事實質上就是君子與小人的故事。君子與小人怎麼區別呢？用最簡單的話來說：別人對你小人，你也對他小人，那是小人；別人對你小人，你卻始終堅持用君子的方式面對，那就是君子。面對腐敗的體制，放棄、攻擊它，那是小人；面對腐敗的體制，擁抱、挽救它，那是君子。小人就是面對別的小人時他選擇當小人，君子卻是面對小人時他仍然是君子。所以小人只需要管一時痛快，君子的路就必然艱辛迂迴。真是小人好做，君子難當啊！

哈！原來蝙蝠俠的故事是一個選擇當君子或做小人的故事，《黑暗騎士》就是一部關於選擇的寓言。那面對人生腐敗的體制，你的選擇又是什麼呢？你選擇當君子？小人？瘋子？英雄？還是與體制一起漸漸淪亡的順民？或者是，其他？

電影符號

生命成長的複雜與豐富

—— 《馴龍高手2／How to train your Dragon2》的隱喻與哲思

前言：電影教室

正式進行作品分析之前，讓我們先進去一下電影教室。

我們說分析小說或電影，最重要是尋找到深層結構、思想內涵，就是要找到一部作品的靈魂。問題是，幾乎沒有一部電影不存在著或深或淺的思想結構，那差別的關鍵就在：思想內涵的深刻或膚淺、真誠或敷衍。尤其是商業電影，要判斷一部商業電影是否擁有飽滿的靈魂，就得看看它的深層結構是不是在炒冷飯、鋪老梗、敷衍說說、欠缺真實的生命經驗與思想厚度、或者導演志在炫技。用這個標準衡量許多商業電影（甚至藝術電影），哪怕有名的像《變形金剛》系列、《新蜘蛛人》系列或大成本製作《普羅米修斯》等等，都只落得看到一個故事背後蒼白、貧弱的靈魂。

那從這個審核的角度出發，很高興這裡要談的《馴龍高手2／How to train your Dragon2》，確實擁有一個意象豐富的深層結構。夢工廠出品的《馴龍高手》第一集仕二○一○年大賣，續

集在今年二〇一四捲土重來，也是一部很火紅的動畫作品，但在這部熱門動畫裡，其實寄寓了頗為複雜的思想內涵。

陰與陽的生命學習

跟許多的翻譯片名一樣，《馴龍高手》的中文譯名並不好，比不上原片名《How to train your Dragon》來得充滿人文意義。

基本上，這是一個講生命成長的故事，或者說，講主角小嗝嗝的成長故事。而小嗝嗝生命成長兩個主要的內涵與方向，剛好由他的父、母親所代表。

小嗝嗝的父親是博克島維京族的族長，他忠心耿耿的照護著島上族人的生存與生活，所以算是一個大家長。小嗝嗝的媽媽呢？媽媽則是一個離家二十年去尋訪龍的秘密與守護龍不受人類傷害的女冒險家。大家長＋冒險家，不正是陰陽兩極的生命學習嗎？

大家長爸爸性格穩重可靠、強壯、強勢、具備領袖魅力、充滿對族人與家人的包容與愛、但也頗為頑固、不知變通、甚至為了守護家園不惜採取戰爭手段。其實蠻像十二星座中的巨蟹座性格，我稱為「家園型人格」。

至於冒險家媽媽的性格喜歡探尋新事物、愛好和平、不喜歡戰爭、崇尚自由、心思靈活、

喜歡獨處、擅長與異生命溝通。其實蠻像十二星座中的射手座性格，我稱為「飛翔型人格」。

事實上，小嗝嗝性情比較接近媽媽的「飛翔型人格」，甚至比媽媽更靈巧、多擁有一份對機器的天賦、更熱愛自由（用飛翔象徵）。可小嗝嗝內心深處，又一直存在著一份對爸爸的牽記與敬重。那，兩者之間該如何整合呢？跟所有成長的故事一樣，生命的學習與整合必須經過一個痛苦的過程，痛苦的歷練與智慧，讓生命更強大。可小嗝嗝的歷練有點沉重，那就是族長爸爸的犧牲。

原來在一次抵抗血手跩爺大軍的戰爭中，由於跩爺控制了至尊龍，而且通過至尊龍生物性催眠的本能，進一步控制了所有的龍，包括小嗝嗝的兄弟沒牙。受了生物性催眠的沒牙趨前磨蹭，要向小嗝嗝吐射高熱火球，族長爸爸奮身掩護兒子被火球擊中犧牲。短暫清醒的沒牙竟然族長爸爸的屍體，卻被憤怒中的小嗝嗝驅逐，傷心失主的沒牙又被催眠成了血手跩爺的座騎，跩爺隨即帶走了所有的龍。雖然知道夢工廠的動畫不會就這樣結束，最後一定會有一個happy ending，但這一幕無疑是整部電影中最讓人心酸的一幕。

但這趟沉重的打擊反而激起了小嗝嗝內心守護家園的責任感，完成了生命成長的社會化過程，促成了「家園型人格」與「飛翔型人格」的學習與整合。要補充說明一點：從陰陽能量的角度，「飛翔型人格」是屬於陽性能量，而「家園型人格」則屬於陰性能量。理想的冒險是剛強的，現實的守護則是溫柔的。

征服、臣服與馴服的三種人生抉擇

如果這部片子的內涵僅僅如此，我不會覺得它具有飽滿的藝術靈魂。除了陰與陽的生命學習，電影還談到了三種人生方向的抉擇，由血手跩爺、小嗝嗝與小嗝嗝的媽媽代表。人生應該何去何從？這當然也是生命成長內涵的一部份。

繼續討論下去之前，筆者要初步揭開電影中一個關鍵的藝術密碼，當然就是：龍。龍其實是象徵生命深處一股平時潛伏著的原始能量，這股能量很兇猛，但卻是中性的，它無善無惡，所以可善可惡，就看你怎樣對待它的態度。這層意思其實頗為符合修行的理法，有點接近從海底輪升起的拙火能量的含意。那，要怎樣對待這個生命內在的龍呢？我們先看跩爺的態度。

跩爺曾經被龍（內在原始能量）傷到，他恐懼龍，但他決定要戰勝這份恐懼，問題是他戰勝恐懼的方法竟然是：讓恐懼恐懼！跩爺是個很強勢的人，他讓所有龍都害怕他，屈服在他腳下，然後帶著他的恐懼大軍讓更多的人恐懼他。他要生產恐懼！面對內在的原始能量（龍），這是一種「對抗」的態度。

相對的小嗝嗝發現到這股能量的特殊性時（在第一集中小嗝嗝初遇見沒牙的情節），他開始對它好奇，然後嘗試與它接觸、對話，更進一步幫助它、關懷它、擁抱它、愛它。於是漸

漸的馴服了這股能量，得到了龍的信任，從此沒牙成了小嗝嗝生死相伴的力量與好友。經典文學名著《小王子》中，有一段描寫小王子如何「馴養」狐狸的情節，就是講如何與自然力量對話、溝通，取得自然野性的信任，然後與自然合一的含意，跟這裡所談的意思很接近。所以這是一種「擁抱」的態度。也是「馴龍」的真正含意。

第三種抉擇又有點不同。小嗝嗝媽媽面對內在的原始能量、面對龍時，她一樣是對它好奇，與它接觸、對話，然後關懷它、擁抱它、學習它與愛它，但這位女冒險家並不會馴養或馴服龍，她採取的態度主要是：「臣服」。小嗝嗝媽媽選擇了一種臣服大自然、臣服原始生命能量、臣服龍的生命態度。像她見到善良的至尊龍時要敬禮（跌爺控制的是邪惡的至尊龍），她是孤身一人融入龍基地的社群中（不像博克島是人類與龍族兩個社群的融合），她完全服膺龍的生活方式與大自然的法則。這是一種「臣服」的態度，與小嗝嗝選擇的「擁抱」的態度是不太一樣的。所以龍基地的社群組織是以自然力量為主體，個人的力量只是加入其中提供服務與貢獻。而博克島的社群組織是以人文力量為主體，用人文力量對自然能量進行整合。

這是三種面對自然與原始力量的態度與抉擇。跌爺的龍大軍用恐懼壓制自然，這是一種「對抗」或「征服」的態度；冒險家媽媽的龍基地全然的融入自然，這是一種「臣服」或「回歸」的態度；小嗝嗝的博克島愛自然同時駕馭自然，這是一種「擁抱」或「馴服」的態度。也就是說，跌爺的軍隊是人為的，冒險家媽媽的社群是自然的，小嗝嗝的社群是人文的。

於是「對抗」與「擁抱」、「回歸」發生了衝突，第一回合是蹚爺贏了，小嗝嗝失去了爸爸，失去了沒牙，失去了所有的龍，龍基地與博克島先後被攻破，強大的蹚爺似乎是不可戰勝的。但成功整合了父母親兩種人格力量的小嗝嗝變得更堅強了，他決定放手一搏，他召集了媽媽、好友與僅剩下的幼龍潛回博克島，並成功召回了沒牙，幫助沒牙掙脫了至尊龍的生物性控制，混戰之中，沒牙為了保護小嗝嗝，竟然野性狂飆的孤身挑戰龐大無比的至尊龍（這有一點小人物挑戰大權威的味道），沒牙的勇氣刺激了所有的龍亟欲脫離奴役的憤怒，群起攻擊至尊龍，終於沒牙吐出最後一記高熱火球，擊斷了至尊龍的一根獠牙，至尊龍倉皇逃走，捲著蹚爺潛進深海之中。沒牙挑戰權威成功了，成了新任龍王，博克島與龍群恢復自由了，小嗝嗝成了新的族長。

這就是小嗝嗝的生命成長故事？說完了嗎？整合了陰與陽的人格力量，抉擇了擁抱自然的人生方向，咦？等一下！還遺漏了一點耶，而且可能是最重要的一點。

黑煞龍沒牙的本來面目

看過兩集《馴龍高手》的朋友一定印象深刻，黑煞龍沒牙的形象最接近什麼呢？沒牙有一點兇，有一點危險，但更多的是天真、可愛、忠心、沒有自我，很接近小孩子或小狗狗的形

象。前文說過，在電影中，龍象徵一股原始、自然、潛伏、兇猛的生命能量，而通過沒牙的藝術造型，我們更可以直接說這股生命能量就是天真、孩子般的生命能量啊！天真其實是一種很強大的力量，但天真本身是沒有自我的，愈天真的人愈沒有自我，就像小孩子一樣，小孩子很容易相信別人，他們的可塑性很高，大人們怎麼對待小孩，小孩長大後就會變成怎麼樣的人，就像前文所說的，這股能量是中性的，可善可惡的。所以沒牙會被邪惡的至尊龍催眠，牠也會被小嗝嗝媽媽的龍基地的一派自然吸引，當然最後沒牙還是受小嗝嗝的兄弟真情感召而回復本性。愛你的內心小孩，讓你的小孩就會聽你的。說到這裡，電影的秘密或片名的深層意義，就呼之欲出了。龍就是小孩子呀！或者說，龍就是天真能量的化身呀！所以如何馴龍，how to train your Dragon,in your heart，意思就是：你要學會了解與相信，善待與擁抱你潛藏在生命深處的天真、靈活、野性、潑辣、自由、兇猛的沒牙，有一天，這股沉睡的能量就會帶你翱翔在天高地闊、無邊無際的心靈天空之中。

最後的聯想：小孩子是一個永遠的秘密！

這就是《馴龍高手2》談生命成長的內涵——面對陰陽能量的學習＋生態度的抉擇＋學習開發與擁抱沉睡的天真能量。這真是一部經得起分析的好片！電影中沒牙最後選擇了小嗝嗝的

「馴服」而不是媽媽的「臣服」，其實這兩者之間孰優孰劣是存在著討論的空間的。這讓筆者聯想到莊子說的「乘雲氣，馭飛龍」與《易傳》說的「時乘六龍」，與本文所談的「馴服」的態度意義頗接近。還有一點聯想，有一部大陸科幻小說名家劉慈欣的作品《超新星紀元》很有意思，故事說有一天全世界只剩下十三歲以下的孩子，孩子統治了全球，別以為這必然是一個大同和平的世界，小孩子是一個永遠的秘密！小孩子有他危險野蠻的一面，內心的天真能量也一樣。

一部關於「靈性成長」的電影

——《露西》的深邃與失真

一部奇怪的電影

野心勃勃而技法嫻熟的導演盧貝松拍了一部叫座但許多人看不懂的「怪片」——《露西》。說「怪」，是《露西》雖然是商業片，但幾乎完全沒有商業片的基本元素。沒有愛情，片中唯一一丁點勉強稱為愛情戲的，是露西親了一下法國警員，但完全欠缺愛情的說服力；沒有顯明的人物個性，電影唯一的重要角色就是露西，但露西是一個「沒有個性」的角色設定，露西與其說是電影角色，不如更像是一個象徵符號；沒有曲折的故事，事實上故事超簡單的，電影講倒霉的女生露西被迫入體運毒，結果最新研發的毒品CPH4在露西體內破裂滲透，因此引發大腦能力一直開發至一○○％，最後露西成了超越肉體的神性存在；這部片子甚至沒有厲害的反派角色，片中的韓國黑幫事實上在露西眼中是頗搞笑的，對超能存在的露西來說只是小菜一碟。

我同意一些臉書上的朋友對這部片子的看法，《露西》其實是用了很多科學知識與動作

元素包裝的一部關於「靈性成長」的哲學電影，事實上我喜歡《露西》──技法流暢、畫面瑰麗、視野開闊、立論深刻、而且敢於不同流俗。盧貝松是好樣的，不知什麼動機讓他構築了這一部其實是科幻包裝的宗教片或靈修片，《露西》很宗教，也很哲學。

深邃的部分

作為一部哲學電影，《露西》裡有許多的設計與隱喻是很深邃的，但不知是否畢竟是西方導演的緣故，對東方的靈性與學問傳統仍然有著不熟悉的地方，所以電影中也有一些失真或失準的處理。我們先來看深刻的部分。

像片中講的大腦開發理論：開發1%的神經元會出現生存意識，開發2%的神經元物種會移動，一般動物開發了3─5%的神經元，就形成了那麼豐富的生態舞台，人類大約開發了10─15%，即成就了更複雜的人類歷史文明。如果開發20%以上的神經元，電影說會出現一種不可逆的成長──充分控制身體、控制他人的意識、控制物質、甚至穿越時空、超越肉體……但中間有一個很耐人尋味的環節，摩根費里曼飾演的教授說，在目前地球所有的物種中只有海豚的腦力開發超過人類，海豚發展出比人類更優越的聲納定位系統，但海豚沒有發展出機器文

電影符號

明，接著他說了一句意味深長的話：「這是不是說人類文明的重點是擁有（having），不是存在（being）。」這是導演對人類文明不自然的批判嗎？

同樣是電影中的教授所說的細胞生存策略，也很有啟發性，他說：如果生存環境優渥，細胞會選擇兩性繁衍的途徑，讓生命的訊息與經驗（基因）傳遞下去；相對的萬一生存環境惡劣，細胞會選擇永生，無限制的自我複製，結果就是肉體的崩壞與超越。這個說法很有意思，也符合東方修行的原理。在修行的理論中，生命本來是一個太極（整體），但落到人間分裂成陰陽（對反狀態），而生命想方設法回歸太極，總結起來有兩個途徑──性與修行。前者通過兩性交媾，達成陰陽靈慾合一，同時也是一種無限延長生命的方式，就是電影中所說的「傳遞策略」，這解釋了為什麼性有著那麼強大的吸引力，因為生存的呼喚勢不可擋啊！後者通過不同的修行功法，喚醒體內沉睡的陰性或陽性能量，達成自我生命內外圓滿的陰陽結合，就是電影中所說的「複製策略」，這也解釋了為什麼高階的修行人會失去對性的興趣，因為他已經找到另一種生存策略或回歸太極的路徑了。更細緻分析，中國文化傾向前者，所以我們重視血脈的繁衍並將之提升到文化的高度；印度文化傾向後者，而發展出修行的傳統。而在中國文化內部，儒家兩者都有處理，道家則專攻修行。（順下來想到另外一點，筆者的個人看法，這可能是奧修師傅能呼應老子卻不懂孔子的原因，生存策略不同嘛。）

除了主要的骨架，電影中一些小地方也充滿哲學的意味。在片中，露西與法國員警在飆

車逃離其他員警追捕的過程中，不免會讓其他警察翻車受傷，同行的員警問露西：「妳一定要這樣開車嗎？」露西回答：「反正你們又不是真的會死。」這句一閃而逝的對話，很多朋友都會忽略，其實也是在表達一個哲學意見呀——靈魂是不會死亡的，生命旅程沒有真正的終點，肉體的死亡只是一個假象與過程，我們一般所說的死亡只是一個中途站，不是終點站。筆者聯想到，關於這一點思想，在科幻大師海萊因的名著《異鄉異客／Stranger in the Strange Land》中，有著更露骨的處理，但電影畢竟有票房考量，不敢描繪得太「非人性」，以免引起一般觀眾的反感。

另外，電影中有一個深刻的比喻，露西說如果一部高速的車子在我們面前掠過，我們的眼球只會看到殘影，如果車子超越光速行進，我們甚至看不到車子的存在。這個比喻的意思是說，當一個成長者的靈性意識提升到更高階時，對於一般人而言，他等於是不存在的，因為一般人的意識速度跟不上。我曾經寫過一篇文章，就是從這個角度去了解為什麼老子的「和光同塵」是珍貴難得的。因為老子是高階意識的大成就者，卻自願降低能量的光譜（和光），減慢意識的速度（同塵），而留在意識較低的世界去照顧後進，這麼說來，老子不但高能，還大愛，誰說道家的無為是自了漢，那是不了解道家的真正含義，無為是清淨，而不是冷漠。

有些評論者詬病電影中露西吸收了數量龐大的毒品而達成靈性進化，這是一個不良的說法，但我記得電影說CPH4其實不算是毒品，是母體懷孕時很短暫分泌的一種生長激素，作用

應該是一種幫助胎兒發展智力甚至靈力的生物性建材，但分泌時間不能長，數量也不能超過，否則會致命，沒想到被毒梟合成出來當毒品使用，而機緣巧合地促成露西無限制的靈性發展。

筆者個人覺得，這樣的解釋也算合情如法，毒品當然不能達成靈性進化，CPH4事實上是一種靈性成長的生物性藥方。

另外，電影中的一個主要鋪陳，也是相當哲學的。就是露西在靈性進化的過程中，深感徬徨，她跟摩根費里曼演的教授說：「我不知道應該做什麼？」當然教授也只是一個腦力開發了10－15%的平常人，他自然無法真正了解一個高階意識者的靈魂困境，但教授研究人類大腦細胞多年，就直接從生命最基層的機制建議：「細胞最主要的功能其實是分享與傳遞複雜而龐大的生命訊息，現在妳朝無限開發大腦細胞的路上邁進，那就去發揮細胞最主要的功能吧。」是啊！生命最基本與終極的目的就是「分享與傳遞」，什麼是分享與傳遞呢！就是愛呀！生命最基本與終極的目的都是愛。拐了個彎，盧貝松為愛下了一個更哲學的定義。

失真的部分

盧貝松曾經接受訪問說，拍攝《露西》是一個冒險，許多的美國觀眾可能會看不懂這是怎樣的一部戲。而且，處理這麼深邃的進化議題的故事，我想會有失真失準的地方是在所難免

的。第一個失真，電影最後露西「消失」了——超越肉體的存在，而且口吐白光，超厲害的，

筆者倒真是沒聽說過，有些詮釋將之類比為虹光身或虹化。虹光身是西藏密宗寧瑪派的修行功

法，大成就者圓寂時會出現虹化、肉體消失或縮小、甚至會出現一圈虹光的異象，其中有著不

同的高下次第。事實上，虹光身並不是密宗獨有的功法，苯教的行者或道教的屍解也都是類似

虹光身的法門。但電影中露西最後的「解脫」，是超越肉體不差，但似乎與文獻記載中的虹光

身頗有不同，是西方導演缺乏這方面的宗教見地？還是因為商業電影的考量而做了一個較通

俗的改動？我不知道。當然，這一點失真並不重要，筆者提出這一點，更深層的意義其實是

在提醒同修們不要太將虹光身、虹化、成佛、成道、終極解脫放在心上，個人的理解：這些終

極、圓滿的成就是一個「意外的圓滿」，是一個「不期而遇的達成」。按照奧修所說的陰陽原

理，成佛的慾望愈大，距離成佛的時機愈遠；人生就是愈想往A的方向走，反而會愈朝-A的相

反路徑跑；愈著急虹化，結果啥都化不了。因為奧修說假如你設定一個目標，你跟目標之間就

會出現一個距離，目標愈大，距離就拉得愈遙遠，那中間的鴻溝怎麼辦，就會用緊張的能量去

填滿——生怕無法達成目標的緊張。結果就是目標愈大，距離愈遠，坑愈大，緊張的能量可

觀。有什麼目標比成佛的目標更大呢？所以中間的緊張溝壑是無法逾越的。修行還是平實一點

好，該做的功課做，一個片刻一個片刻的順著流走，覺知的活在每一個當下，不要想那麼多，

不要慾望那麼大，等到時機成熟，賓果！跳進去！跳進終極覺知的大海，那關鍵的時刻該出現就會出現了。而你愈預期、等待那一刻的到來，它就是虛無飄渺、遙不可及。

上一段文字只是提出一個問題討論，對電影來說，結局這樣的安排還是很有趣味性的。

但另一點失真，筆者就覺得有點小超過嚕。電影中露西「走」前，說要將學到的知識儲存在一片硬碟上，留下給教授，因為教授說過讓她分享與傳遞嘛。但事到臨頭教授反而遲疑了，說：「我不知道人類有沒有資格擁有這樣的知識？」露西說：「得到更多知識是好的，知識不會造成傷害。」是這樣嗎？好像與真實的人生不符耶——核武器、生態汙染、資本主義的耗能及損傷人性、複製技術的迷思等等，都是知識膨脹與失控造成的惡果。哪怕從修行知識來說，不正確或不完整的修行知識也會造成生命成長的障礙甚至傷害啊！電影的這一個論點，我覺得是不對了！

最後一點也是比較錯亂的，就是電影中的露西確實是有一點不顧他人死活，有點過分殘暴（就算是露西的時間很趕，盧貝松也可以有更恰當的處理與表達呀）。這樣的說法跟道德標準無關，而是跟修行原理有關。雖然，從宏觀的靈性道路來說，死亡不是結束，死亡不是真正的死亡，死亡本身不是重點，但臨終的品質卻是必須呵護的。這就是儒家「慎終」，佛家善待往生者的理由。舉一例：如果往生者死前是充滿驚恐情緒的，會製造很負面的輪迴障礙。所以佛教的行者處理死亡經驗，講究的是往生者的一心不亂。如果說露西的腦能力已經開發到一

○○％，可以了解宇宙與人體的終極奧秘，那就是她擁有極大的「一體性」啊！因為只有與所觀察的對象是一體的，物我如一，才能夠真正了解所觀察的對象，那一體性是什麼？一體性就是同體大慈呀！就是無量大愛呀！如果說腦力的開發是知識的成長，一體性就是心靈的境界了，一個擁有那麼大的腦能力的人，也應該會同步發展出相當程度的心能力的，擁有那麼浩瀚的一體性經驗的修行者，理當不會妄顧別的生命的痛苦與驚恐，所以關於「心腦同步」的思想，電影《露西》是處理得粗糙了。當然，瑕不掩瑜，敢在商業市場推出這樣題材的電影，盧貝松是很有種的藝術家，而這一點內容上的失真，也剛好可以告訴我們：靈性蛻變不只是知識開發的事情，也同時是心靈成長的工作。

人間系列

從《資本遊戲》看金錢四相

在誠品電影院觀看法國電影《資本遊戲／Le Capital》，這其實是一部很赤裸裸但內涵明確的電影。故事是講法國的金融重鎮菲尼銀行，年輕而野心勃勃的CEO馬克特紐甫上任，即周旋在各大財閥的勢力之間，玩弄著一個一個醜陋的金錢遊戲，像忘恩負義、上位立即翻臉、播弄輿論及民粹、藉惡意裁員來拉抬股價、權力鬥爭、違法跟監、桃色誘餌、惡意收購、內線交易、暗盤抽成、兩面手法分化敵人等等、輪番上演著一幕一幕貪婪的醜劇。電影最後，從馬克特紐對身邊三個女人的態度，就可以看到他嫻熟的拋棄了理想與良知——馬克特紐性侵了一直玩弄他的蕩女超模，放棄了充滿理想的女研究員對他的仰慕，最後甚至背叛了可愛坦誠的妻子的期待，重回CEO寶座，繼續陷溺在五鬼搬運的資本遊戲之中。

《資本遊戲》的電影內涵很簡單，筆者倒是很欣賞它的電影語言——主角馬克特紐是一個劇中人，但他在故事的開始與結尾都跳出來介紹整個故事，讓作品的質感頓時顯得突兀卻充滿張力，進一步導演又安排他在故事發展的過程中，三不五時的跳出來表演良知發現的想像劇情。這種種敘事觀點的靈巧轉換，表現出深具創意、節奏流暢的電影技法以及充滿諷刺、幽默

意味的劇場效果。

其實這篇文章主要談的是片中的幾句名言。幾句戲中人人所說的警語，剛好表現出資本主義或金錢遊戲的幾個特質：

一、「**錢像一隻不需要被寵的狗，只要訓練牠把丟出去的球一直撿回來就好了。**」

這句話是講金錢的「操作性」。

馬克特紐在電影的一開始就說出這一句名言。是啊！對銀行家或金錢玩家來說，金錢就是一個讓它不停滾動，從小錢滾成大錢，從大錢滾成超級大錢的把戲。

二、「**很多人說金錢是工具，他們都錯了，金錢就是主人。**」

這句話是說金錢的「主宰性」。

在資本主義社會中，金錢成了沒有靈魂的王。人們盲目的奉行金錢為最高指導原則，進一步建立起金錢宗教或金錢王國，盲目而沒止境累積資本的結果就是雙雙破壞了珍貴的人性與生態。奧修師傅有一句名言：「要小心不要讓僕人變成主人。」人間世充斥著種種僕人變成主人的荒謬，但金錢奴役生命是經常出現的戲碼，錢本該是我們的僕役，卻往往成了騎在我們頭上的主子，生命變成一個無法停止滾動的金錢雪球。

三、「**讓我當現代的羅賓漢，繼續帶著大家劫貧濟富！**」

這句話很清楚的是講金錢的「掠奪性」。

這是馬克特紐重回CEO寶座時對董事會說的話。很無恥，很大膽，也很真實。小說家黃國華在他的小說《金控迷霧》的封底，也有過一段很類似的描寫：「一個人要幹一件壞事不難，甚至要幹一輩子的壞事也不算太難，不過，如果一家三代合計幹了三輩子的壞事，而且只幹壞事，這在台灣，大概只有政客與財團才做得出來！」是啊！金錢遊戲本身就是一場不會停止的掠奪。

四、「他們（指財閥、金融家、金錢玩家）是一群小孩子，一群像小孩子的成年人，他們要一直享樂，直到把所有事情搞砸為止。」

這句話是說金錢的「自毀性」。

毀掉生態，這是外在的自毀；毀掉本性，這是內在的自毀。《易經》六十四卦中的需卦，刻劃慾望與慾望造成的災難會不斷「加強」的特性，刻劃得入木三分。需卦描寫生命的沉淪從「需于沙」（慾望的牽絆像在沙灘上走路，有點難行）⇨「需于泥」（慾望加強到泥足深陷）⇨「需于血」（慾望加強到付出身或心健康的代價）⇨「不速之客三人來」（來帶你集體墮落）的過程，跟《資本遊戲》中的故事不是很像嗎？

金錢的四相——很大的操作空間、盲目的主宰一切、無止境的掠奪與自我毀滅。這是一部主題簡明，技法成熟，但討論的議題卻讓人的心直往下沉的寫實作品。

電影符號

關於謊言、勇氣與召喚的一部作品

——《情慾三重奏／Third Person》的隱喻與哲思

複雜懸疑的電影拼圖

很久沒有觀賞到這麼讓人驚艷的好片子了。記得上一部讓我激賞的作品是印度電影《三個傻瓜》，而這部《情慾三重奏》有著完全不同的電影風格與技法。

首先得說《情慾三重奏》並不是一個好的譯名，因為在這部作品裡，真正著墨甚深的其實不是慾望，而是……原片名是《Third Person》，更準確的翻譯應該是第三者或第三個人的意思，第三者也不好，容易讓人聯想到外遇的問題，事實上作品的主題並不是討論外遇；反倒是「第三個人」更符合電影的氛圍，當然，對所謂的第三個人，導演有著更曲折、歧異的詮釋。

技法上，《情慾三重奏》的電影語言複雜懸疑，導演好像在撒大把大把的拼圖碎片，而且不只一組碎片，竟然是三個故事的碎片彼此牽引、交錯、重疊、繫聯，而演繹成一部三而一、一而三的複雜作品。這部電影的導演就是愛玩，既刻意鋪陳懸疑的氣氛，又透過抽絲剝繭的手法揭開一個比一個駭人的事實真相，進一步將剛開始看起來沒有關係的三個故事隱隱約約串聯

成一個整體的佈局，最後還不忘安排一個虛實相應、曖昧不明的魔幻結局。讓筆者看完全片後感到身處一條黑暗迂迴的甬道，但又彷彿窺見遙遠的前方透著一絲微明。嘿！這位導過得獎名片《衝擊效應》的導演保羅海吉斯真是一個善於鋪梗的說故事高手。

電影在一開始，還沒出現影像，字幕的背景音樂響起，導演就開始鋪梗了。字幕升起，就出現流水聲（咦？這可能有文章啊？），跟著流水聲退場，起而代之的是敲打鍵盤的聲音（嘿！水流之後突兀出現代表語言文字的象徵？），當時筆者就懷疑這是兩個導演故意安排的訊號，果然後來的故事發展，印證了我的預感是準確的。然後，影像出現，連恩尼遜演的小說家在敲打鍵盤，遇到創作瓶頸，沉吟苦思，忽然聽到背後一個小孩子的呼喚：「看我！／watch me!」小說家回頭猛看，只看到空無一人的黑暗。這是一個貫串全片的強烈隱喻！

巴黎的故事——白色是信任的顏色，白色也是謊言的顏色

《情慾三重奏》由三個故事組成，一個發生在巴黎，一個發生在羅馬，一個發生在紐約。

巴黎的故事講一個資深的美籍小說家在飯店邂逅她的小三，小三是一個青春貌美、熱情浪漫的美女作家。這兩個人有一點導師與後晉搞師生戀的味道。剛開始只看到兩個打得火熱的傢伙在玩愛情遊戲，年長的作家有一點吃定小妹妹的意思，但隨著劇情發展，觀眾看到遊戲雙方主客

強弱的態勢漸漸顛倒，大膽任性的女孩反過來欺負老男人，老作家對她愈來愈在乎與擔心，女孩也逐漸浮現出不穩定與扭曲的性格。這時看戲的我們就感到這兩個人有點不對勁耶？於是導演給我們拼湊出愈來愈多的真相——原來老作家走到情感與創作的困境，剛跟老妻離異，小說也寫得愈來愈沒種與懦弱，風光華麗的外表下其實是一顆殘破不堪的心靈。美女作家呢？這個特立獨行的美女有著更暗黑的生命真相，她上了另一個老男人的床！更殘忍的，是老作家知道，而且知道另一個老男人是誰。老作家苦勸女孩不要赴約無效之後，豁出去了，他決定承認與面對自己對女孩的感情，他買了滿室的白玫瑰送到女孩的房間，並告訴花店老闆說是買給「妻子」的。等到女孩幽會回來，滿臉憔悴，回房卻看到老作家送她的滿室鮮花，忍不住崩潰了！她衝到他的房間失聲痛哭、捶他、罵他：「你怎麼那麼弱！你怎麼可以愛上我！你知道我去偷情是不是？你知道他是誰是不是？」好不容易安撫好女孩的情緒，他在床上擁著她，說：「這不是我關心的事情，他是誰跟我無關。」女孩滿足的問：「那你為什麼愛上我？」老作家回答：「因為妳的笑。」也對！真愛本來就不需要複雜的理由，問題是，這段感情付出得著實不容易啊！因為事情的真相是‥老作家知道女孩偷情的對象原來是女孩的親生父親啊！女孩與父親有一段亂倫的畸戀！連這樣不堪的真相都可以面對與原諒了，照說兩人的情感應該是塵埃落定了。但導演似乎不甘心安排如此簡單的結局。面對自己對女孩的感情之後，老作家在他正在寫的小說中，敲下了這樣一段話‥「白色，是信任的顏色，是信念的顏色。白色，也是謊言的

顏色，是自欺欺人的顏色。」哦？什麼意思？終於導演放下了最後一片巴黎故事的拼圖碎片。

電影最後，二人在巴黎街頭休憩，這時老作家的前妻越洋來電，聊著聊著，坦然面對女孩的感情與秘密的他接著對前妻坦言事情的真相，蛤？還有真相？原來所有婚姻危機、寫作低潮、情感糾纏的源頭事件是在與前妻分手前，老作家有一回為了接聽一通電話，僅僅離開了三十秒，卻發生了在泳池旁年幼兒子溺斃的意外。優雅的前妻在電話的另一端安慰老作家說這不是他的錯，但決定坦然面對人生種種錯亂的老作家接著向前妻坦承自己說謊……當日造成意外的那通電話不是先前他說的在談公事，根本就是小三美女來電，丈夫與外遇講電話造成兒子的溺斃啊！人生的真正答案往往如此不堪，但不堪還不止此。震驚之餘，前妻問：「安娜（小三的名字）知道你要將她和父親的亂倫寫在最新的小說中嗎？」老作家說：「他看了我的日記。」天呀！這是坦白？勇氣？還是超過？剛好這時，老作家拿著手機抬起頭，他看到安娜看到他的日記了！

　　人生的情愛常常充滿錯亂、謊言、自私、扭曲，電影中的作家決定面對種種假象，去呼吸真誠的空氣與勇氣。結果呢？對前妻坦白的結果是得到對方的諒解，前妻要作家回家，但作家回說：「怎麼回去啊？」另一邊對女孩坦白的結果，是安娜受驚的逃進人群之中，經過作家身邊時，他又聽到那句呼喚了……「看我！／watch me!」於是不再猶豫，坦白面對人生荒謬的他，趕忙追進人潮之中。

羅馬的故事——救贖一個不存在的女孩？

第二個故事發生在羅馬，講一個盜取別人服裝設計圖的美國商人在羅馬做買賣，談完生意之後在街頭閒逛，光顧了一間不說美語不賣美國啤酒的「美國酒吧」，這家店酒保無禮，空間狹隘，但這時走進一個美艷的流浪女郎，美國商人眼睛為之一亮。商人不停的打量美女，女郎忍不住質問他，商人笑說：「對不起！我情不自禁啊！」一開始以為這就是一個搭訕、邂逅、泡妹的故事，但隨著劇情的演變，整個故事逐漸的嚴重變調。先是女郎匆匆的離開酒吧，卻遺漏了一個裝著五千歐元的包包，然後商人撿到後交給酒保，讓酒保歸還女郎，卻引起了一場假炸彈的鬧劇。但商人對女郎從此念念不忘，某天又轉回酒吧，看到女郎與酒保正在發生爭執，女郎控訴酒保偷了她的五千歐元，拉扯之中粗魯的酒保將女郎推出門外。於是商人開始對這個脾氣不好的流浪美女伸出援手，慢慢的了解到女郎的八歲女兒落在人口販子的手上，五千歐元就是用來跟人口販子交易的贖款。而女郎從剛開始懷疑商人覬覦她的美色，到漸漸被商人的直率打動，女郎就與這個陌生男子開始邁上一趟奇怪的旅程。兩人共同去見人口販子，但人口販子以為商人很富有，竟然一再將贖金升到一萬、二萬五、五萬、十萬歐元！爭執之中，商人為了保護女郎不顧危險的揍了對方一拳，但終被人口販子持槍將兩人趕走。離去後，商人發現

女郎準備找手槍蠻幹，冷不防的將槍搶走，兩人跟著吵了起來，互相責備對方，故事發展到這裡，導演又開始丟拼圖碎片了，跟上一個故事一樣，事情原來有另一個更扭曲的真相。而女郎的

原來那五千歐元根本是商人取走的！他是為了找一個藉口與機會再去邂逅女郎。原來女郎知道五千歐元根本不夠

贖回女兒，她看中商人穿著名牌衣服（其實是假名牌），所以刻意設局誘發商人的慾念與同情心，要在他身上詐取足夠的贖款，她只是低估了人口販子的貪婪，也沒料到商人會為了她冒著性命危險向對方揮拳。一旦坦然承認自己內心的扭曲，反而贏得了彼此的信任，當晚回到商人的旅館，旅館的門房本來要阻止二人使用單人房間，商人卻站出來說話：「這是我的妻子，我們明天早上就走，你再說三道四，我讓你見識美國人怎麼對付不尊重他妻子的人。」女郎內心大受震動！她對他說：「從來沒有人這樣喊我！」商人笑問：「喊妳什麼？」女郎回答：「喊我妻子。」當晚兩人自然而然的發生了美好的親密關係。翌日清晨，商人下定決心，孤身一人帶了手槍與全部財產，聯絡好人口販子，要去付贖金。他提前到約好的地方窺視，竟然又被他看到更深層、駭人的真相！（導演又在玩拼圖遊戲了。）他看到一個似曾相識的機車騎士到達約定地點，商人認得這個傢伙在女郎遺落包包的當日，在酒吧附近出現過，等到騎士拿下密封的頭盔，赫然看到，就是人口販子！這意味著什麼？駭人的事實真相是：女郎與人口販子不只早認識，搞不好是串通聯絡好設局行騙，當日女郎離開酒吧，人口販子就埋伏在附近幫女郎

監視包包裡的五千歐元！隨著人口販子進入室內，女郎也跟著趕到，他笑著問她：「他是妳的誰？丈夫？相好？皮條客？」女郎被發現，有點惱羞成怒地轉身要走，商人叫住她，拿出一大包錢，她問他：「你都知道了，還給我錢？你還願意要我？」他對她說：「錢是給妳的，妳可以拿走，或者妳拿錢去救妳女兒，然後跟我走。」她問他：「跟你去哪裡？」他回答：「哪裏都可以。」她有點生氣的說：「你以為這是一個遊戲，我的女兒根本不存在？」他凝視著她，堅定的說：「我願意相信妳的女兒是存在的。」女郎拿了錢轉身就走，商人獨自先行離去。

在旅館等候女郎會不會回來的時光裡，商人打遠洋電話給前妻，請求前妻的原諒，原來商人義無反顧地去救一個素未謀面的小女孩是有更深層的原因的：：商人的女兒也是在他接聽一通生意的電話時在游泳池失足溺斃！怎麼跟前一個巴黎故事那麼像？所以商人去救贖女郎的女兒，其實也是在救贖自己心中的罪與愛啊！前妻沒有原諒，卻在電話的另一端問：「一直沒有問你，你在電話裡談的那筆交易談成了嗎？」商人無言。

終於，第二天清早，女郎按鈴現身了，二人微笑對望，一片溫馨。她問他：「你還願意帶我走嗎？」他笑說：「我已經一無所有了。」她祈求：「你願意帶我去任何地方嗎？」他回答：「當然願意。」接著他說：「我可以見見妳的女兒嗎？」她感動，說：「只有你這個傻瓜，願意相信我有一個女兒。」然後鏡頭就轉到下一個畫面了，可惡的導演刻意不讓小女孩現身。那到底女郎的女兒存不存在呢？導演吊足了觀眾的胃口。但在故事的最後，似乎隱約透出

玄機。接著鏡頭一轉，商人與女郎開著一輛小車在羅馬郊外徜徉，車內洋溢著一片歡樂氣氛，這時導演故意安排女郎回頭看看車後座，就用這個精細的分鏡刻意閃過，不讓觀眾直接看到真正的答案，羅馬的故事就即將結束了。

哈！小女孩到底存不存在呢？我想羅馬故事要說的是：在複雜的愛慾世界裡，我們必須提起勇氣面對種種心中的謊言與假象，傾盡全力去信任真愛的存在，那麼，在最終的時刻裡，我們就會聽到真愛深邃的呼喚，而始終沒現身的小女孩，就是真愛呼喚的隱喻吧。所以，從這個角度出發，筆者也願意跟商人一般說：我願意相信妳的女兒是存在的！

紐約的故事——一個母親的兩個面相

第三個故事也維持著電影的一貫模式，從簡單到複雜，從謊言到勇氣。

故事講在紐約的一個失婚媽媽，失去了對兒子的探視權，兒子交由富有的畫家前夫撫養。在爭取兒子探視權的過程中，她不小心遺失了一張重要的字條，字條上記著律師告訴她前往心理醫生診所做心理評估的地點及時間（字條遺失在她當女侍應的飯店客房中）。結果當然是嚴重遲到，心理醫生認為失婚媽媽性格不負責任，取消了約會。律師則大為光火，責問這個可憐的女人：「妳總

這個失婚媽媽貧窮、弱勢、狼狽、性格不穩定、將自己的生活搞得一蹋糊塗。在

是說不是妳的錯，妳有沒有想過，還有什麼事比爭取妳兒子的探視權更重要嗎？」原來，這個

女律師正是上一個羅馬故事中商人的前妻，她也是失去了自己的女兒，她幫助失婚媽媽爭取探

視權，可能也是有著心理上的移情作用。這時，同樣在診所的畫家爸爸在一旁冷笑著看前妻的

好戲，而他身邊的年輕同居女友則注意到畫家爸爸內心報復的快意，他恨她！他恨她背叛過

他！他恨她傷害過他們的兒子！事後，失婚媽媽躲在廁所崩潰痛哭！因為她等於被判出局了。

她前夫的女友雖然同情，也莫可奈何！

當然，按照導演說故事的習慣，這只是一個表層的事實，我們再看下去吧。但繼續挖掘深

層的事實之前，卻發生了兩個充滿隱喻的事件。

事件一：被判出局後的失婚媽媽，有一回沒精打采的在飯店打掃房間，與巴黎故事中的

美女小三擦身而過，當她進入美女小三的客房，驚見滿室的白玫瑰！白玫瑰！白慚形穢之餘，卻赫然看

到地板上她遺失的字條！正是這張字條不見了，讓她再也看不到自己的兒子了！原來當初她在

客人房中隨手取過字條，寫下前往診所的時間地點，不巧房客回來（應該是巴黎故事裡的老作

家，鏡頭沒有出現他的臉），失婚媽媽匆匆離去，忘了拿字條了！接著老作家用字條的另一面

記下與前妻的聯絡電話，美女小三在旁看到心生忌妒，悄悄偷走！而回到自己房間隨手扔掉，

等到失婚媽媽再度潛回老作家的房裡，當然找不著字條了。而這時發現字條的她也當然不知

道這中間的陰差陽錯，她只是壓抑不住心中的憤怒，將滿室白玫瑰砸個粉碎！嘿！還記得老作

關於謊言、勇氣與召喚的一部作品

家寫在小說中的這一段話嗎：「白色，是信任的顏色，是信念的顏色。也是謊言的顏色。」兩相印證，這不是一個充滿寓意的電影語言嗎！咦？等一下！有點不對耶！失婚媽媽的故事在紐約，老作家與小三的故事在巴黎，兩個故事怎麼可能交會呢？導演與編劇會發生那麼明顯的錯誤嗎？事實上，這是戲中的巧妙佈局，筆者會在下一節交代說明。

事件二：一直對兒子念念不忘的失婚媽媽有一回在商店買了一大堆玩偶要給兒子，但刷卡的店員卻發現錢不夠，最後減少到一隻玩偶，錢還是不夠，這時媽媽不管不顧了，拿了玩偶兔子就走（咦？又是兔寶寶，在羅馬故事中，女郎丟在酒吧的包包也是掛著一隻兔寶寶），店員說妳不能這樣拿了就走耶！卻聽到失婚媽媽絲毫沒有停下腳步的說：「看我！」哈！又是那句從開始就出現的「咒語」？什麼意思我們下文再說。

最後，失婚媽媽忍不住了，她跑去前夫家談判，這一對離異的男女總算可以坐下來溝通，他終於答應她，只要她說出真相，表示她能夠面對真正的自己，他才能信任她，才放心讓她與兒子單獨相處。她遲疑了，她跟他確認是不是只要她說出真相，她就可以探視兒子。他騙她說是。注意！導演又開始在丟拼圖碎片了。於是她坦承那次事件的原委，是兒子不聽話，她情緒失控了，她要教兒子聽話，就把兒子裝進洗衣袋裡，然後意外差點發生，然後警察上門，但找不到可以起訴她的證據……電影並沒有將整件事件說得很清楚，似乎還是跟水的傷害有關。

她邊哭邊承認曾經情緒失控幾乎傷害了兒子，然後她問他：「那我以後是不是可以來看兒子

呢？」他聽完後忽然翻臉，要她滾，她以後不能再見兒子了，她說他失信……兩人一番拉扯掙扎，他要將她拖進私用電梯中，這時本來藏著的兒子也衝出來，混亂之中母子倆關在閉路電視中看到母子二人相擁相愛的情境……所以故事的表象是一個失去婚姻與兒子的母親，但更更多的拼圖卻說這個母親也是深深的愛著兒子的呀！

故事最後，某晚，兒子端了一杯牛奶給爸爸，畫家爸爸笑著問女友：兒子為什麼給我牛奶？女友告訴他是媽媽在電梯裡叮嚀兒子以後要照顧爸爸。幾經良知的反省，畫家爸爸也正視到自己內心的黑暗面，他打電話給她，但電話沒人接聽，他在留言中道歉，並且說如果她願意，可以晚上來接兒子外出。但畫面一轉，她提著行李，毫不猶豫的邁開腳步，似乎要有遠行的模樣，故事就這樣結束了。

一實二虛的整體性結構

看完上面三個故事，見識到導演鋪梗、設計隱喻、安排驚奇的功力，而且隱隱出現中心思想串聯在三個故事之間。噢！不只！不只思想的串聯，細心的觀眾還能隱約看到三個人生故事

之間，有著細緻的劇情在其間分合著、串連著、對話著、交會著。所以說完「分」，在這一節我們說「合」。原來「合」的真相是：《情慾三重奏》是一個三而一、一而三的故事，這是一個一實二虛的整體性結構——在電影中，巴黎的老作家的故事是發生在真實的人生，但羅馬故事與紐約故事其實都是老作家電腦中的小說情節啊！這個說法，也呼應了片頭字幕的兩個背景聲音。第一個聲音的符號是流水，水的傷害，是貫串全片的一個關鍵事件（老作家的幼子是淹死的，商人的幼女也是，失婚媽媽好像也是要將小兒子裝在洗衣袋中處罰），一方面彷彿指出另外兩個故事是老作家的小說情節，另方面更深刻的比喻：號是敲打鍵盤聲，一方面彷彿指出另外兩個故事是老作家的小說情節，另方面更深刻的比喻：文字語言往往是某一種形式的謊言吧。

有沒有證據？有！一方面是電影語言的證據。在羅馬故事的最後，商人的律師前妻雖然在電話中沒有原諒她的前夫，但前夫的要求寬恕，其實已經給了她支持的力量，終於她可以面對喪女的傷痛，毅然跳進泳池之中泅泳（女兒溺斃的地方），但她在水中的身姿倏忽在鏡頭前消失！緊接著，商人與女郎開著一部小車徜徉在羅馬郊區（可能還有女郎的幼女），二人（或許是三人）沉醉在歡樂的氣氛中，同樣的，車子忽然也在鏡頭前突兀的消失！這個電影技法隱隱透露：發生在羅馬的故事是虛構的小說情節啊！類似的手法也出現在紐約故事之中。第一個證據，某晚畫家爸爸幫兒子蓋好被，正要轉身離去，忽然聽到兒子說：「看我！」畫家爸爸正想問兒子什麼意思，卻發現小兒子原來在說夢話；同時下一個鏡頭，就看到老作家在電腦前工

作，他剛在電腦螢幕上敲下「看我！」兩個字，清楚無疑了，紐約故事也是他的小說內容，同時老作家下意識的回頭，因為在電影一開始，他就是在同樣的情境中聽到那個貫穿整部片子的「咒語」：「看我！」第二個證據，也是在故事的最後，導演開始收線，畫家爸爸幾經反思，終於下定決心允許前妻探視兒子，放下電話，畫家爸爸仍然一臉沉思的神情，這時鏡頭推遠，由右而左的緩緩移動，畫家爸爸的身影被一個花瓶遮擋（筆者好像記得是花瓶），再出現時，卻是空無一人的畫室了。用了與羅馬故事一樣的手法，表示這是一個虛寫的的電影結構。

除了電影語言的證據，還有電影內涵的證據。在巴黎故事中，有一回作家與小三在街頭漫步，美女小三很好奇老作家最新的小說在寫些什麼，老作家回答：「寫一個男人，他只能透過他筆下的人物去感受，但他所創造的人物卻要發展出屬於自己的個性。」這不正是整部電影的最佳寫照嗎？後來老作家逼迫他的出版人說出直率的批評，出版人只好說：「你的小說都寫一些奇怪的人物來替你自己找藉口，我看了都替你難為情！」可見羅馬與紐約的故事正是反映了老作家內心的懦弱、逃避、掙扎、徬徨與悲辛，但，小說人物要發展出屬於自己的個性？不正是隱隱指出老作家蠢蠢欲動的勇氣在蠢蠢欲動？

這種虛實互動的作品結構，解釋了為什麼老作家的兒子與羅馬商人的女兒同樣在游泳池溺斃的雷同情節，很簡單，因為小說家的生活經驗會反映在他的作品內容之中呀！同理，也解釋了為什麼會出現在紐約的失婚媽媽會與在巴黎的美女作家錯身而過的不合理，甚至她憤怒的砸

毀了美女作家一室的白玫瑰，因為這也是虛構的故事呀！它根本不曾在真實的時空中發生。至於電影最後，老作家去追驚慌中的安娜，追著追著，彷彿瞥見美女作家、流浪美女與失婚媽媽三個「人」合而為一，這當然就是說人生如故事，故事如人生，人間世的真實與虛妄的中間界線，常常不是那麼清楚分明的。也許就像小說大師米蘭‧昆德拉說的，小說人物是作家的「實驗性自我」，小說人物是作家內心世界的「洩密者」。從這個角度來說，戲，或小說，常常比人生更真實。

第三者的歧義、三重奏的真義與最深層的召喚

《情慾三重奏》確是一部複雜作品，讀完上文的整理，應該有助於你掌握整部作品的千頭萬緒吧。最後，當然要說明說明貫通全片的深層符號。從分⤵合⤵深。

首先，當然要解釋片名「第三者／Third Person」的深層意義。誰是第三者呢？誰是第三個人呢？我想對這部曲折的作品來說，所謂第三者，也理當要有比較曲折的解釋。在巴黎故事，真正義意的第三者或第三個人，應該不是指安娜，也不是指與安娜有不倫戀的父親，我想真正的第三個人是指老作家逝去的兒子啊！因為那是一切痛苦與扭曲的源頭，那是貫穿整部作品的關鍵事件。電影之始，老作家就聽到兒子在黑暗中的呼喚；電影之終，老作家追逐安娜

電影符號

一直追到廣場，即看見一個穿著泳褲的小男孩坐在噴水池旁看著自己，老作家愣住了。是啊！

「第三者／第三個人」這個電影符號的真正意義，就是指內心深處愛與痛的根源。羅馬故事就更明顯了，第三個人當然就是那個一直沒出現的小女孩兒，象徵對失落的愛的追尋與救贖。到了紐約故事就比較曲折，表面解釋，第三個人的象徵其實是比喻畫家爸爸與失婚媽媽各自內心的真相？畫家爸爸最後深刻的視角，第三個人是離婚夫婦的兒子，他是所有爭端的癥結；但更發現自己深心深處其實藏著對前妻的恨與憤怒，而失婚媽媽最後也不得不面對自己對兒子的深情中也深深夾雜著恨的情緒啊（所以她一度失控要嚴重體罰兒子）！講到這裡，朋友們有沒有發現：**其實所謂第三個人，是指內心深處更真實的自己啊！**

《情慾三重奏》是一部很考驗觀眾詮釋力的作品，看慣商業片的觀眾，可能會不習慣這樣一部邀請你更積極參與的電影。對電影評論或藝術評論來說，有些電影很強勢，它主動引導你進入它的世界；有些電影卻比較技巧，它機智的「誘惑」觀眾來做遊戲，在遊戲中鼓舞你去再發現與再詮釋。《情慾三重奏》就是這樣的一個例子。筆者曾經寫過下面的一段話：「厲害的作品是可以有很大的空間讓觀眾自由詮釋，又不會影響到作品的深度與高度的。厲害的電影是引領觀眾，甚至是引誘觀眾，而不是規定觀眾、限制觀眾。在藝術世界裡，作者與評論者都是自由的。像玩遊戲，玩遊戲要在規則中盡可能沒有設限的玩，才好玩。所以說：文學欣賞是作品的再創造。電影與小說評論也一樣。」因此筆者必須說，本文的詮釋是對《情慾三重奏》的

其中一個詮釋，但這部作品丟出那麼大量的隱喻與符號，我相信必然存在著更多的詮釋，等著你去發現、去創造。

好吧！做個總結。我認為這是一部關於「謊言」的電影：人間的愛戀往往參雜著許許多多的軟弱、自私、慾念、憎恨、傲慢、固執等等的負面情緒，其實都是種種不同形式的謊言；謊言固然讓我們受苦顛倒，但也不要小看謊言，因為不同的人的不同謊言每每正是你我此生的良師與功課。所以這也是一部關於「勇氣」或「誠實」的電影：我們只有鼓起勇氣去誠實面對、承認、了解、破譯、掙脫自己內心的謊言，生命才會由假變真，才能尋覓到生命中的美景良辰，或邁上一趟更冒險的生命旅程。最後，這同時是一部關於「召喚」的電影，一部關於生命深層召喚與真愛召喚的電影：當你穿越謊言，擁抱真相，你就有可能聽到心靈深處最強而有力的呼喚。

《情慾三重奏》在報紙上的題詞寫得不錯：「每一段糾結的關係，讓我們看到更真實的自己。」哈！電影廣告出現這樣的句子，倒不多見。筆者覺得這句題詞如果加上後半段就更完整了：「每一段糾結的關係，讓我們看到更真實的自己；每一個更真實的自己，讓我們聽到更深切的召喚。」所以，文章最後，我們就談一下那句貫通整部電影的召喚：「看我！／watch me!」

在電影裡，這句「咒語」出現過五次。第一次與最後一次出現在電影的開始與結束，都是同樣的情境，老作家在敲鍵盤，忽然回身聽見黑暗中的召喚：「看我！」現在我們了解，這是一句真愛的呼喊呀！意思是說你必須勇敢承認心中的謊言與扭曲，才能聽到我、正視我、相信我、找到我的存在！咒語第二次的出現是在紐約故事中，兒子對畫家爸爸說的夢話裡，意思更明顯了：爸爸，看我！你要信任媽媽對我的愛啊！第三次同樣出現在紐約故事中，失婚媽媽不理店員的阻撓，取過準備給兒子的兔兔玩具就走，經過店員身前，店員也聽到了她說：「看我！你敢不相信我對我兒子的愛與勇氣嗎！這真是一句深刻有力的生命吶喊。第四次的出現回到巴黎故事中，在電影的尾聲，安娜知道了事情駭人的真相後，受驚逃跑，老作家應該可以追回安娜的愛吧，因為他又聽到了發自安娜的呼喚：「看我！」如果按照本文的邏輯，老作家應該可以追回安娜的愛吧，因為他又聽到了這一聲神秘的召喚了。

文章一開始，我說過《情慾三重奏》並不是一個好的譯名，如果掰一下，我想真正的情慾三重奏是：謊言⇩勇氣⇩召喚。有情人間經常自陷於種種謊言的泥沼，在這困頓的時刻裡，我們就要學會不只擁抱真，還要擁抱假，不只要擁抱真實，還要懂得擁抱假象，因為真與假，陰與陽，都是一個銅板的兩面啊，只有勇敢的面對謊言、超越謊言，我們才可能傾聽到最深層、最直率、最穿透的生命召喚：「watch me!」

電影符號

《白雪公主殺人事件》的禮壞樂崩與靈光乍現

在「中國哲學與人生」課上放日本推理片《白雪公主殺人事件》給學生看，然後要他們從「禮樂生活」的角度去分析電影中正、反兩面的例子。哈！想一想，也覺得自己的課蠻跳痛的。

這是一部手法新穎、故事流暢、諷刺意味濃厚的佳作，在批判醜陋現實的同時也沒忘記提醒人性正面的可能。筆者在課上向學生解釋「禮樂」的涵義：

禮是文化結構的理性因素。

樂是文化結構的感性因素。

合起來說，禮樂就是一種合情合理的生活方式。

而《白雪》一片就是一部反面諷刺「禮壞樂崩」的作品。而諷刺的具體現象是什麼呢？我想電影主要呈現三個問題──媒體嗜血、網路審判與外貌協會。

電影主要圍繞著三木典子與城野美姬兩個女人之間的故事在進行。典子是個大美女，而美姬卻是個相貌平凡的女孩，二人同是白雪香皂製造廠的新進員工。在某個晚上的離職前輩

歡送會後，典子被不明兇手亂刀刺死後屍體又遭到辣手焚燒，同一個晚上美姬也原因不明的失蹤了，所以稱為「白雪公主殺人事件」。於是在典子的後進（徒弟）里沙子向在電視台任職的前男友爆料後，電視媒體嗅到了這則八卦新聞的價值——平凡女忌妒大美女而狠下殺手的焚屍案！於是開始有計畫的操控著整個新聞報導的進行，期間甚至出現美姬的大學時期好友，表面上是為美姬叫屈，實際上是為了搏版面而公開了同窗好友的真名，整個追蹤報導充分展現了媒體嗜血的荒謬本質。媒體嗜血之後，接著就是鋪天蓋地的網路審判囉！網路無所不在的力量漸漸將典子形塑成可愛無辜的美女受害人，以及將美姬判刑為從小即心理扭曲的恐怖魔女！中間當然也不免有外貌協會的價值觀在作用。終於，躲在某不知名小旅館裡的美姬，看著電視螢幕與網路流傳的自己可怕扭曲的形象之後，她受不了了！她崩潰了！在寫下遺書交代真相後，就要自殺，幸好在關鍵時刻，新聞報導案情出現最新發展：找到真兇了！

真兇就是最初爆料的里沙子！那事情的真相究竟是怎樣呢？原來受害女與黑魔女的角色根本是顛倒的！典子才是一個仗著美貌與心計目中無人、態度傲慢、玩弄手段的「美」魔女。美姬呢？美姬原來是一個從小心地善良的單純女孩。童年時期的美姬就曾經為了一個被霸凌的小美女同學挺身而出，因為這個小美女被班上另一個小美女忌妒而糾眾霸凌，美姬適時向受害同學伸出友誼的援手，兩個小女孩從此成了終身的莫逆之交，哪怕後來因為祈願而意外縱火燒毀了家鄉的老神木，雙方父母禁止二人繼續來往，但彼此心中從未或忘這份純真的友情。美姬大

學畢業後遇見了典子，只因為在一次公開活動中美姬並未肯定典子的美貌，她說在自己心中最美的還是童年時代的好友，但典子卻聽到心裏面去了。為了這麼一個簡單的事兒她大舉向美姬報復。典子有計畫的搶盡美姬的風頭，搶了美姬的男友，故意打破了美姬心愛的馬克杯，刻意在同事面前破壞美姬的形象，甚至向美姬謊稱搶走了對方的偶像音樂家。美姬受盡精神上的折磨，這一切里沙子在一旁默默觀察。里沙子因為盜竊香皂被典子捉到把柄，平日也沒少忍耐典子的手段，於是她開始在暗裡布局，刺殺焚屍將一切線索導向美姬才是殺人兇手的方向。但在美姬受不住網路審判壓力行將自殺的一刻，里沙子還是落網了。回到電影的主題，在這個禮樂崩壞的現實社會中（無情無理的生活方式），是否可能有人性美善的靈光乍現呢？導演的答案是肯定的。

第一，我們要問，美姬的童年好友因為漂亮受到另一個小正妹的忌妒，那相貌平凡的美姬自己，又怎麼會遭到美女典子的忌妒呢？難道真的只是為了一句不認同的話而大舉報復嗎？！還是中間有著更深層的人性因素？我想典子忌妒美姬的，其實是美姬擁有一顆善良單純的心。事實上，電影中最賺人熱淚的一幕，就是美姬與好友在窗邊利用燭光的閃動來遠距傳達情感，只看到兩個傻女孩拼命在燭光前上下揮動紙板來製造閃光效果，嘿！原來在這個媒體嗜血、網路失序、以貌取人的冷冰冰的現實社會裡，還是有傻傻但可愛的情感存在的。當然，電影裡最具穿透力的還是美姬那句經常掛在嘴邊的祝福，電影最後美姬甚至安慰曾經誣陷她，現在卻由於

報導錯誤而落魄的里沙子的記者男友，說出了這一句話：「我相信一定有好事會發生的。」

看完電影，最強烈的問題是：在這個禮壞樂崩的時代裡真的會有人性靈光的乍現嗎（像兩個傻女孩的燭光）？在這個價值觀嚴重扭曲的現實裡，好事一定會發生嗎？電影導演與原作者湊佳苗說會，你呢？

關於《控制／Gone girl》與《模仿遊戲／The Imitation Game》的深層思考：謊言與真誠

一天內先後看完《控制／Gone Girl》與《模仿遊戲／The Imitation Game》，相映成趣的，兩部作品分別談論謊言與真誠的問題。

《控制／Gone girl》的中文片名反而比原片名好，因為它點出了電影的主題──通過說謊去控制、操弄他人。是的！這是一個謊言的世界。

故事一開始，男孩女孩的結合就跟許許多多的婚姻一樣是一個從說謊（美麗的假象）開始的婚姻。但謊言的薄紙終究會被慢慢捅破的──男孩根本是一個性格軟弱、拈花惹草的傢伙；女孩呢？更嗆！女孩是一個心理扭曲、控制慾強的神經病。五年之後，這段婚姻出現嚴重的財務與情感危機，同時女孩發現了男孩的年輕外遇，她決定撒一個更大條、更精密、更恐怖的謊──安排一個自己被男孩殺害，事實是秘密逃家，而冤枉男孩被判死刑的報復的局！糾纏在局中的男孩慢慢發現女孩的陰謀，苦於找不到女孩的他也開始用說謊作為反擊武器，演出一個犯錯但愛妻的形象來博取大眾媒體的好感。另方面，秘密逃家途中的女孩也遭遇謊言的攻擊。

先是被一對假裝成好朋友的男女洗劫一空，身無分文的她只好打電話向一直暗戀著她的前男友

求助，結果前男友也是一個控制狂，女孩又被前男友說謊愛她其實要控制她成為禁臠。說謊，變成人與人之間交鋒的武器。但我們的女主角又哪是好惹的，她又開始用謊言反攻了，佈下一個更觸目驚心的局——她製造前男友劫持、禁錮、凌虐、性侵她的種種假象，然後在一次強烈的性愛中（設計被強暴的證據）割破了前男友的喉嚨，然後在所有媒體的注目下上演了一齣歷劫歸來的弱女子投身始終愛著她的丈夫的懷抱的感人一幕！一個透過最美麗包裝最兇殘的完美謊言！

那男孩怎麼辦呢？男孩當然不想跟殺人兇手在一起，但除了男孩，只有男孩的雙胞胎妹妹、辯護律師，調查的女警官有限的幾個人知道女孩的陰謀，但女孩設的局太完美了，毫無破綻，辯護律師與女警官一一表示無能為力；而且這時男孩女孩成了媒體寵兒，名利雙收，在形勢與利益的緊緊糾纏中，內心掙扎了一段時間之後，男孩終於放棄揭開真相的勇氣，而選擇與神經病女孩繼續扮演一對假面夫妻。雙胞胎妹妹知道後失聲痛哭，是啊！有什麼比甘願放棄真實而委身謊言世界更大的人生悲劇呢？

這部片子還花了很大的筆墨去描繪媒體嗜血的歪風，嗜血的媒體需要更多更多的謊言與假象去餵養。這就是《控制》要告訴我們的——一個用說謊去控制他人、控制輿論、控制世界的人間修羅場。。很驚悚吧，不幸，也很現實。

另一部《模仿遊戲／The Imitation Game》則是一個關於真誠的故事，至少是一個關於真誠如何從層層謊言中探身而出、展現力量的故事。

《模仿遊戲》是講「電腦之父」艾倫圖靈的傳記式電影。艾倫是一個數學天才，性格孤僻但真誠，他從小講話就很真、很直、不會拐彎抹角，所以小時候被同學霸凌，長大了被同僚排斥，嘿！原來這個世界是一個需要說謊話才能吃得開的世界。艾倫的真誠還表現在對高中同學克里士多夫的暗戀上，是的！電腦之父是一位在歷史上有名的同性戀。但克里士多夫少年夭折，艾倫卻頑固的拒絕向校長承認跟心中的戀人很熟，真愛怎麼可以只是很熟啊！因為在當時的英國，同性戀是要被法律與風俗嚴重懲罰的，所以真愛只能被迫收起來，被迫變相的說謊。

艾倫深藏心中的真愛表現在他研發出的應該是歷史上的第一台電腦上。這話怎麼說呢？二戰時，這位數學天才領導了一個由當時英國最頂尖的數學家、語言學家、解碼專家組成的團隊，目標是要破解納粹德國幾乎無法被破解的軍事密碼，艾倫認為只有機器才能對付機器，他研發出世界上第一台電腦，他就給機器命名為：克里士多夫。從此，克里士多夫一直陪伴他到生命的結束。在這一個彎橫的世界裡，真愛只能選擇掩飾與說謊。

另外，艾倫曾經說破解密碼與聽人說話在本質上是相同的，都是很容易接收到表面的話語

但很難真正了解內在的涵意呀！哈！真是一個甚具象徵意義的說法──人的講話就像密碼，這是一個充滿謊言與謎語的世界。同樣的，真誠但有點自閉的數學天才也無法迴避這個世界的考驗，他要破解密碼的謊言，更要面對人間的謊言。終於，歷經辛苦曲折，克里士多夫成功破解了納粹的安格瑪密碼，但艾倫的考驗才要開始，他必須選擇說謊還是誠實？主要是由於破譯成功的成果不能公開啊！因為稍有風吹草動讓納粹得知而馬上調整密碼，前面辛苦破譯的成就即盡付流水了，所以那怕艾倫知道同僚兄長所服役的軍艦即將被納粹攻擊，也要忍住不通知盟軍救援！為了戰爭全局說謊，而隱瞞可以立即救人的誠實，這個脆弱敏感的數學天才不得不一肩挑起謊言的沉重。但考驗還不止此，接著艾倫發現了在工作團隊中有一個蘇俄間碟，艾倫正要舉報這個臥底的同僚，但對一派從容的對這個不通世務的數學家說：「蘇俄是英國的同盟，艾倫你同性戀的事實一旦被公開可透露點消息給蘇俄其實沒啥大不了，如果你舉報我，我就公開你同性戀的事實。」原來這個同僚一直被艾倫信任，艾倫告訴過他自己同性戀的秘密，在那個時代同性戀的事實一旦被公開是要身敗名裂的！但受不住良知壓力與未婚妻（艾倫為了留住一個知心的女性同僚而假裝與她定婚，唉！又是一個不得不說的謊言）性命被威脅，艾倫還是向上面的軍情頭子告訴他早就知道這個蘇俄間碟的存在了！軍情頭子是要利用這傢伙放點情報給蘇俄，哪知上面的軍情頭吉爾對待蘇俄的作風太強硬，並不符合軍情局的利益與需要。單純的艾倫要面對的，是一個連首相都要欺騙的複雜世界！軍情頭子同時要脅艾倫這個謊言必須被維護，一旦揭破，她和未婚

電影符號

妻喬安的安全都會失去保障。被層層秘密嚇壞了的艾倫又跑去跟喬安說了一個笨拙的謊言。

他告訴喬安自己是同性戀的事實，他跟喬安假定婚並不是因為喬安是他的知心好友（事實上是），而是要利用喬安的數學能力而留住她，艾倫甚至拒絕了喬安委屈的示愛，喬安大怒下摑了艾倫一記耳光離去，其實艾倫是為了保護喬安遠離被重重陰謀包圍的自己而故意氣跑她，寂寞的數學天才連情感的慰藉都失去。

可以想見，重重包覆的陰謀與謊言注定要毀了一個單純而不擅說謊的學者。艾倫團隊成功

的破解了安格瑪密碼幫助盟軍取得節節勝利後，英國政府卻要對這項工作保密五十年！戰後，有一次艾倫家遭竊，很可能是蘇俄要盜取他的研究成果，警方介入調查，但艾倫不能洩密啊！幾經曲折下艾倫自暴自棄的捅破了自己同性戀的秘密，隱瞞多年的個人謊言被拆穿了，是為了保護更大的國家謊言。戰爭英雄落得身敗名裂，被大學解雇，遭輿論撻伐，被法院強迫化學去勢，終於在一年後潦倒病逝（有說是自殺），享年才四十一。這位寂寞天才最大的貢獻是用他的「克里士多夫」（真愛）破解了納粹的安格瑪密碼（謊言），後人研究，艾倫的「真誠」至少縮短了兩年的戰爭時間，救了一千七百多萬人的性命，但真誠與天才挽救了千萬人的身家性命，卻救不了被層層謊言包圍的自己。

分析完《控制》與《模仿遊戲》兩個故事，彷彿在告訴我們這樣一個人生真相：我們活在

一個被謊言包圍的世界，人與人之間都在利用謊言去控制對方，但真正能夠拯救這個世界的，

卻是從重重謊言中探身而出的真誠的力量；但弔詭的是，真誠挽救了這個說謊的世界，這個

世界卻依然要異化她、打壓她、孤立她、犧牲她。我們仰賴真誠的救贖，卻不容許真誠的繼續

存身。這，就是我們的世界的真相？這真是人生最大的悲劇啊！我們就活在這樣的世界？那，

怎麼辦？

天才、謀略家與聖賢

還好我知道怎麼辦。應該是說咱們的文化傳統對上文最後的問題已經有了答案。因為不屬

於電影分析的範圍，即附錄如下：

人間世豺狼環伺、群小暴走，即凸顯出三種人物不同的遭遇與生命型態。第一種人物稱

為「天才」，他們仰仗一腔才華與純真投入人間這趟渾水，卻往往被衝撞得魂斷神傷、身心交

瘁；歷史上不乏這種悲情的英雄，像屈原、項羽、李白、漢尼拔、莫札特等等，都是一些高貴

但悲辛的靈魂。第二種人物稱為「謀略家」或「梟雄」，他們往往也吃過小人的虧，但並不甘

心成為小人的食物，所以他們放棄掉一些更深刻的東西而換來玩弄陰謀伎倆的能力，他們擊敗

小人，超越小人，甚至成為小人隊伍中重要的一員，人類的荒謬之一就是許多歷史上的英才最後變成他們最初要打倒的目標。第三種人物稱為「聖賢」，他們也理所當然歷遍許多苦難與委屈，他們也學會跟群小周旋鬥智，但他們的權謀背後還是正道與理想，他們不依賴天賦的才氣，他們力量的根源是後天不放棄的淬鍊與成長。用中國文化最經典的那三句話，即能對照出這三種人物不同的風度：「天才」是見山是山，天才啊，你的名字是「率真」。「梟雄」是見山不是山，梟雄的堅持其實是「放棄」。「聖賢」是見山又是山，聖賢的道路是「成長」。所以天才常常演悲劇，梟雄演出的是政治鬥爭戲，而聖賢人物往往謳唱出稀少但燁燁生輝的人類歌詩。天才經常是不知死活，梟雄是不甘寂寞，聖賢卻能做到不亢不卑。參考下面的整理。

天才：天賦才華／率真／悲劇之道（不知死活）／追尋成就／見山是山（初發）。

　　　屈原、項羽、李白、賈寶玉……

謀略家：謀略／放棄／權謀之道（不甘寂寞）／追尋權位／見山不是山（失落）。

　　　曹操、張居正……

聖賢：內在成長／成熟／成長之道（不亢不卑）／追尋真理／見山又是山（回歸）。

　　　孔子、王陽明……

電影符號

「再出發」的條件

——《曼哈頓練習曲／Begin again》的隱喻與哲思

開始討論電影之前，筆者想先玩一個小把戲：角色設定。事實上，這部電影只有三個主要角色，我刻意拿掉他們在戲中的名字，只用代號：

一、音樂人（一個落魄的唱片公司總監），二、女孩（一個天才女歌手），三、男孩（拋棄女孩的歌手）。好！咱們開始說故事吧。

一個關於「重生」的故事

這是一個關於音樂的故事，這是一個關於生命的故事，嘿！不只，這是一個關於「生命重生」的故事。原片名《Begin again》——開始／再來、人生重開機、生命再出發、重來一次……總之，都有「重生」的意味。反觀中文片名《曼哈頓練習曲》並不準確，並未翻譯出作品的真實內涵。而這個重生、重新站起來的故事，在電影中是發生在兩個破碎的人生之上。

重生之前的傷心寥落

「重生」之前應該就是「死亡」吧，之所以要開始／再出發，理當是遇上了人生的頓挫與破碎。在電影中，頓挫與破碎的故事就發生在音樂人與女孩身上。

音樂人是曾經紅極一時的唱片監製人，對音樂有著一份深刻的了解與敏銳，卻在中年之後遇上人生重大的挫折與橫逆——老妻出軌，結果妻子跟音樂人坦言後自己的小王卻後悔落跑了，音樂人受不了感情的創傷離家，獨自窩居在外頭一間破舊的小公寓，自我放逐，終日酗酒，最後更失去了事業與女兒的認同。就在一個極度沮喪的清晨，傷心的他甚至想結束自己的生命，但在當天晚上，卻在酒吧遇見了女孩，和她的歌。一首歌改變了兩個人的命運。

另一個破碎的故事發生在女孩身上。女孩與男孩是一對對音樂有著熱情與理想的同居戀人，事實上，筆者觀影，覺得女孩與男孩都有著很高的才情與天賦，但女孩多了一份純真質樸，男孩則多了一份想要紅的慾望。不同的內在狀態，即決定了不同的人生道路。男孩的作品雀屏中選為當紅電影的歌曲，男孩帶著女孩接受了紐約公司的邀請。到了紐約，女孩目睹男孩慢慢平步青雲，愈來愈重視市場與其他人的反應，漸漸的失去了自己的初衷，音樂與人生也愈來愈走向浮華虛榮。終於有一天，男孩出差回來，放了一條新歌給女孩聽，其實這是一個

試探。敏銳的她讀心術般從歌曲中聽出了男孩移情別戀，心如刀割的她搧了男孩一個耳光後離去，事實上，這是兩條注定漸行漸遠的人生道。女孩投靠她在紐約的音樂好友，傷心失落，錢也快要用罄了，在離開紐約的前夕，她在好友駐唱的酒吧裡唱了一首歌，她遇見了音樂人，和他的慧眼。一首歌改變了兩個人的命運。

重生／再出發的第一個條件：單純的狂熱

一首歌改變了兩個人的命運。對兩個傷心人來說，音樂是一份救贖。當然，音樂也是這部作品中的一個隱喻與象徵——代表對人生理想的一份單純的狂熱。是的？生命重生與再出發的第一個條件，就是人必須擁有一份「單純的狂熱」，對某一個理想、憧憬、志業、興趣、技藝、追求的單純的狂熱；因為狂熱，可以燃燒起全部的生命力與鬥志，帶領我們闖過人生的關隘與險阻；而且對這份狂熱不需要想那麼多，我們自然而然的知道它就是，直接就去做了，所以單純。

音樂人聽到了女孩的歌，他單純的狂熱被喚醒了，他感到重新找到音樂，他找到拼命的目標，他被救贖了。女孩的歌被聽到了，她單純的狂熱被激發了，她走上另一段嶄新的人生道路，她也被救贖了。

那，這兩個人實行這份狂熱的做法是怎麼樣呢？這就是第二個條件了。他們實行的風格很質樸，很野性。

重生／再出發的第二個條件：質樸的野性

音樂人找到了女孩，女孩遇見了音樂人，伯樂照面了千里馬，他們要一起玩音樂，但，怎麼個玩法呢？

音樂人要給女孩錄製、發行專輯，問題是：他們都沒有錢。行！沒有錢有沒有錢的玩法，而且是更有生命力、更質樸、更野性的玩法。沒有錢租錄音間？行！音樂人想出了一個很省錢但很有創意的點子：帶著樂器與器材到紐約的每一個庶民角落原地錄製！就地取材，也更貼近庶民的生命力。沒有錢找樂團？行！那就找不用錢的，誰說窮的就沒高手，這是電影中最讓我感動的一幕：音樂人跑進一間教小孩子芭蕾舞的舞蹈教室，對素未謀面的伴奏老師說：「要不要放下你現在無聊的工作，跟我們去玩音樂。」伴奏老師聽了起身就要跟著走，一群可愛的小朋友一擁而上跟老師告別。是啊！愛音樂的就走，根本不要想那麼多。

當然，電影安排了一個更重要的對照，男孩與女孩的音樂就是浮華與質樸、商業考量與原始野性、討好商業市場的口味與忠實謳歌內心的原音的不同人生選擇。男孩選擇了舞台與

竄紅，女孩則堅持要唱出心中的真。後來男孩後背叛了女孩的情感，央求女孩回到自己的身邊，女孩本來有點意動，但當去聽了男孩的演唱會後，她潸然淚下，忍痛離去，生命的野性必須告別舞台的浮華，這是一個人生不得不的分道揚鑣。

故事的最後，還安排了一個很野性的ending。女孩的專輯錄製完成了，唱片公司也發現到其中的市場價值，所以不得不給女孩與音樂人較優渥的合作條件，但女孩從男孩的演唱會傷心離開後，她完完全全想通了……必須要純純粹粹、瀟瀟灑灑的走自己的路。取得了音樂人的同意，決定在網路上銷售專輯，而且只收一美元的代價！結果僅僅一個晚上，專輯就在網路上大賣了一萬張！是的！質樸、野性的音樂就應該回歸質樸、野性的民間。

擁有一份單純的狂熱，再加上充滿野性生命力的行動，受傷的生命能不再起嗎？

重生／再出發的第三個條件：痛苦的觸媒

「單純的狂熱」＋「質樸的野性」是基本條件，但生命的重生還需要一個觸媒與契機，不錯！就是挫折與痛苦。人生之所以要重起與再出發，就是因為之前遇到了失敗、挫折、痛苦、失落，但痛苦是通向自由與愛的偉大道路，痛苦是為了要取得更強大的力量，痛苦是為了生命更壯大的奮起，這就是痛苦的生命教育。

電影中，音樂人的人生不是跌到了谷底，女孩不是遭遇嚴重的情感背叛，他們是不會珍視遇見彼此所激起的音樂狂熱的；電影告訴我們遇見痛苦的人是有福的，因為痛苦是人生裡最深刻的生命導師。

那麼，音樂人與女孩的「重生」故事成功了嗎？音樂人顯然是成功的，通過幫女孩錄製專輯，他尋回了他的能量、理想、女兒的認同與妻子的愛。女孩呢？女孩的情形比較複雜，他毅然割斷了與虛榮的前男友的感情，捨棄了與音樂人若有若無的曖昧情思，讓他回歸家庭，故事最後獨自一人淚流滿面的在雨夜中騎著腳踏車。但她找到了她的音樂，找到了心中的單純、狂熱、樸素與野性，她找到了庶民的力量，也找到了屬於自己的人生道路。對的！人生的 begin again，還是必須付出點代價的。

文章最後稍提一下，這部電影很可愛、很平民、很感人、也很自然，筆者覺得，這是女主角綺拉奈特莉從影以來演技最洗鍊流暢的一部作品。

邪惡的嚴格與不退場的力量

——分析《進擊的鼓手／Whiplash》的深層結構

獲二〇一五年奧斯卡五項提名的《進擊的鼓手》是一個小成本製作成功的例子，花小錢經營出一部強大的作品。這是一個關於爵士樂的故事？一個關於鼓手的故事？一個關於奮鬥的故事？還是一個關於勵志的故事？原片名是《whiplash》，「whiplash／敲擊」是電影中一首貫串整個故事的爵士樂名曲，翻譯成中文則有揮鞭或鞭子的意思，所以這是一個關於鞭策的故事？我想都是，但都沒看過其他關於音樂、奮鬥、勵志的故事有像《進擊的鼓手》擁有那麼強大的生命力與結局。這部作品的深層結構，就是文章題目所說的「邪惡的嚴格」與「不退場的力量」，而且這兩個生命的狀態是緊密相連的。

邪惡的嚴格

故是述說十九歲的安德魯是紐約薛佛音樂學院一年級的學生，立志要成為一個頂尖的爵士樂鼓手。某夜，他獨自一人在音樂教室練鼓，被佛列契聽到了，安德魯遇見了他生命中邪惡

的嚴格。佛烈契是薛佛學院裡出名嚴苛與地位崇高的樂團老師，他對樂團表現有著幾近瘋狂的

完美要求，而在樂團裡，佛烈契根本就是神一般的存在。他聽見了安德魯的天賦，將安德魯選

進了他的樂團，從此這個年輕小鼓手即將面對一連串嚴格，甚至魔鬼的訓練。而這一切一切，

是源於佛烈契對爵士樂迷戀式的追求，他要用最不人道的方式訓練出最偉大的爵士樂手。在電

影的後段，歷經了許多事故之後，佛烈契與安德魯這對師徒在小酒館中對酌，佛烈契曾經這樣

說：「對爵士樂來說，做得不錯（good job）是殺傷力最大的兩個字。」意思是說爵士樂不是

要做得不錯，而是必須要做到頂尖！在這種理念下，安德魯將要面對怎麼樣的訓練呢？

讀者自己判斷佛烈契的訓練到底是嚴格？還是邪惡？這個魔鬼教師會在練習時辱罵學生，

安德魯當然不能例外，但佛烈契對待安德魯的方式有點特別，先把他提到雲端（假裝關懷與誇

獎）再狠狠摔下來。他侮辱安德魯與他的家人，甚至當眾掌摑他的耳光！至於樂團九點練習，

佛烈契故意讓安德魯六點到教室等，就是小菜一碟了。還有，有一回樂團的正鼓手在比賽中丟

掉樂譜，緊急之際安德魯表示說他可以不看樂譜演出，逮到機會了！安德魯成了正鼓手。但高

興沒一天，正鼓手的位置沒坐穩，佛烈契就引進一個新的後備鼓手跟安德魯競爭，這下可好，

有三個鼓手了，競爭之下，新來的鼓手又坐正了，安德魯又變回後備了，一下子從天堂又掉進

地獄！結束了嗎？還早了，佛烈契的花樣沒消停。他說樂團要練習一個新曲子，演出的鼓手要

擁有高速擊鼓的能力，魔鬼教頭讓三個鼓手試了又試，邊試邊痛罵，三個年輕人打得筋疲力

盡，一打就打了七、八個小時！邪惡的嚴格訓練還不止此，安德魯為了重回正鼓手的位置，拼了命一直練習擊鼓的力道與速度，魔鬼式自我訓練的結果是虎口裂開、指間淌血，然後就把傷口泡到冰水裡鎮痛，接著再練習，流血了再泡冰水，再練習，又流血，再泡冰水，再練習……大概所有技藝的造詣要登峰造極，都必須要吃過大苦頭吧。當然，所謂的邪惡，佛烈契在電影的最後還表演了陰險的印證，在下文會進一步詳說。

安德魯在這樣不近人情的魔鬼訓練下，性格也開始變得愈來愈孤僻──他會在餐桌上反擊有點輕視他的堂兄弟沒有志氣，甚至說出寧可餓死街頭也不要在身後寂寂無聞的扭曲價值觀。安德魯進一步為了專心練鼓而突兀的拋棄了可愛的女朋友妮可，真是一個為了達成目標而跡近走火入魔的擊鼓小子。

不退場的力量

本文題目的第二個重點就是「不退場的力量」，那擊鼓小子怎麼表現他不退場的力量與勇氣呢？事實上，安德魯是一個個性相當頑固甚至偏執的人，大概這樣性格的人，才會擁有強大的勇敢吧。第一，面對上文所說的佛烈契地獄式的訓練，安德魯當然不撤退，他刻苦自勵的磨練鼓藝，終於重回正鼓手的位置。第二，變回正鼓手的他開始隨著樂團參加比賽，在一個重

要比賽當天卻發生了交通事故，租賃駕駛的車子被大貨車撞翻！安德魯不管不顧自己的傷勢衝進比賽會場，鼓槌卻遺落在翻覆的車中！比賽即將開始，一貫嚴屬的佛烈契當然不讓安德魯上場，安德魯也忍不住發火了，師徒倆互不相讓（他是唯一一個敢跟佛烈契公開叫板的學生），最後佛烈契痛罵說你不能在比賽開始前取回你的鼓槌就給我滾蛋。安德魯拼了命拿回鼓槌坐在鼓手位置上，但受傷頗重的他根本無法正常演出，當然薛佛輸了，佛烈契對比賽評審道歉，然後轉身狠狠的對安德魯說：「你完了！」安德魯再壓不住一再被欺負的怒火，衝上前揮拳打佛烈契，跟著被送進醫院。最後，擊鼓小子不退場的力量還表現在他面對終局陰謀的化被動為進擊，這一部分我們在下一節再說。

兩種力量的碰撞

回到故事中段剛剛所提的衝突，安德魯打了老師，進了醫院治療，這時學校派調查委員來找他，原來是另一個學生因受不了佛烈契的嚴格教學而自殺了，校方希望得到安德魯的證詞好確認佛烈契的不適任，免得他再害死其他學生。安德魯遲疑之後終於秘密作證，結果怎樣呢？

結果是安德魯被退學，佛烈契也被辭退，這對難師難徒雙雙離開了薛佛學院。這時候，安德魯著實放棄了一陣子，他將海報、CD全丟掉，將鼓與鼓槌全封存。（其實這樣間歇性的放

棄、沉澱、歸零，有時對生命成長來說是必要的，這是第二波能量捲土重來的先兆與醞釀。）

失去奮鬥舞台的安德魯，有一天在街頭閒逛，看到一間小酒館門外寫著佛烈契演奏爵士的廣告，安德魯跑進去看，看見當日上帝一般的佛烈契屈就在小舞台上彈著鋼琴，心中百感交集，正欲轉身離去，卻被佛烈契叫住。師徒倆在酒館對酌，老師對學生傾吐肺腑，佛烈契告訴安德魯所有嚴厲其實都是為了激勵，當日在薛佛引進新的鼓手也是為了給安德魯進步的壓力，接著佛烈契向安德魯傾訴他如何追求爵士樂的完美，他到薛佛的種種不近人情的行徑其實都是為了熬煉出偉大的樂手，但多年的努力事實上並未成功。最後佛烈契說他帶領一個樂團參加大賽，他邀請安德魯加入，如果表現出色被音樂界的重量級人士相中，搞不好會有晉身林肯中心表演的機會云云。照這樣看，佛烈契就只是一個嚴格得有點霸道的老師，目的還是要訓練學生成材，但事實的真相當然不會如此簡單，這裡頭隱隱透著邪門的味兒。

原來事情的真相是：根本是佛烈契安排的一場陰謀！比賽當晚，安德魯滿懷期待的跟隨大夥上了舞台，卻聽到佛烈契宣佈即將表演的曲子根本就不是他原先所說的是在薛佛練習過的曲子，而且自己的樂譜與左右樂手的樂譜也根本不一樣！安德魯全身血液凍結，這時佛烈契走到他面前，冷冷的悄聲說：「你以為我不知道是你做（向學校告發）的嗎？」當然，第一首曲子演奏下來，被設計的安德魯鼓打得荒腔走板。完了！這下子前途全毀了。安德魯難過的起身離席，而在觀眾席的父親看到這一幕立即從後台衝上去擁抱兒子，要帶受創的安德魯離去。一瞬

間，安德魯遲疑了，要跟父親走嗎？門打開一出去，就什麼都沒有了！

父親著急：「你回去幹什麼？」安德魯沒說話，毅然轉身返回舞台。一坐下來，不等佛烈契向台下觀眾說完第二首曲子的曲目，就立馬揮槌擊鼓，演奏的當然是在薛佛練習時最熟悉的「商隊」。全場觀眾與整個樂隊都被安德魯的鼓聲吸引住。旁邊的大提琴手小聲問：「你在做什麼呀？」安德魯很酷的回答：「等我給你提示。」數了幾個拍子，安德魯帶動了整個樂隊他要演奏的曲子。一個鼓手帶動了整個樂隊，帶動了全場氣氛，甚至將指揮佛烈契晾在一旁！佛烈契眼神怨毒的盯著小鬼，但曲子開始了，他也只得無奈的配合。安德魯使勁的擊鼓，忘情的擊鼓，用盡全部生命力氣的擊鼓，結果他的鼓打出前所未有的水準，打出了在薛佛時佛烈契所要求的境界，打出了神采，打出了感動，打出了熱血沸騰，打出了生命的輝煌！到最後，連本來滿懷想要報復的佛烈契都被他高超的鼓藝感動了，藝術的追求超越了個人的恩怨！佛烈契主動幫安德魯調整被打歪了的鈸，幫忙安德魯緩和因長時強力擊鼓而即撑不下去的精神與肉體，終於鼓聲由強轉弱、由快而慢的在醞釀最後一個高潮，師徒倆凝神合作打著拍子，最後鼓聲歸於短暫的沉寂，師徒倆眼神相會、相知於心，然後鼓聲再度由緩趨疾的帶動整個樂隊爆出一個最後高潮的最強音！於是故事說完了，電影立刻結束了，字幕馬上下，在結束處留下最飽滿的藝術震撼，帥！

《進擊的鼓手》擁有最華麗強人的ending！帥到不行的ending！非常可能是筆者所看過的電影作品裡，ending最強而有力的一部，觀賞後不禁讓人擊掌讚嘆。不只故事的結局峰迴路轉，出人意表，而且觀後沉思，會發現故事不如此結束即無法詮釋出那麼深刻的生命內涵，加上ending的藝術形象飽滿豐厚，真是一部有著核子彈級結局的厲害作品！

但，那麼強大的電影收筆到底要告訴觀眾什麼呢？我想就是文章題目所說的「邪惡的嚴格」與「不退場的慓悍」兩種力量的碰撞。

《進擊的鼓手》的故事告訴我們就算被陷害與委屈，你打開門走了，就什麼都沒有了，要反身回來，主動出擊邪惡。

出擊邪惡，說服邪惡。甚至感動邪惡！

原來邪惡不邪惡，不是由邪惡決定，而是由我們自己決定的。

一旦被邪惡擊敗，放棄了，邪惡就永遠是邪惡。

相反的，回過頭來，「攻擊」邪惡，扭轉邪惡，感動邪惡，邪惡就可以只是一種必要之惡與嚴格。

所以是我們自己決定邪惡究竟是邪惡？還是考驗？在電影中，「邪惡的嚴格」到底是邪惡？還是嚴格？原來不是由施與者決定，而是由學習者決定的。；也就是說，佛烈契到底是一個邪惡的暴君？還是一個嚴格的名師？是由安德魯決定的！用不退場的慓悍與勇氣，去說服邪惡

的嚴格轉化為含情脈脈的溫柔。

文章最後，筆者聯想到第四道修行大師葛吉夫說過一個「超級努力」的觀念。他說修行必須要超級的努力，普通的努力，中庸的努力，溫溫吞吞的努力是沒有用的，一定要超級努力的將自己逼到絕地，心性的修行才有可能窮而後通。《進擊的鼓手》所講的主題有點類似這個修行原理，事實上不管是世俗的追求還是世外的修行，都要給自己準備一份絕不退場的慓悍與勇敢，做人可以中庸，做事必須偏鋒，不斷碰撞，不斷碰撞的將自己逼到絕地死地，搞不好下一個片刻，即會看到無限的生命寬廣與高度在眼前展開，哇！我看到了！

愛情大笑片 《等一個人咖啡》 的澎湃與深刻

《等一個人咖啡》是咱父女倆從小看大的小說，小女兒還多次在考試前偷看，把我氣得半死。現在原作者九把刀將自己的作品改編成電影，那是一定要看的。結果從電影院出來，除了看到整部片子從頭搞笑到尾，絕無冷場之外，心裡不禁出現一個突兀的小意外：咦？比預期中的好耶！成績超過九把刀的前一部作品《那一年，我們一起追的女孩》。《那一年》儘管大賣，但從電影的實質內涵來評論，也就是一部愛情小品。但《等一個人咖啡》不只，就算不是大片，也絕對堪稱愛情電影中的佳構。

基本上，我評論電影的彈性很大，不管是商業片、藝術片、寫實的、想像的，我都可以接受，而且不會預設好批評的規尺，相反的，我會鑽進作品的內部邏輯，從作品的內部邏輯與理路去評價電影的好壞得失。但有一個基本立場是堅定的，就是不管什麼電影都必須存在深層結構或深層意義，也就是說，電影作品必須具備深刻的靈魂，那才稱得上是作品，而不只是一個故事。確定，《等一個人咖啡》是有深刻的內在的，而且是在不尋常的夾縫中探身而出。

華麗的夢的召喚之一──超越原著的創意

先看看這部片子的技巧部分。

「夢的召喚」是借用自小說大師米蘭‧昆德拉的專用名詞，意思指作品的創意部分──想像力盡情爆發之地。一般來說，改編自小說作品的電影很少超過原著，但這部《等一個人咖啡》例外，至少就「點子」的部分。其實九把刀的原著已經寫得很有梗、很好笑，但改編成電影又有超越，奇思妙想，笑點不絕。像阿拓的三個禁制（直排輪、比肩尼與高麗菜──高麗菜的梗尤其被賦予生命力）、鐵頭功的點子、老闆娘的悲傷故事、老闆的特調筆記本、靈異版本的學長故事、黑道版本的暴哥生平、卡通版的黑道人物、惡搞版的阿不思特調、極具笑點與創意的神奇烤香腸與熱豆花、最後連天使都跑出來了、甚至片尾小籠包版的陳妍希出來串場也是神來一筆！凡此種種，都是原著所沒有的「夢的召喚」。而且這麼多亂七八糟的點子塞在同一部片子裡，卻偏偏顯得亂中有序，與主題緊密相連。九把刀確實有才！有說故事的鬼才！用笑能量強大而且天馬行空的構思，堆疊出一部澎湃版與豪華版的愛情爆笑劇。

華麗的夢的召喚之二——血肉豐盈的人物設定

果然是小說家出身的電影導演，這部片子的五個主要角色都塑造得血肉豐盈而性格鮮明。

阿拓代表無可救藥的正能量陽光男孩。他有一種任何事情到了他面前都會變得很容易的笨蛋天賦。

正義感很強的女主思螢代表每一個在愛情中的女孩所擁有的獨特性與敏感性。女孩啊！常常就是心裡早就感知到答案，但在行為上往往因為害怕受傷而不敢承認真相。

老闆娘的角色是原著所沒有的，但加得很好，這個角色內涵講的是生命的受傷、悲辛與療癒。

老闆的靈體也是原著所沒有的設定，象徵感情與心地的純淨。

拉子阿不思是個很精彩的配角，人物的內涵跟原著差不多，但電影的形象化語言將她的酷帥風格更刻劃得入木三分。

五個主要人物都很精采。人物是故事的靈魂，人物經營得生動，整個電影會變得很有說服力，故事也很難說得不好聽了。

在看似胡鬧的劇情中埋伏深度的作品風格

如果說周星馳的電影語言是一種「無厘頭」式的周氏風格，那九把刀的小說與電影語言也漸漸形成一種「賤式笑點」的風格了。愛看九把刀小說的人都熟悉九把刀的文字有點賤、有點嘔、有點黃、有時候有點殘暴、但很好笑、低級中又常常跑出一些深刻的東西。基本上，《等一個人咖啡》的電影語言與九把刀的小說語言在風格上是相當一致的，而且也是這部片子在風格上成功的地方。就是說，電影用了那麼多的笑料、點子、新梗老梗、搞笑劇情以及「賤式笑點」，弄出一部這麼熱鬧到胡鬧的大笑片，但由始至終，《等一個人咖啡》都沒有「跑題」耶！它並沒有玩超過，沒有玩弄技巧玩到失去作品的靈魂，它始終抓緊愛情的主線，而且還經營得相當有氣氛，甚至，深刻！能做到這一點是不容易的，許多創作者往往玩技巧玩過火了，就淪落成文字遊戲或形式遊戲，而讓主題變得模糊，甚至跑太遠而回不來主題了。《等一個人咖啡》的所有鋪陳、設計、情節最後都回到主題的呈現上，這一點就是九把刀說故事厲害的地方。別被九把刀看似吊兒郎當、賤賤的作風騙了，不管他的小說或電影，其實都不是隨興之作，相反的，這是一個計畫性很強的創作者。

簡明但深刻的主題：沒有要求卻情不自禁的對妳好

該討論電影的主題了。《等一個人咖啡》的主線其實很簡單，就是「愛情」；或者，更精確的說，是討論一種真誠、明朗、純然的愛情。也許這樣的主題設定很簡單，但真正的愛情不就是這樣的嗎？人間的真愛是不需要高深的理論的、不需要複雜的計算的、不需要轟轟烈烈的故事的、不需要生死相許的承諾的、也不需要恩怨愛恨牽扯不清的糾纏的。這些都太複雜了，真實的愛情不需要這些，愛情，就是愛情。筆者曾經為愛情下過一個定義：愛情就是沒有要求的情不自禁。因為沒有要求，所以乾淨、純粹，愛情不是交換、交易、佔有慾，沒有要求的愛才是清淨的愛。因為情不自禁，自自然然，所以真實。愛，就是一種深刻但簡單的東西。

這樣一種沒有要求卻情不自禁的情感，電影中的阿拓做到了。他單純的喜歡思螢，但確定思螢心裡放不下學長時，他可以做到單純的難過，然後單純的放下與傾訴，然後單純的離去與祝福。本來嘛！戀愛就是單純的給予或失去，分手本來就是愛情的最後一堂課，愛情是快樂的，愛情不應該是生命中難以承受之重（像未解開心結時的老闆娘）。

電影最後，她終於弄清楚她喜歡的其實是阿拓，但情歸阿拓的她，卻沒有因為阿拓的離去而過得不好，守候在「等一個人咖啡」的她似乎日子仍然是過得還思螢最後好像也做到了。

不錯的。是的！愛應該是一份天高地闊的自由，而不是互相牽絆著對方。

《等一個人咖啡》是有討論到一些愛的真諦的。但九把刀的電影語言很特殊，一般都是用營造氣氛來完成一部愛情電影，九把刀卻是用破壞氣氛來完成一部愛情電影，整部片子那麼多亂七八糟的東西，但由始至終都對愛情的主題掌握得很緊密，逆向操作，還操作得不壞，哈！

九把刀這傢伙，確實有幾把刀。

另一條頗為深刻的支線：只有自己能夠真正療癒自己的傷痛

除了討論「愛情」的主題，在電影中還有一條頗為感人的支線，是小說原著所沒有，但在深度的發揮上頗不弱於主線的討論，就是關於「療癒」的問題，生命療癒的問題。

筆者所說的，就是周慧敏演的咖啡店老闆娘，在年輕時目睹男友車禍去世，之後一直沒能走出痛苦的深淵，他一直忘不了男友為她量身調配的「老闆娘特調」，在男友去世後就託辭胃不好，從此不喝咖啡，嘿！開咖啡店的老闆娘不喝咖啡！倒是阿不思一語道破老闆娘埋藏在心底的隱痛：「妳不是不能喝咖啡，妳是沒辦法讓自己快樂起來。」電影中很有隱喻的一幕，就是美麗的老闆娘走出咖啡店，看見剛目睹心愛的男友車禍去世的年輕時的自己，跪坐在雨夜中

失聲痛哭，較年長的老闆娘凝視著較年輕的老闆娘好半晌，什麼都沒做，神情沉重的轉身回到「等一個人咖啡」之中。

去世男友的靈體當然放心不下傷心的愛侶，透過思螢的幫助，泡製了一杯「老闆娘特調」，偷偷放在老闆娘桌上，key出現了！老闆娘發現後啜飲了一口，鎖打開了！跟著出現了電影結束前最最動人的一幕——老闆娘打開店門，又看到那個跪坐在雨夜中失聲痛哭的年輕自己，這一次她沒有再走開，她走進雨中，俯身擁抱那個傷心失愛的少女，於是心結解開了！傷痛被療癒了！是這樣的沒錯，生命的其實是內在事件也早過去了，但內在事件沒有隨著外在事件的過去而過去，它一直擱在心底，所以我們要處理、治療的其實是內在事件。像：父母的脾氣大半不可能改變，我們要走的其實是內心陰影的父母；意外事故早就過去了，我們要治療的是意外事故留在我們心中的創痛；所愛已逝，我們要釋放的是內心深處那個一直未曾離去的他，或她。終於成熟年長的自己安撫、擁抱著受傷年輕的自己，這可能是電影中最動人深邃的一幕！這一個鏡頭的深層意義彷彿在說：沒有人能夠真正幫助我們，只有自己才真能療癒自己的內在傷痛。

事實上，周慧敏最後用她頗為生硬的國語說：「不要哭！我們都不要哭了！」然後男友的靈體變成天使飛走，甚至電影最後出現一句字幕的旁白：「阿拓，我們都想念你。」這些些的電影語言都顯得太粗糙了，有點沒必要，電影的技法那麼流暢，觀眾一定看得懂的。不過轉念

一想，九把刀的小說與電影都喜歡在很low的基調中放進深刻的東西，所以要這樣安排結局，why not?就讓這位怪怪的創作者任性地維持他一貫獨特、既深刻又low的美學風格吧。

電影符號

從《三個傻瓜》談遊戲哲學與行動哲學

人間系列中，《資本遊戲》談金錢遊戲的醜陋，《情慾三重奏》談謊言與真愛，到了《三個傻瓜／3 idiots!》就碰觸到更正面的東西囉——天真、熱情、遊戲與行動力。

前言：深入淺出的絕妙好片

二○○九年上演的印度寶萊塢喜劇《三個傻瓜》，是近年難得看到的好電影。電影技法行雲流水、深入淺出、毫無斧鑿痕跡，可以把一個那麼普通的故事詮釋得那麼兼具思想性與娛樂性，導演真是說故事高手。沒想到印度電影可以拍到這種程度。電影的深層結構討論到遊戲與嚴肅、純真與世故、熱情與功利、打破體制與體制、教育的真義與虛偽等等對反的議題。既富印度哲學的精神，又碰觸到當前教育的盲點與流弊。

有一個感受，在手法上，《三個傻瓜》的故事節奏太流暢自然了，彷彿導演好像完全沒有意圖要經營一部偉大的作品，但自自然然的就完成了一部偉大的傑作；比起許多刻意求好的電

影反而在故事中出現許多不自然的地方，更顯得《三個傻瓜》的讓人拍案讚嘆。

故事大綱

《三個傻瓜》的故事其實並不複雜。故事講大學新生法罕、拉加與藍丘進入了印度首屈一指的帝國工學院，三人成了室友。帝國工學院是一所有名的魔鬼學校，盲目的追求成績、排名與表面知識，而院長維爾博士更是魔鬼代言人。維爾帶領學生盲目的死背知識、追求名次、重視畢業生進入職場的績效，他本人則講究效率（可以兩隻手同時寫字，每天中午規定自己休息七分半鐘同時讓僕從替他刮臉），冷酷無情，整天掛著一張顧人怨的臉，被學生取了一個外號「病毒」。進了這樣一個知識壓力鍋，漸漸的，法罕與拉加發現藍丘老在鍋中「搗亂」。藍丘認為學習應該像遊戲，教學不是要學生死背知識，專業不應該遠離生活而是要進入生活，表面的名次不是主題真正的實力才是。他要挑戰僵化的體制，於是無可避免的跟「病毒」對上了。

經歷了四年笑中有淚的大學生活，最後，在成績決定一切的整體氛圍裡，藍丘鼓勵法罕追求理想，去當一名野生動物攝影師，鼓勵拉加放下思想包袱，去做真實的自己，還勸說「病毒」的二女兒佩雅離開滿身銅臭的未婚夫。為了說服拉加不要死背知識，像模範學生查托（外號「無聲火」，因為查托超會放沒有聲音的強大臭屁）一樣偏執，藍丘和法罕暗中竄改了大會

電影符號

的演講稿，而查托正是大會的獻詞人，但因為竄改演講稿而得罪了教育部的重要來賓還有「病毒」。查托憤怒中跟藍丘打賭，十年後的今日再來比較誰的人生更成功，故事的開頭就是從這裡展開倒敘，開始了尋找藍丘的旅程。

事實上在畢業考前，「病毒」想方設法要當掉三人，但藍丘每次都是第一名，法罕已經決定放棄機械去追尋攝影的夢，「病毒」只好從拉加下手，幹掉他，讓他找不了業。「病毒」院長如是想。珊雅得知後，藉著喝酒壯膽偷了父親的辦公室鑰匙，去告知藍丘與法罕生怕拉加被當，就潛進「病毒」的辦公室偷取考卷，當拉加看著兩個好友為他盜取的考卷副本時，只是輕輕苦笑，就：「你們教我當一個正直的人，又要為我偷東西。」原來之前拉加曾因一次酒後犯錯被「病毒」脅迫，要他在出賣藍丘與自己被退學之間做選擇，拉加一方面無法背叛良知出賣好友，另方面又想到家庭對他的沉重期望，無從抉擇的壓力之下，就從「病毒」的辦公室跳樓自殺。後來被藍丘、珊雅等眾人合力搶救回來的拉加，終於從癱瘓中甦醒過來。再世為人的他成了一名人生的勇者，婉拒了好友為他作弊的好意。藍丘看到拉加的成長，感動流淚，擁抱好朋友。但這時「病毒」帶著校警闖進來，看到被丟棄的考卷副本，怒打藍丘，將三人開除學籍。

當晚風雨暴作，三個傻瓜狼狽的揹著行李涉水離校，但剛好碰上「病毒」的大女兒（珊雅

的姐姐）羊水破了，馬上得生產，但大水將路基淹斷了，救護車根本開不進來，車子也開不出去，這時藍丘適時發揮了高強的行動能力與活學活用的機械知識，在玻雅視訊的引導下，協助姐姐順利生產，並在「一切都好」（all is well）的呼喚下，新生命誕生與呼吸了。這是全片最高潮與最富寓意的一段。

這下連「病毒」都被感動了，他將自己院長送給他的太空筆交給藍丘繼承，與藍丘和好，藍丘等三名好友順利考試過關，藍丘並以最優異的第一名成績畢業。事情似乎全然沒問題了，但藍丘卻在畢業當天默默離去，從此法罕、拉加與玻雅失去了藍丘的消息。原來事情的真相是，藍丘根本不是藍丘，真正的藍丘是富家子弟，傻瓜藍丘的本名是馮蘇‧王杜，是在藍丘家長大的一個父母雙亡的小僕役，因為從小表現出過人的學習天賦與熱情，所以藍丘父親與小王杜達成協議，由王杜代替藍丘上學一直到大學畢業，取得大學文憑交還藍丘家後，就必須切斷在大學生涯裡的一切人際關係。法罕與拉加知道真相後，並幫助玻雅逃離婚禮，終於在印藏邊境的一家小學找到了王杜，四個人相逢的狂喜稍稍平靜下來之後，玻雅、法罕與拉加三人才知道王杜成了一個小學教師與擁有四百多項專利的世界級發明家。

兩種力量的對抗

整個故事，就是圍繞著兩種人生觀的對抗而鋪陳、展開的。一方是「病毒」代表的爭第一、搶排名、量化、瘋狂的競賽主義、嚴苛訓練、高壓力、功利主義、文憑主義，嚴肅的人生觀。另一方是藍丘所代表的認為真正的教育必須像一個好玩的遊戲、學習必須是熱情與歡樂的、知識必須是活用而不是死記的、尋求真正實力的卓越那麼外在的成功會自然而然的隨之而來、遊戲哲學、行動主義、尋找真正屬於自己的道路、享受當下、歡樂的人生觀。那你，要追求的是哪一種人生觀呢？

《三個傻瓜》一片充滿了精警的對白，也是圍繞著這兩種人生觀展開的，我們來欣賞欣賞。下面的電影對話，用★號代表「病毒」的人生觀，用☆號代表藍丘的人生觀：

★電影一開始，法罕說：「印度人從小被教養人生像賽跑，跑不夠快就被別人踩過去。」

★法罕、拉加與藍丘剛進學院，「病毒」就在所有學生面前宣揚他的杜鵑哲學：「杜鵑不會自己築巢，牠將蛋產在別的鳥巢之中，小杜鵑一孵化，就將別的鳥蛋推出巢外。生命從謀殺開始，這就是大自然，不能競爭就等死吧。」

☆但藍丘不同意了，他認為來大學不是來承受壓力的，而是來享受學習的熱情的…「這是

一所大學，不是壓力鍋。」

★對反的學習態度則是「無聲火」查托代表，他才不管啥學習熱情，將知識硬塞進去就是了：「管它什麼意思，我背起來就對了。」

☆但藍丘又不同意：「死背會讓你四年大學畢業，但會壓榨你往後四十年的人生。」

☆藍丘甚至不同意這種學習態度延伸出去的金錢化、量化、數字化的人生觀，他勸珮雅說：「不要嫁給這種鱉三，他不是人，他是價錢標籤，他會毀了妳的生活和未來。」

「生活對他而言，只是盈虧報表。」

☆藍丘也跟本來柔弱膽小的拉加說他的「一切都好」哲學（all is well）：「我們的心太容易害怕，心是個笨蛋，你得哄騙它——一切都好。」「因為你太膽小：老是擔心明天，怎能把握今天，怎能專心學習呢？」「一切都好」哲學實質上很有當下哲學的況味。

☆《三個傻瓜》中，藍丘最有名的可能就是這句話了：「跟隨你的熱情吧。你可以想像麥可的父親逼他打拳，阿里的父親逼他當歌星嗎？那會是一場災難。」

☆在法罕眼中，藍丘是這樣的：「他隨時都在挑戰陳規。他是一隻自由的鳥，棲止在病毒的巢上。」

☆法罕：「藍丘的哲學很簡單：把你的熱情變成工作，工作就會變成遊戲。」最後一句法罕說的話很關鍵，歸納整部電影作品，真正要表達的深層思想其實只有兩個——遊戲哲

學與行動哲學。

遊戲哲學

筆者喜歡《三個傻瓜》這部作品，很大的程度是因為與筆者的「遊戲哲學」非常呼應與麻吉吧。上段藍丘的名言：「跟隨你的熱情吧。你可以想像麥可的父親逼他打拳，阿里的父親逼他當歌星嗎？那會是一場災難。」其實意思就是講不要勉強自己的人生去玩一個不屬於自己的game。

什麼是遊戲哲學呢？看完下面一段話會更清楚。

責任會束縛一個人，目標會壓垮一個人，遊戲會釋放一個人。一個被釋放、自由的靈魂才能展現最大的能耐與能力。做任何一件事情如果覺得不好玩，一定沒有品質，一定做不好。品質是所有文化、工作、創作、學術、教育的關鍵。這麼說，遊戲、好玩是更大、更真實、更深刻的責任。這就是：遊戲哲學、遊戲的生命態度、遊戲的人生主張。好玩是必須的，遊戲不是一件非做不可的事，它是一個自然的發生，遊戲會綻放美好的品質，遊戲是一種高效能的工作方式。所以，你了解遊戲是很珍貴的生命能量嗎？它是興高采烈的全力以赴，它是心裡沒有輸贏的隨緣盡興，它是風風火火的雲淡風輕；它是一種能量，它是一門哲學，它是一種生命態

度，它是一個人生主張；它超越目標而強大，它超乎輸贏而單純，它讓人全心全意的玩所以活在當下。

就像《三個傻瓜》裡的藍丘，對他來說，讀大學、學新知、玩機器、交朋友，都是一個遊戲——一個不計輸贏，活在當下而能力高強的遊戲。

行動哲學

除了遊戲哲學，《三個傻瓜》另一個重要的思想內涵是——行動哲學。電影很重要的一部分情節，就著墨在藍丘與被藍丘影響的法罕、拉加在行動力上表現的真誠、機智與勇氣。書讀再多，最後還是得落在真實的行動上，才算數。

法罕與拉加的部分：電影一開始，法罕在班機上接到查托的電話，說找到失蹤的藍丘，但飛機就要起飛了，怎麼辦？法罕靈機一動的假裝心臟病發讓班機返航，逃出機場後，又冒名乘坐別人的接機車輛去接拉加。有點搗蛋，卻真是靈活的行動力啊！後來在尋找藍丘的旅程中，遇見真正的藍丘，在不得要領的情況下，法罕更直接的拉著拉加去找真藍丘談判，甚至用倒掉藍丘剛去世的父親的骨灰，要脅對方說出內情，真是好膽！至於拉加，假裝婚宴的僕役與新郎去破壞珮雅的婚禮，與大學時期的膽小怕事，也是判若兩人。當然，在電影中，法罕與拉加最

精采的行動是發生在畢業之前，法罕方面，他毅然跑去跟父親談判放棄機械改走攝影的一段最讓人動容！既鼓起堅決但溫和的勇氣，又表現出不與父母翻臉的成熟。拉加方面，自殺後重生，學到最深刻的生命功課，他帶著這份功課去求職面試，表現出一份不亢不卑的氣定神閒，是最動人的一幕！當老闆們要求他不要過度誠實，要懂得迎合客戶，才會考慮給他這份工作時，拉加回答：「我幾乎丟了性命，斷了兩條腿，才學會這個態度。這態度得來不易，我不會輕易改變的，你們保留工作，我保留我的態度。」面試的主管也被震懾與感動了！說：「我主持面試二十年了，看過不知多少人為了工作什麼都肯幹，你這怪物是從哪裏鑽出來的，來吧，我們來談談你的薪俸。」坦誠的勇氣與直率的行動是很有感染力的，帥！

至於藍丘的部分，像電影一開始用鹽水導電電擊惡整新生的學長的小雞雞，挑戰「病毒」的杜鵑哲學，控訴「病毒」變相用壓力迫使學生自殺，挑戰法罕父親的教育方式，鬥倒查托拉救拉加，拯救珮雅離開金錢標籤的婚姻，發瘋似的送拉加父親進醫院急救，挑戰不合理的排名制度，幫助拉加甦醒的兄弟情義與行動力，幫珮雅姐姐接生的機智與領導能力等等，都充分表現出一個靈活而勇敢的行動者的強大。

生命像一個高效能的遊戲，而遊戲必須通過具體的行動去玩和參與。人生問題的答案往往不在頭腦，甚至不在心靈，而在雙手，與雙腳。行動是人生最直接、最真實的答案。生命的答案常常不是想出來的，而是做出來的。書不是用來讀的，而是用來做的。這大概就是《三個傻

瓜》中所主張的行動哲學的真義吧。

《三個傻瓜》是一部歡樂的作品，但它的歡樂不是無厘頭的搞笑，笑謔的背後是有想法有理念的；《三個傻瓜》是一部挑戰權威的片子，但它不採用對抗的方式，它選擇跟權威搗蛋；《三個傻瓜》是一部批評當代教育體制的電影，它告訴我們教育不應該是嚴肅的，教育理當是一個遊戲。諷刺的是，這部電影是五年前的作品，這幾年間，卻是筆者感到台灣的大學教育下墜得最快最嚴重的時刻——不信任老師的自由性，不相信學生的自主性，將大學生當成小學生教，不信任文化的滲透性，大學變成職前訓練學校，大學教育功利化，評鑑制度空洞化、數字化、標準化、量化，大學精神墮落成官僚的作風……也許，台灣各個層級的教育也有許多傻瓜的存在，但如果要撼動整個僵化的體制，我們需要更多在各個專業領域裡的傻瓜，我們需要傻瓜學生，傻瓜老師，傻瓜校長，傻瓜教授，傻瓜學者，傻瓜官員，傻瓜專家，傻瓜總統，傻瓜老闆……我們需要很多很多的傻瓜朋友，嘿！傻瓜！

非人間系列

群星（心）之間的偉大史詩

——《星際效應／Interstellar》的隱喻與哲思

二〇一四年十一月上演的《星際效應／Interstellar》，是鬼才導演諾蘭繼《全面啟動》與「蝙蝠俠三部曲」之後的最新力作。這是諾蘭影迷期待已久的大片，果然不負眾望，這位正當壯年的英國導演又推出了一部偉大的作品。而對筆者來說，這應該是我看過最好最深刻的科幻電影——好看精彩的淺層結構（故事情節／拍攝手法）＋深邃動人的深層結構（作品內涵／討論議題）。如果更精確的說，這應該是一部用科幻包裝的感情大戲，或者說是以文場為主的科幻電影。

英文片名是《Interstellar》，或許可以翻譯成「群星之間」，沒錯，星際旅行造成特殊的時空效應正是這部片子的一個重點，所以中文片名《星際效應》也當是準確的翻譯。跟諾蘭過去幾部代表作一樣，《星際效應》的一個特點就是複雜，是的！這是一部複雜電影，但下文卻從複雜小說說起。

前言：複雜藝術

小說藝術，就是複雜的藝術。

這是筆者在小說課上經常對學生說的話。複雜，是小說藝術的主流精神，主要表現在三個方面：

一、**故事情節的複雜**

一部數十萬言以上的長篇小說，自然可以乘載複雜、漫長的情節變化；而相對的，一部觀影時間兩個多小時的電影作品，先天上很難裝載太多的故事內容。所以故事情節的複雜性，基本上是小說藝術的特色。

二、**人物角色的豐富**

一部長篇小說可以出現數十個甚至上百個重要的人物，而且進一步表現出數量龐大的人物之間錯縱複雜的關係，這也是電影這種形式的作品很難做到的。

三、**議題設定的多元**

同樣的，由於小說有足夠的閱讀與發展空間，所以常常除了主題的討論，還可以展開許多內涵深刻的支線，共同構成一個豐富的深層結構。而一部兩、三個小時的電影，不要說支線，

能把主題經營得明確而深刻，就已經是厲害的導演了。但近年電影藝術的發展，卻有一點呈現趕上小說複雜性的態勢，諾蘭顯然是其中一個出色的代表，至少諾蘭的「複雜電影」做到了上述的一及三點。

從《黑暗騎士》、《全面啟動》、《黎明升起》一直到這部《星際效應》，諾蘭電影愈來愈呈現出情節迂迴曲折的風格，看完他的作品會有一個感受——記不住故事的變化啊！《星際效應》講了一個橫跨一百多年的故事，從地球文明的末日一直講到星際文明的興起，中間還穿插許多時空錯置的情節安排。能在那麼有限的時間裡講了一個宏大而曲折的史詩式故事，真是說故事的高手。

在議題設定方面，筆者認為《星際效應》所表現出的複雜性，也是諾蘭作品中之冠。基本上，諾蘭的其他作品做到了故事的複雜（第一點），《星際效應》不只，它同時做到了內涵的複雜（第三點）。不類《全面啟動》與《黎明升起》集中火力討論「心性力量」與「拋棄自我」的問題，《星際效應》除了擁有清晰的主題外，還展開了層次分明思想多元的內涵，也許它沒有前兩部作品的深，但內容的呈現上確實更豐富開闊了。好！下文先來看看故事的複雜性。

橫跨百年的人類史詩

電影一開始所描述的地球，是一個資源枯竭、枯萎病橫掃全球農作物、糧食短缺、黃沙漫天的末日行星。在這樣一個蕭條的末世裡，人類放棄了開創、冒險的精神，放棄了探險家與先驅者的自我認同，而自詡為看守的一代。保守的氛圍籠罩全球，科學研究成了明日黃花，農業變成主流，但偏偏土地資源瀕臨枯竭，人類在看不見前景的末世氛圍中，繼續著無望的看守。

故事從庫柏、墨菲父女與庫柏的岳父、墨菲的兄長一家艱困的生活開始。庫柏本來是一名優秀的飛行員兼工程師，現代文明崩潰後，庫柏無奈的成了一名農夫，而他對科學的熱情則遺傳給了聰慧的小女兒墨菲。這時發生了墨菲臥室中的「鬧鬼」事件，剛開始庫柏不以為異，還以為是墨菲小孩兒的胡思亂想，但漸漸的似乎觀察出好像真有「訪客」要透過摩斯密碼傳遞訊息？（事實上這是一個重要的伏線。）隨即，竟然真被父女倆翻譯出一個地點的座標，沿著座標尋訪，父女倆赫然發現了本來以為早已關閉的太空總署！在布蘭德教授父女的解說下，庫柏終於知道了殘酷的真相──枯萎病是無法解決的死結，那是地球資源衰竭不可逆的過程，墨菲的這一代將是人類文明的最後一代！

所以老布蘭德的太空計畫並不是要拯救地球，而是要放棄地球，飛向太空，將人類殖民到

新的星球上，整個太空計畫稱為「拉撒路任務」。拉撒路是聖經中耶穌死而復生的門徒，所以這是一個置諸死地而後生的任務。同時老布蘭德向庫柏透露出一個驚人秘密：大約數十年前，太空總署在土星環附近的空域發現了一個蟲洞，蟲洞連接到數百億光年外的一個稱為「巨人」的巨大黑洞。這個蟲洞並不是太陽系天然本有的，而是人工的！是一種太空總署稱為「They」的神祕智慧物種所建立，外星人要拯救人類？事情愈來愈撲朔迷離了。事實上，「拉撒路任務」早就著手進行，太空總署在十幾年前已派出十二組太空船穿越蟲洞，去造訪環繞「巨人」運轉的十二個新世界，並且其中三個行星有傳回移民可能性的訊號。庫柏被說服了，答應擔任太空船駕駛，偕同老布蘭德之女布蘭德教授及科學家道爾、羅米利、機器人塔斯等一行人出發執行未竟的「拉撒路任務」，前往探索三個新世界。但庫柏心知肚明由於太空旅行相對論時空效應的影響，這一去可能就是與家人的永別了！

早慧的墨菲卻不能原諒父親的離去，她覺得被父親遺棄了。庫柏一一與家人道別，但始終得不到墨菲的諒解，只能留下一支舊式手錶給墨菲作紀念。當然，父女倆誰都沒想到這隻老手錶幾十年後成了人類通向新文明的橋樑。

於是庫柏等一行人駕駛「漫遊者號」脫離地球重力圈，連接上近地軌道上的環狀太空船「永續號」，繞行火星，進入人工冬眠，航向土星環方向的蟲洞。事實上，「拉撒路任務」有plan A與plan B。plan A是找到適合人類居住行星後，讓地球人類大規模移民：plan B是在無法

執行plan A的情況下，利用「漫遊者號」上儲備的人類冷凍受精卵，在適合居住行星上繁衍新一代的人類。終於抵達蟲洞，一行人經歷了穿越蟲洞的瑰麗景觀，在過程中，布蘭德在太空船船艙內似乎與看不清楚面目的不明生物接觸。

越過「巨人」黑洞的視界邊緣，通過庫柏建議的飛行路線，道爾、布蘭德、庫柏與機器人塔斯著陸A行星，羅米利則留守在軌道上的「永續號」。但由於受到「巨人」黑洞超級重力影響下的特異時空效應，在A行星上的一小時，相當於在「永續號」及地球上的七年！登陸了！探險家們卻發現這是一個被深不及膝的海水覆蓋的世界，淺淺的海面卻可以翻起好幾公里高的巨浪，這是受到黑洞引力造成的特異景觀與超級潮汐！而且在淺海區中發現了上一批人類探險家的太空船遺骸，被超級潮汐擊毀了！這根本是一個無法居住的世界，只是上一批人類在遇害前發現了水誤以為這是生命的跡象，而向地球發出了誤導的訊號。隨即超級潮汐來襲，危急中機器人塔斯救回了布蘭德，庫柏緊急起飛，但道爾犧牲，被海浪捲走了。回到「永續號」，庫柏與布蘭德赫然看到了一個已經老去的羅米利，原來在A行星上才歷險了幾小時，羅米利已經在「永續號」上度過了二十一年！這位黑人科學家犧牲了凍眠的機會與寶貴的青春，持續觀察「巨人」黑洞，獲得了寶貴的知識，可惜被黑洞造就的特殊時空效應阻隔，無法及時將資料回傳給地球，好幫助老布蘭德解開重力方程式。同時庫柏收看了地球上家人傳來的訊息（二十一年的訊息），一雙兒女已經長大成人，長子生了小孩，自己成了爺爺，小女兒墨菲也變成跟自

電影符號

探索A行星的任務失敗，接下來在燃料有限的情況下，必須選擇要去曼恩博士發出訊號的

B行星還是艾蒙斯博士發出訊號的C行星，一番爭論之下，決定朝距離較近的B行星進發。

在地球方面，已經長大的墨菲投入了老布蘭德的門下，成為一位出色的女科學家，但研

究愈深入的墨菲愈感到事有蹊蹺，師傅布蘭德一直未解開的重力方程式好像有點……怪怪的？

但如果重力方程式不解開，就無法藉此建造龐大的太空船進行大規模移民。同時枯萎病日益嚴

峻，地球的生存瀕臨絕望。這時老布蘭德終於老病去世，但臨終前忍不住良心的譴責，向墨菲

坦言一個大秘密：重力方程式早就解開了！但缺乏黑洞的數據！老布蘭德其實早就知道除非能

探知「巨人」黑洞視界邊緣後面的情景及數據，否則不可能找到重力的終極秘密，也就無法建

造大型航具實行大規模的人類移民。但是理論上「黑洞視界」是個只進不出的領域，沒人能活

著進去，也沒有訊號出得來，這麼一來等於宣判了地球上人類的死刑。至於老布蘭德之所以隱

瞞了幾十年的謊言，是知道一旦公開真相必然造成地球現存秩序的瓦解，那就無法集中資源去

完成新一代人類重生的任務。換句話說，plan A只是個幌子，plan B才是真計畫！

墨菲知道真相後悲憤不已，因為她懷疑父親也是知情者之一，她被父親遺棄了！通過遠

距傳訊，墨菲將老布蘭德的死訊與謊言的真相告知「拉撒路任務」的探險家們。另一方面，庫

柏、布蘭德與羅米利登陸了B行星，救醒了冬眠而且是唯一存活的曼恩博士，曼恩醒過來後第

一眼看到庫柏激動不已，長時間的孤獨是生命最大的懲罰呀！從曼恩提供的研究資料，大家很興奮知道B行星雖然是一個冰封星球，但地底世界卻是一個適合人類生存的環境。這時墨菲的訊息傳達，庫柏等一行人震驚不已！剩下的選擇就是在B行星上執行plan B，庫柏則堅持駕駛「永續號」返回地球，看看在旅行中學到的新知識能否幫助墨菲建造大型太空船。沒想到這個決定卻引發了曼恩博士的叛變！

原來事實的真相是：B行星根本沒有適合人類生存的環境！曼恩的研究資料是偽造的！只是因為曼恩恐懼孤獨與死亡向地球發出假訊息，好讓地球方面派人來救他！於是曼恩出其不意地發動攻擊，羅米利犧牲，差點死去的庫柏被布蘭德及時救回，兩人駕駛「漫遊者號」去追趕曼恩駕駛的另一艘「漫遊者號」，阻止曼恩搶奪「永續號」的控制權。結果是曼恩強行銜接「永續號」失敗，引發爆炸，自己被炸死，「永續號」也受創，庫柏憑著高超的駕駛技術千鈞一髮的銜接成功，卻發現「永續號」流失了大量燃料，能源不夠返航地球了！更不妙的是，失速的「永續號」開始被「巨人」黑洞吸進去！危急之際，庫柏果斷的將太空船分離，利用僅剩的燃料將布蘭德、機器人凱斯與冷凍受精卵彈射向行星C去執行plan B，為了節省燃料，自己與塔斯則落入黑洞的超重力圈中。

塔斯落入黑洞，得到觀察視界邊緣後方黑洞內部的珍貴機會，庫柏呢？被黑洞引力扯爛了嗎？電影的故事告訴我們⋯沒有！庫柏發現自己進入了一個超立方體空間。超立方體空間應該

是神祕種族「They」所建造，這個智慧物種是一個已經可以掌握五次元奧秘的高階文明。漂浮在超立方體空間內部，庫柏赫然發現超立方體是無數過去時間的重疊，但所有時間的橫切面都指向同一個空間——女兒墨菲的房間！庫柏看盡同一個房間中墨菲的成長歷史——疑惑房間「鬧鬼」的小女娃、跟爸爸一起觀察異象的小助手、與爸爸鬧彆扭不應允爸爸離開地球的負氣女兒、成年後在房中緬懷傷心往事的女科學家……這時庫柏與在超立方體另一端的塔斯取得通訊，忽然，庫柏恍然大悟了！他想通了真相……「They」根本不是啥外星人，「They」就是來自未來的人類啊！自己正是身處歷史的關鍵，未來的人類文明已經可以控制黑洞的力量，他們建造超立方體空間的目的，就是要自己透過重力傳輸訊息，穿越時空維度，讓長大的墨菲知道塔斯及羅米利蒐集到的黑洞資訊，讓重力數學方程式得到完整數據，人類的科學即可以前進一大步，可以控制重力，讓A計畫（地球人類大規模移民計畫）得到執行。但還剩下一個問題：怎麼通知墨菲呢？庫柏著急的試圖推倒墨菲房中的藏書警示，嘿！原來自己就是墨菲童年時代「鬧鬼」事件中的鬼魂——可以穿越時空維度的來自未來的鬼魂！庫柏想方設法的思考要怎樣才能發出明確的重力訊號，噢！有了！手錶！訣別前自己送給鍾愛女兒的手錶。手錶一直擱在墨菲房中，通過超立方體空間，庫柏很快找到長大後的墨菲準備取走手錶離去的時空，庫柏對自己說：「我就知道妳一定會回來拿手錶的。」庫柏通知塔斯將走黑洞數據編成摩斯密碼，通過同步撥動自己與墨菲手錶的秒針來傳訊，在地球上的墨菲看著掌中的手錶神奇的自行跳動，

她收到了！一瞬間，她領悟到父親同樣的領悟，而且知道：父親並沒有遺棄自己啊！抄下數據的墨菲全力研究，終於讓她解出老科學家解不出的重力謎題，使人類大規模移民太空的Ａ計畫得到實現。而完成了歷史任務的庫柏問塔斯說：「我們成功了嗎？」塔斯回答：「好像是的，They要收起超立方體空間了。」超立方體空間消失之前，庫柏看到了「永續號」進入黑洞前的歷史，庫柏伸出手指，與過去時空「永續號」上的布蘭德兩指相觸，一切都清楚了！整個冒險旅程都是互為因果的時空悖論所造成的！隨即超立方體空間消失，庫柏與塔斯漂浮在太空之中。

　　睜眼醒過來，庫柏發現自己沒死，躺在一間醫院的病房之中。原來在超立方體中的短暫折騰，在地球已經過了七十幾年的時間，雖然肉體年齡正值壯年，事實上自己的真實年齡已經一百二十四歲了！在這段時間，人類終於建立起星際文明，而土星環附近的「庫柏太空站」發現並救回漂浮中的庫柏與塔斯。適應了新生活後，庫柏知道墨菲成了人類的救星，雖然墨菲竭力解釋是父親通過超立方體空間傳回數據的功勞，但沒人採信，偉大的女科學家成了新文明的英雄。墨菲得知父親被發現的消息後，拖著老邁的身軀到「庫柏太空站」相見。壯年的父親與臨終的人瑞女兒終於重逢，墨菲喜極而泣，說：「我的父親告訴我，他一定會回來找我的。但父親不應該看著女兒的去世，在這兒有我的子孫陪伴，你快去找一個人吧，她孤伶伶的在一個陌生的世界之中呀。」父女的真心相繫終於畫下了圓滿的句點。於是，某個晚上，庫柏偷走了一

艘太空船，帶著機器人塔斯，去尋找C行星上的布蘭德。鏡頭一轉，布蘭德在陌生的星球上獨自一人守護著人類的新生地。

層次豐富的作品內涵

真是蕩氣迴腸、曲折感人的故事。除了故事情節的多變，電影的深層結構也是相當多元複雜的，下文筆者嘗試整理《星際效應》的內涵所呈現多層次的對照元素：

作品風格上，呈現驚險與優美、幻想與平實的相對性風格的整合——這無疑是一個太空冒險的故事，但貫串全片充滿著優美的畫面、音效、對白與氣氛。當然這是一部科幻作品，但諾蘭卻是出了名不喜用電影特效的導演，顯然，他嘗試營造出科幻電影的真實場景。

作品內容上，討論到人性中勇氣與醜陋的並存——電影中，在許多無私而勇敢的太空探險家的身影之中，導演刻意安排了曼恩博士這樣一個長期身處孤絕環境而造成心靈嚴重扭曲的人物，諷刺的是，扭曲的心靈往往用偉大的集體主義作藉口，來掩飾人性中的卑劣與自私。事實上，在真實歷史中，將人性醜惡面神聖化的例子，也是不勝枚舉的。

電影內涵上，對照出人類渺小與偉大的可能——在電影的主要故事中，道爾、羅米利、布蘭德、庫柏與機器人塔斯、凱斯等一行人從繞行火星、抵達土星、穿越蟲洞到想方設法避開蟲

洞的重力場著陸Ａ行星、在Ａ行星上差點被滔天洪水滅頂、道爾犧牲、羅米利苦守在「漫遊者號」因相對論效應失去了二十一年的歲月、接著在Ｂ行星上遭遇曼恩博士叛變的攻擊、羅米利犧牲、由於「漫遊者號」受損燃料不足而迫使布蘭德與庫柏分道揚鑣、以及庫柏也差點犧牲在蟲洞之中等等情節，都顯出人類科技力量的渺小與「拉撒路任務」的步步險峻。但另一方面，導演同時在電影中描繪出個人力量與勇氣的偉大可能，像老布蘭德教授幾乎憑一己之力組織起整個挽救人類文明的太空任務、羅米利苦守二十一年的研究獲得了龐大的黑洞知識、庫柏高明的駕駛技術與勇氣一一克服了一個又一個不可能的任務、當然還有包括庫柏與墨菲父女之間真摯的感情拯救了全體人類的命脈。電影最後呈現的星際文明，等於是父女聯手締造的奇蹟。是的！個人的力量是渺小的，生命是脆弱的，但有時候一個人或一小撮人的力量也會造就翻天覆地的改變，在真實的歷史上，這樣的例子也是不勝枚舉，這就是人類生命天賦的雙面性——渺小與偉大。

主題設定上，《星際效應》設計了複雜與單一的對話氣氛——這部作品的內涵可謂複雜多元，內容有提及頗為深刻的理論物理，有懸疑的伏線與鋪陳，有場面浩大的故事，有人性深刻的探討，當然也有細膩動人的感情戲……但筆者認為，在多元的內涵中，電影最主要要討論的還是：愛的穿越性。是的！諾蘭大概認為愛是一種具有強大穿透力的生命救贖能量。即像片中的女太空人布蘭德教授曾說：「愛可能是一種更高時空的次元。」或者可以說，愛是心靈的重

力效應，重力可以穿越物理的時空，愛卻可以穿透感情的阻隔呀！在多層次的支線的複雜討論中，愛的穿越性，顯然是這部作品單一凸顯的主題。

討論議題上，電影中一個最深邃也是與主題最相關的議題就是：集體關懷的理想主義（人類的理性面）與真實關心一個人的人道主義（人類的感性面）的討論及對話──片中理想主義、理性主義的代表當然是老布蘭德教授。這位老科學家隱瞞了幾十年的瞞天大謊竟然是為了讓人類這個物種的永續生存，而不惜犧牲現存地球的億萬生靈！夠理想了吧！夠理性了吧！也夠殘忍了吧！冷冰殘忍的理性！但畢竟老布蘭德的出發點是無私的（當然固執自己的觀點是唯一的正確也可能是另一種形式的自私），而另一個用無私包裝自私與軟弱的扭曲人物就是曼恩博士了，原來理想主義、理性主義、集體主義也可以是用來服務、掩飾邪惡的幌子與工具啊！

（歷史上許許多多的共產主義國家借國家主義、集體主義之名行剝削人民之實的例子比比皆是。）至於代表人道主義、感性主義的，當然就是那個一直鍾愛著小女兒墨菲的父親庫柏。

庫柏一直堅持要執行plan A，一心要拯救地球上現存的人類，當然更念念不忘的是對墨菲的愛。庫柏的感情被曼恩博士、道爾、羅米利等隱隱約約的批評為感情用事，但結果呢？導演安排的結果是：最後拯救整個世界與人類命脈的就是一個父親對女兒不放棄的愛啊！不是嗎？

其實集體的愛是抽象的，人間真實的愛總是在兩個人之間發生，中國文化就叫「仁」──二人之間互動的親切與情感，所以真真實實的對一個人好是天地之間最莊嚴也最不容易的愛的練

習呀！

電影結局這樣的安排是有深意的，愛是文明的救贖，但愛不只是愛全世界的人、愛一大群人，更重要的，是愛一個人。事實上，我們永遠只能在一個當下對一個人好，好好的愛一個具體的人，正是文明的救贖，人類的救贖。

關於藝術風格的一些思考：知性抑感性？商品或作品？

領略過《星際效應》曲折的故事情節與複雜的深層內涵之後，文章的最後，筆者想談談這部作品的，氣氛。是的！更準確地說，《星際效應》最感動我的，不是電影中深刻的討論或理論，而是洋溢全片那種熔知性、史詩、浪漫、深情於一爐的浩瀚氣氛。沒錯！就是氣氛。

或者，筆者先行嘗試將電影分成三個類型：

一、「故事好看」的電影。

基本上就是指商業片，好看的商業片。諾蘭的電影好看，具有市場價值，這個部分是沒有問題的。

二、「內涵深刻」的電影。

能夠稱得上是「作品」的，除了好看，還得要有深刻的思想內涵，這就是商業電影與藝術

電影的差別，或者說是純粹的商業電影與具有藝術價值的商業電影之間的差別。

三、「充滿情懷」的電影。

但某類型的藝術電影走的不是知性路線，而是感性路線，這種電影的「賣點」不在思想內涵，而在洋溢全片的氣氛、情懷與格調。所以這種片子不是讓人思考的，而是讓人感動的。當然屬害的作品在感人之餘，還會使觀影人隱隱約約地似乎想到些什麼。

如果按照上述的分類，個人認為《星際效應》在三個類型中所佔的比重應該是30%、30%與40%。是的！我覺得這是一部具有商業價值的藝術作品，而且是一部情懷、氣氛的比重大於思想、深度的作品。即像文章一開始筆者所說的，《星際效應》是一部科幻包裝的言情片啊！

基本上，這是一部集科幻、災難、推理、言情、驚悚、懸疑、末日、冒險、雄渾、曲折、時空穿越等等電影元素於一身並將之推至極致的鉅作。導演諾蘭透過舊式膠卷、老片的畫質、老片字幕的效果、重低音、以及宏大、淒美、孤絕、神秘的音樂來營造史詩劇場的效果與氣氛。筆者個人的觀影感受，覺得整部片子用很多深刻的理論考驗你，用很多神秘的畫面震懾你，用很多離奇的故事迷惑你……而集體構成一種不容易說得清楚的讓人動容的雄渾情懷。就像電影中老布蘭德吟誦的英國詩人Dylan Thomas（1914—1953）的名作《Do not go gentle into that good night》，也為整部電影氣場的提升，起了不少加分作用……

切莫溫馴的步入良夜

老年當在日暮之際燃燒與咆哮

狂怒、狂怒的抗拒生命之光的殞落

切莫溫馴的步入良夜

狂怒、狂怒的抗拒生命之光的殞落

Do not go gentle into that good night

Old age should burn and rave at close of day

Rage, rage against the dying of the light

Do not go gentle into that good night

Rage, rage against the dying of the light

當然，諾蘭的這部作品著重的是前進、冒險、天空與快的精神，像電影中庫柏曾經說駕馭飛行之道：「慢不見得是安全的，踩煞車有時候會致命。」所以保守、穩重、土地與慢的精神並不是這部作品的主調。

從宏觀處說，筆者覺得《星際效應》像是一首融合神祕詩情、壯美畫面、磅礴氛圍、曲折故事的偉大史詩。從細緻處說，這是一首牽動人心深處最細的一根神經的動人情詩啊！電影所

描繪的當是庫柏與墨菲的父女情，在商業電影中，敢用濃墨重彩刻劃父女情深，而淡化處理男女之愛的，也是一種少見的勇敢。

是啊！《星際效應》就是一首史詩，一首情詩，全片洋溢著詩的氣氛與情懷。

相較於諾蘭的其他作品，《全面啟動》比較知性，像一部哲學著作或佛學著作。同樣是史詩式的風格，「蝙蝠俠三部曲」的詩情是陽剛的、英雄氣概的；而《星際效應》的詩情則是溫柔的、緬懷的、讓人心碎的、款款情深的。但諾蘭通過電影作品告訴我們，情到深處可以蛻變成一種強大的力量，在史詩式背景的襯托下，縷縷柔情也可以變成一種撼動人心與穿越時空的浩瀚的溫柔。

電影符號

眾裡尋覓屬於自己的那一片香草天空

——《香草天空／Vanilla Sky》的隱喻與哲思

前言：如夢似幻的故事氣氛

《香草天空／Vanilla Sky》是二〇〇一年湯姆克魯斯擔綱主角的名片，筆者覺得可能是阿湯哥從影以來演技發揮幅度最大的一部作品。十幾年前看過這部屬害的電影，今年（二〇一四）重看，還是不敢對作品的豐富與深度掉以輕心。

《香草天空》是一部片種與風格很特異的作品，片子前半像是一部愛情悲劇，但隨著劇情漸漸進入真真假假、如夢似幻的情節，全片開始洋溢著一種魔幻式的懸疑、驚悚的氣氛，一直到了最後約十五分鐘的ending，真相揭曉，觀眾才知道這其實是一部討論人性議題的科幻片！

這部好萊塢電影其實是從一部西班牙電影改編過來的，《香草天空》的片名是一個更文學性的意象，而原西班牙片的名字是《Open your eyes》，卻是一個更直白的關於電影主題的隱喻。事實上，在筆者心目中，《香草天空》不是愛情片，科幻片或懸疑劇，而是一部用科幻形式包裝佛學思想的電影作品。那故事到底呈現出怎樣的思想內涵呢？讓我們先從淺層結構開

穿越一五〇年的心靈冒險

故事講湯姆克魯斯飾演的大衛是一個年輕多金的富二代，繼承了父親留下的龐大出版業王國，意氣風發，英俊瀟灑，放蕩不羈。大衛與名模茱莉有了肉體關係，茱莉深愛著大衛，但大衛對好朋友說茱莉只是他的 fuck body。就這樣，大衛似乎會一直扮演著這種人生的爛咖角色下去，直到他在生日趴上遇見了蘇菲亞。天真伶俐的西班牙裔女孩蘇菲亞深深吸引著大衛，在生日趴上乍遇的當晚，大衛在蘇菲亞的小小公寓上繾綣整夜，但不及於亂，最後只是以深情一吻告別，二人的生命都洋溢著遇見真愛的雀躍。就在大衛內心塞滿歡喜之情的離開蘇菲亞的公寓，下樓卻發現茱莉等了他一整晚！禁不住茱莉的引誘，也許大衛私心貪念著還可以與茱莉最後一回風流，大衛上了茱莉的車。但大衛不知道這是一個改變了往後整個人生的起心動念。

在車中交談，茱莉質問大衛對自己的輕蔑與玩弄，又告白自己對大衛的深情與怨懟，激動中漸漸失去理智，車子失控衝下陸橋。茱莉死於車禍，大衛則毀了容，右臂重傷，頭部被植入了三十顆鋼釘，讓他深受頭痛折磨。毀容後的大衛自暴自棄，雖然按捺不住對蘇菲亞的思念去

看望她，並相約在酒吧見面。但容貌與心靈都嚴重扭曲的大衛卻裝瘋賣傻的氣哭了蘇菲亞，蘇菲亞走了之後大衛卻後悔的醉倒街頭。

翌晨在街上醒來，大衛看到蘇菲亞在攙扶他，她告訴他不用開口道歉，但從此以後不能再這樣過日子了。二人從新相知相愛，跟著大衛接到了醫生的通知說發明了新的整容技術，隨即動手術恢復了容貌並治癒了頭痛，事情似乎朝著美好的方向發展。但故事發展到這裡開始出現懸疑甚至驚悚的情節變化。某日清晨大衛醒來，隱約感到夢中有夢，正常的人生似乎進入一種真假難辨的魔幻氣氛中，等到站在鏡子前一看，哇！自己根本沒有整容成功，鏡中人還是有著一張猙獰扭曲的臉！大衛嚇傻了！衝回臥室，但噩夢還沒結束，在床上，他赫然發現蘇菲亞變成了已經死去的茱莉！而且這個茱莉對大衛說她一直都是蘇菲亞！難道蘇菲亞根本是大衛內心虛擬的夢中情人！驚嚇之餘，大衛將把變成茱莉的蘇菲亞綁了起來，打電話給警察局，說有人非法闖入，但結果別人都告訴他這就是蘇菲亞（模樣還是茱莉），並且還提出照片指控他打蘇菲亞！事情愈來愈詭異了！大衛闖入蘇菲亞的公寓，更發現蘇菲亞的照片全變成了茱莉的樣子，難道真是自己的腦袋瓜壞了！最後在和蘇菲亞做愛的過程中他用枕頭悶死了她。

事情發展到這裡已經分不清真假、夢醒、正常與不正常、茱莉與蘇菲亞之間的界線了。大衛被控告謀殺入獄，而庭審之前心理醫生試圖幫助他修復錯亂、分裂的意識與記憶。但心理醫生的幫助顯得有點⋯⋯曖昧，似乎逾越了一個治療人員的職業分際，他太關心大衛了！而且在

治療的過程中，大衛想起了一段在酒館碰到一個「技術人員」的怪異遭遇。跟著大衛在電視上看到美好夢境公司的廣告，讓他想起了班尼小狗冷凍復活的新聞故事，同時喚起他另一段失落的記憶環節。於是心理醫生帶著他前往美好夢境公司，大衛猛然醒起自己曾經造訪，並簽下死後冰凍保存的合約。於是生命延續技術人員愛德蒙在夢境中對大衛解釋了所有一切的真相：原來大衛在酒吧中氣哭了蘇菲亞，自己醉倒街頭第二天醒來之後，他從此就沒再見過蘇菲亞！蘇菲亞根本沒有出現，事實上在上了茉莉的車之後，大衛就失去蘇菲亞了，大衛也並沒有整容成功，最後是在孤獨抑鬱中自殺而死。在他的葬禮上，蘇菲亞傷心的去來。真愛垂手可得，也轉瞬即逝。大衛生前曾經與美好夢境公司聯繫過，並簽了一份合約，合約內容是在瀕死前冰凍保存大衛的身體，並讓當事人處於清明夢境之中。在夢中，美好夢境公司刪除了當事人的部分記憶，讓當事人回憶不起不愉快的人生，而以為自己過著真實、幸福的生活。問題是大衛的內心深處對死去的茉莉潛藏著一份愧疚，這就是在清明夢中茉莉與蘇菲亞曖昧難分的深層心理因素。大衛的潛意識愈來愈失控，計畫中的美夢轉變成噩夢，所以技術人員只好出面誘導，嘗試找回在噩夢中迷途的大衛。艾德蒙告訴大衛現在已經是一五〇年之後了，蘇菲亞已經死了，他們修復了夢境控制的問題，可以導正潛意識，刪除噩夢的記憶，讓當事人繼續做美好的夢。當然，如果當事人願意，也可以選擇醒過來，現代科學可以修復他的面容與健康，但大衛的資產也會因此用罄，而

且行將面對一個不屬於自己的陌生世界。艾德蒙告訴大衛潛意識面臨最後的時刻了，他必須做出選擇。

大衛最終選擇醒過來，他讓蘇菲亞出現（在夢中當事人可以控制任何事），微笑著對她說：「我被冷凍起來了，妳卻死了，當我上了她的車，一切就結束了，讓我們下輩子變成貓再說吧。」說完他環顧高樓天台的香草天空（莫內的名畫，滿溢著夢幻的顏彩，是大衛媽媽最愛的一張畫，象徵大衛內心的眷念），然後縱身從天台一躍而下，選擇了覺醒但未知的真實世界。隨即螢幕一黑，接著出現電影的最後一句話與最後一個畫面：「Open your eyes!」然後一顆眼睛睜開了。

自己的心決定自己的香草天空

事實上，《香草天空》是一部有著明確主題的電影，而且主題的內涵是蠻有佛學思想的色彩的。這部片子主要告訴我們一個真理：心，是決定一切最終極的力量。是的！《香草天空》就是在討論心的力量。

佛家的術語就是「境由心造，萬法唯心」——外在環境其實是由內在心靈決定的，森羅萬象都是虛擬的，其實都是內在心靈的投射，人生如戲，自己是主角，心是導演。心決定自己的

人生究竟是悲劇？喜劇？冒險劇？或內心戲？

是的！自己的心決定自己的香草天空。

整部片子就是由許許多多的隱喻與意象組合成這樣的一個心靈議題。

首先，當然得先提那個貫穿全片的通關密語，電影的開始與結束都出現這樣的一句密碼：

「Open your eyes!」是啊！打開你的眼睛，看清楚這是怎樣的一個世界！那，打開什麼眼睛呢？當然是想方設法打開自己的心眼啊！心，才能看清楚獨屬於自己的真實人生。

接著，另一個有著強烈象徵意味的隱喻，是電影開始沒多久，主角大衛開車駛進紐約大街，愈開愈覺得不對勁！大衛赫然發現自己開進一條本應熱鬧喧嘩現在卻空無一人的大道上！繁華的人生原來沒有一個其他人啊！真是一個弔詭的隱喻。大衛嚇到了，下了車，在空無一人的大街的壓力與錯亂之中狂奔。這個鏡頭後來成了許多好萊塢電影的經典畫面。這個隱喻指的是什麼意思呢？原來這個世界沒有其他人呀！只有我們自己呀！四方六合，唯「我」獨尊。意思是說：人的一生不是由外在的際遇、環境、人事、條件構成的，自己的人生是由自己的心決定、造就的。所以從這個視野出發，這個世界空無一人，所有的一切全是內在的心的虛擬、投射與建造。境由心造嘛。世界是鏡像，心才是實體。

外在世界既然是如幻的鏡像，所以電影差不多進行到一半，就開始刻意營造出一種如在夢中、真假難分的懸疑氛圍，而能夠穿透這種種懸疑去看見真象的，心當然是一個決定性的因

素。所以電影中處處安排了充滿隱喻的對話與情節，嘗試向觀眾揭露這個哲理。譬如蘇菲亞曾

對大衛說：「每一分鐘都可能改變你的人生。」是啊！往往當下一個人生的起心動念，在下決

定時不覺得有什麼，但隨著滾雪球般加乘效應的愈滾愈大，才知道當初的一念發動就是嚴重影

響後來人生的蝴蝶效應。在電影中，如果大衛沒有動心上了茱莉的車，他、蘇菲亞甚至茱莉

的命運都會完全不一樣了。又像後來心理醫生對大衛說：「你擁有解放自己的鎖鑰。」又說：

「你的心靈不允許你忘記。」就更直白的道出心決定人生這一層哲思了。

　心決定人生，電影中有更具象徵意義的一幕，就是大衛在夢中沮喪分不清到底誰才是真正

的蘇菲亞之際，在酒館中遇見了技術人員艾德蒙。艾德蒙試圖提醒大衛身在夢中這一事實，他

告訴大衛說你可以控制身邊的人與環境，大衛對他咆哮：「難道我叫他們閉嘴他們就真的會閉

嘴嗎？」一瞬間，酒館裡的人全都閉上了嘴微笑看著大衛，大衛被這詭異的一幕嚇跑了。事實

上，這個電影的隱喻的意思是說：人生如夢，咱們都是夢中人，但心的力量卻可以控制夢中的

角色與情節呀！我們的心決定我們的人生。

　另外，故事中的心理醫生是一個很耐人尋味的角色設定，剛開始他扮演著父親的角色去

保護大衛（當然是大衛對父愛渴望的心理投射），但電影的最後這個虛擬的人物卻想方設法阻

撓大衛的覺醒！為什麼會存在這樣的矛盾性呢？這個隱喻有點深，心理醫生這個虛擬人物其實

是代表人性中的頭腦作用。頭腦作用，佛學稱為妄念或雜念，而不管稱為妄念、雜念或頭腦作

用，這種種人心的作用就是要想法子說謊哄騙它的主人不要覺醒，像哄騙軟弱的主人說覺醒是危險的，像哄騙頭腦聰明的主人用盲目的追求知識取代生命整體的成長，像哄騙嚴肅的主人說自由是一種不負責任的放縱……等等，頭腦作用似是而非、投其所好、無孔不入，但所有頭腦作用都只有一個目的，就是催眠人不要進入覺醒的精神境界。因為覺醒與頭腦作用是背反的，每當人心覺醒，頭腦作用就會像陽春白雪一般迅速蒸發消逝，所以為了生存，頭腦作用會想方設法的去哄騙它的主人不要醒過來，最好一直留在夢裡，自囚在心靈的囹圄之中。怪不得在電影的最後場景，技術人員艾德蒙說心理醫生：「他只是為了生存，他並不是真的。」這就是心理醫生這個角色的深層意涵。

當然，電影的最後一個隱喻，就是故事的最後大衛選擇醒過來，寧可去面對一個不可知與一無所有的真實未來（蘇菲亞死了，錢全花光在冷凍公司的冷凍與醫療技術上，自己也落後了整個時代一五〇年的腳步），也不願意再停留在夢境中的美麗與哀愁。這也是技術人員對大衛所講的意思：「這是一趟自我覺醒的旅程，必須自問：快樂到底是什麼？」顯然，大衛認為快樂是心靈的解放、自由與覺醒，而不是停留在虛幻的清明夢中。而大衛選擇醒過來的方式是面對自己的恐懼（電影使用的隱喻是大衛的懼高症），是的！面對自己的恐懼，跳進去！勇敢的跳進自由、冒險與生命真相之中！

是啊！心是決定性的力量。

心決定自己的人生。

心決定自己要身處夢中還是真實。

心決定自己天空的色彩。

自己的心決定自己的香草天空。

打開心眼，別猶豫了！

打開心靈的眼睛，才能看到真實。

看到真實！擁抱真實！

嘿！Open your eyes！

電影符號

「駭客任務三部曲」中的佛學思想與隱喻

由華卓斯基兄弟執導的「駭客任務三部曲」，第一部是一九九九年上演的《駭客任務／The Matrix》，第二部及第三部是在二○○三年上演的《駭客任務：重裝上陣／The Matrix Reloaded》與《駭客任務完結篇：最後戰役／The Matrix Revolutions》。雖然是十幾年前的作品，但不管從故事的設計還是從拍攝的手法來看，都是創造力十足的佳構。但筆者尤其激賞這三部曲的深層內涵——一部與東方佛學思想隱隱相合的西方科幻電影。如果用一句話概括「駭客三部曲」的思想主題，就是：「萬法唯心」——所有宇宙人生的現象都是由心所造的啊！心決定人生，內在決定外在，心是因境是果。有什麼樣的心，就會決定什麼樣的人生。覺知的心，真實的人生；沉睡的心，虛擬的人生；勇敢的心，奮鬥的人生；怯懦的心，逃避的人生；開放的心，開闊的人生；封閉的心，閉塞的人生；樂觀的心，歡慶的人生；悲觀的心，痛苦的人生。「駭客三部曲」就是一個在覺醒與沉睡之間掙扎的故事，一個心的故事。

先來溫習故事的情節吧。故事開始的安德森表面上是個上班族的電腦工程師，下班後的身份卻是高明的電腦駭客尼歐（Neo）。他和地下組織的危險份子秘密聯繫，組織首腦莫菲斯、

崔妮蒂等把他帶到真實的世界，讓尼歐明白他所熟悉的世界其實是電腦程式所創造的虛擬世界。看似真實的世界其實是機械文明的母體（Matrix）為培養人類作為人體發電機組所創造的，程式模擬一九九九年的人類世界（現實世界其實已踏入二一九九年），母體透過各種內建程式聯結被囚禁人體的大腦神經，使視覺、聽覺、嗅覺、味覺、觸覺、意識等六根訊號傳遞到人類大腦，讓虛擬的世界彷彿成真。而創造這個龐大的夢境世界，目的在欺騙被禁錮的人類，讓他們誤以為自己是真正的「活著」而持續提供人體能源給母體及機械文明。莫菲斯等人是較早被解放脫離母體的一群，莫菲斯信奉在母體中的先知，在前代救世主死前，先知曾經預言救世主會重回人間拯救所有被機器奴役的人類。莫菲斯找到尼歐後，預感尼歐就是救世主（尼歐其實是第六代救世主），但尼歐自己卻疑惑不定。

來到真實世界後，尼歐通過電腦程式的訓練，潛藏的心靈力量急遽增強。在對抗母體的特工程式史密斯（Agent Smith）的過程中，尼歐等一行人被夥伴塞佛出賣，導致莫菲斯被捕。經過激烈的搏鬥，危急之際，尼歐終於喚醒了自己「救世主」的身份，他馬上入侵、瓦解了史密斯特工程式，其他的特工程式嚇得落荒而逃。救世主的能力完全被解放了，在母體中尼歐可以隨意破解程式的代碼、自由飛行、武功蓋世。於是他幫助愈來愈多的人從母體中獲得了自由。但機器文明也開始反撲了。一方面，母體派出更多升級版的特工程式對付反抗份子，另方面，在真實世界中也聚集大軍準備進攻人類最

後的城市錫安。莫菲斯和尼歐焦急地等待祭師告訴他們如何阻止將至的災難。同時，幾乎無所

不能的尼歐終於遇上了強勁的對手。在第一集被尼歐刪除的特工程式史密斯，竟然脫離了母體

的控制而成了電腦病毒般的存在，他的武力強大而且能夠無限自我複製（想想看什麼東西可以

不斷自我複製）。隨著戰鬥的愈趨激烈，尼歐發現愈來愈接近母體，了解到的卻是動搖之前所

有認知的真相……這時母體發現人類最後的堡壘錫安原來是一座地底城市，它找到了錫安的位

置，尼歐剩下七十二小時去阻止上千上萬艘烏賊巡艦的大舉進擊。

烏賊大軍終於攻進錫安，錫安雖然拼死抵抗，最後仍然兵敗如山倒。另方面，電腦人史密

斯進化成為更高等的電腦病毒，幾乎佔領了整個母體，連母體中的造物主程式都制不住他。至

於尼歐，在正式面對母體之後，終於知道他不是第一代的救世主，錫安也不是第一代的錫安，

事實上錫安已經數度淪亡，讓叛軍存在，只是為了方便取得更多的人體發電機組，一切其實都

是在母體的安排控制之中。尼歐卻不服氣，為了挽救當代錫安的宿命，他和崔妮蒂兩人強行攻

入了機械城市，但崔妮蒂犧牲了，尼歐也雙目失明。

進入機械城市後，尼歐與母體的造物主達成停戰協議，造物主答應停止攻擊錫安，代價則

是尼歐必須進入母體，刪除叛逃異變的強大病毒程式史密斯。經歷驚天泣地的決戰，在祭師的

幫助下，尼歐終於成功刪除了史密斯，在最後一刻拯救了僅存的人類與被機器大軍破壞殆盡的

錫安。機器世界與人類世界都獲得了和平，造物主答應祭師人類會重獲自由，從此可以自行選

擇生活在母體或真實世界，但雙目失明的尼歐卻失陷在機器城市之中，故事最後並沒有明確交代他的結局。

接下來是筆者對「駭客三部曲」幾點的領悟與解讀：

一、**某日清晨醒來，靈悟升起，隱隱發現這個每天習以為常的世界感覺怪怪的。**

這就是故事開始尼歐的處境，你有過類似的經驗嗎？這是覺知之光的微明，驀然發現這並不是一個正常的世界，這是一座地球大監獄啊！我們事實上都是身陷囹圄的囚徒、傀儡、機器人！這一念升起，更多人是甩甩頭，將偶然的覺知拋諸腦後。也有人像賽佛一樣明知身處夢裡獄中，但寧願不要夢醒，自我欺騙夢是甜美的，虛擬的人生是安全的。而選擇越獄、選擇跟虛擬對抗卻是一件危險的事呀！如果有像尼歐這樣感到虛假的壓力從四面八方洶湧而至，愈來愈大，愈來愈大……於是抓住這一念覺醒，不管不顧的想要逃出夢中，這就踏上修行人的道路了。

二、**迷覺之間，全在內心一念的決定。**

莫菲斯在告訴尼歐真相之前，給了一紅一藍兩顆膠囊讓尼歐選，代表要繼續留在夢中還是

決定從夢裡醒來面對殘酷的真實。我們當然知道尼歐選擇醒過來，否則戲就演不下去了。其實真實的人生也是如此，都是迷覺之間的決定——「迷」代表在夢中、業力牽引、無明、怯懦但安全，「覺」代表醒過來、突破業力、覺知、勇氣但危險。覺知之道從來都不是安全的，所以電影中決定醒過來的尼歐要面對沒完沒了的戰鬥。這是尼歐的選擇，你呢？

三、心的解放，就是力量的解放。

這個隱喻，幾乎是「駭客三部曲」的一貫主題。覺知是力量的根源，心解放了，所有潛藏的力量也都解放了。尼歐覺醒了！他完全信任了自己救世主的身份，他的力量也跟著全然覺醒了。覺醒後的尼歐可以輕易擊敗莫菲斯，揮手間可以瓦解屬害的特工程式，可以自由飛行，甚至可以在真實世界中破壞烏賊戰艦。這樣的尼歐是一個電影隱喻，象徵覺知力量的強大無匹。這種根源的力量幾乎所向無敵，直到尼歐遇上了重新啟動的史密斯。什麼力量可以對抗覺知的力量呢？史密斯的隱喻又是什麼？

四、集體無明的難以撼動。

尼歐覺醒了沒用，個人力量的強大沒用，再努力救出被囚禁的人體也沒用，比起母體的力量與被禁錮人類的數量的強大與龐大，個體覺知的力量還是處於弱勢的一方啊！佛家認為成佛的三個條件：一、自覺，二、覺他，三、覺行圓滿。自覺已經不容易了，要幫助他人甚至無數眾生的覺醒，談何容易呀！電影中尼歐所面對的母體的強大與層出不窮的進化版的特工程式，

就是比喻集體無明的強大慣性與難以撼動。在一個眾生皆醉的夢中，處處充斥著不讓你醒過來的機制、力量與陷阱。對一個覺知者而言，處處，都是敵人！

五、夢醒的道路需要引路人。

敵人充斥，就需要朋友，還有需要，引路人。

第二集《重裝上陣》有一個很好玩的小角色，也是一個隱喻，就是Key-Man。Key-Man是一個滿身鑰匙的糟老頭子的形象，他導引著尼歐與崔妮蒂尋找正確的路徑。是的！在修行的道路上，我們需要有經驗的引路人的提點，為我們指出準確的方向。引路人可以是上師、導師、前輩、先賢，甚至可能是一本書、一個經驗的傳授或一句話。有時候找到一把正確的鑰匙，才能打開一道適合自己的門。《易經》的屯卦說：「即鹿無虞，惟入于林中。」追捕生命的鹿，卻沒有虞人（山林之官，比喻有經驗的前輩）的幫助，就容易迷失在人生危險的叢林之中啊！

六、陰陽之道（一）：覺知與心魔。

「駭客三部曲」愈發展到後面的故事，就愈出現陰與陽的生命原理。

第一個陰陽的對照當然是夢醒與夢中的對照。這個涵義我們前面說過很多了。第二個對照就是尼歐與史密斯的對照──覺知與心魔的對照。尼歐代表從夢中逃出、超越業力、覺知、心的解放的隱喻。史密斯則象徵理性或頭腦作用失控所造成的一直重複同樣的夢、陷落業力之中不能自拔、不覺知、心的扭曲的隱喻。所以尼歐是「覺」，史密斯就是嚴重失覺的「魔」了。

人性中的心魔會不斷重複自己過去的痛苦、執著、錯誤與黑暗經驗，這就是病毒程式史密斯會不斷自我複製的深層意義。

七、陰陽之道（二）：慈悲（心）與頭腦（腦）。

還有第三個更耐人尋味的陰陽對照，就是母體中祭師與造物主的對照。造物主的形象一直到第三集的《最後戰役》才正式出現。祭師是愛與慈悲心的隱喻，是母性的能量；造物主則是理性與精密頭腦的隱喻，是父性的能量。但上一段說過理性或頭腦作用過度發展、失控會造就心魔的現身，所以精明的造物主要引進覺知的力量來導正，而引發覺知與心魔（尼歐與史密斯）的對決。最後祭師與造物主握手言和，就有一點陰陽對話的味道了。但「駭客三部曲」留下一個看似悲劇實則很深刻的 ending：慘勝後的尼歐失落在造物主領導的機器文明中——覺知失落在理性之中？這是啥意思呢？故事沒有繼續發展，導演沒有說，就留給我們自行去玩味、沉思了。

真是一部深具佛理與隱喻深邃的科幻電影，科幻動作片種可以拍得這麼深入而言之成理，是不多見的經典範例了。

電影符號

夢裡顛倒

——論析《全面啟動／Inception》的思想主題

《香草天空／Vanilla Sky》、「駭客任務三部曲／The Matrix Trilogy」與《全面啟動／Inception》，是筆者心目中的佛學思想三部曲——三部深具佛理的科幻大片。前兩部都有談到夢與醒、假與真、迷與覺之間的掙扎與對話，但《全面啟動》似乎有點不同，這部鬼才導演諾蘭在二〇一〇年推出的力作，似乎是傾盡全力討論關於「夢」這一端，這是一部關於沉醉夢中的電影，這是一部關於夢裡顛倒的電影。而所謂夢，就是佛家所指的陷溺無明、妄念、業力之中不住流轉輪迴而不得覺醒的顛倒苦痛。《全面啟動》不太提到「覺」方面的哲理，而關於「夢」的迷醉沉淪卻描繪得細膩深邃與駭人心目。

原片名「Inception」，意思是植入，植入什麼呢？當然是植入意念或知見到人心之中。每個人都會不自覺的固執自己相信的想法、意念或價值觀，這盲目的固執愈長愈強壯，正是無盡輪迴的開始。夢，原來是由自我的固執開始的。

先溫習溫習故事內容吧。跟諾蘭的一貫風格一樣，《全面啟動》擁有異常複雜的故事結構。

故事的主角唐姆‧柯柏是一個「盜夢者」，與搭檔「前哨者」亞瑟利用潛入夢境盜取別人大腦中的秘密，從事所謂心靈犯罪的勾當。在一次任務中，唐姆與亞瑟利用兩層夢境企圖盜取大企業家齋藤的商業計劃，但唐姆已死的妻子茉兒突然闖進夢境作梗，而導致任務失敗。但唐姆與亞瑟隨後發現這趟任務原來只是齋藤的試煉，齋藤企圖透過唐姆植入意念（Inception）的手段，讓對手莫瑞斯‧費雪的兒子兼繼承人羅勃‧費雪放棄他老爸的商業帝國，並保證任務成功後幫助唐姆撤銷謀殺罪名，讓他返回美國與兩個孩子團聚。雖然亞瑟表示意念植入是不可能做到的，但唐姆沉吟片刻說：「不對！不見得不可能。」唐姆的植入能力其實是源自過去的一段慘痛的經驗。

於是唐姆著手組織任務團隊：負責建築夢中城市的「造夢者」佩姬、能在夢境中自由變換外形的「偽裝者」伊姆斯、負責開發強力鎮定劑讓多層夢境穩定的「藥劑師」尤瑟夫、「前哨者」亞瑟、「盜夢者」唐姆和齋藤。事實上，唐姆本身就是一名高明的造夢者，但他不能造夢，因為他潛意識的茉兒會入侵他建造的夢中世界而造成任務破壞。在盜夢過程中，參與共同夢境的人會通過「夢素靜脈注射器」來建立夢境連結，在夢中受傷會感到真實的疼痛，死亡會使做夢者從夢境中醒過來。

在準備行動的過程中，佩姬好奇的進入了唐姆夢境的底層，因此發現了這個心靈神偷的一段內心祕辛。原來唐姆與妻子茉兒都是造夢的高手，夫婦倆為了實驗夢中夢的可能極限，竟然在很深很深的夢境中花了五十年的歲月打造了一座龐大的夢中城市！（電影設定人的大腦在夢中動得比較快，所以夢中的時間感會比真實世界慢。）但在夢裡的人生過太久了，茉兒開始迷失。她分不清楚夢中與真實，她以為留在現實裡的兩個孩子都是夢裡的幻象。唐姆沒辦法，他只好向茉兒植入了一個「一切都不是真實的（萬象如夢？）」的意念，好讓茉兒願意返回現實世界之中。但茉兒回到真實世界之後仍以為身在夢中，唐姆植入的意念深深烙印在她的靈魂裡，她要唐姆陪伴她醒過來，而設下陷阱證明自己神智正常並在唐姆眼前自殺（在夢中死亡只會讓夢中人醒來），卻使唐姆背負了謀殺妻子的罪名，丟下兩個孩子流亡海外。這就是唐姆了解意識植入有可能實現，以及內心深處有著極深的自責而投射茉兒的幻象到自己夢中搗亂的原因。

知悉唐姆心靈秘密的佩姬堅持要跟隨唐姆身邊出任務，因為其他人都不知道唐姆潛意識中茉兒的危險性。這時獲悉莫瑞斯去世，其子羅勃‧費雪將乘坐飛機前往美國洛杉磯出席葬禮。團隊行動了！費雪登機後喝下盜夢團隊加入鎮靜劑的清水睡著，唐姆率領眾人立即開始工作。

這趟任務竟然要動用到四層夢中夢的精密程度！而且在費雪的夢中，赫然發現費雪預早在潛意

識中安排了武裝部隊，盜夢團隊遭遇強烈的攻擊，同時唐姆與尤瑟夫說出由於太多夢中夢會不穩定，所以這趟任務所使用的鎮靜劑效果極強力，一旦在夢中死亡將不會醒過來，而是會掉落永無止境的潛意識「混沌域」中，所謂「混沌域」是指未經設計的夢境與沒有止境的潛意識迷失，再加上任務一開始齋藤就中了槍傷，還有茉兒這個不可預測的變數，原來，這是一趟危機重重的任務！在這個強烈鎮靜劑控制的三（四？）層夢中夢：：第一層的一星期＝第二層的半年＝第三層的十年！那第四層呢？第四層赫然進入唐姆與茉兒所築構的夢中城市以及接近混沌域的危地。盜夢團隊終於跨越重重精密的設計與難關後，唐姆與佩姬到達第四層夢境中唐姆與茉兒以前的家，茉兒試圖說服唐姆留在夢中，在糾纏中被佩姬開槍擊斃，唐姆終於放下、告別了他心靈深處的茉兒。這時佩姬也找到被茉兒藏起來的費雪，並讓他在第三層夢境中醒來。在第三層夢中夢醒來的費雪打開大門進入保險庫，取出一個垂死的父親為他保留的孩提時代的玩具風車，他領悟到父親因為孩子步自己的後塵而失望，他其實不必成為一個為家族事業而苟活的行屍走肉。最後，唐姆孤身落入混沌域，藉著「圖騰」的喚醒，救回在混沌域中垂垂老矣的齋藤，終於任務達成，眾人成功離開各層夢境，恍如隔世，和費雪一一在客機上醒來，而在真實的世界中時間並未超過十小時！在齋藤運用勢力撥出一通電話後，唐姆成功通過海關回家，他取出「圖騰」陀螺來確認自己是在夢裡或真實，但不等陀螺停下來（在夢中陀螺是會轉動不停的），唐姆忍不住衝上去擁抱兩個孩子。

真是一部迂迴曲折、步步驚心、盪氣迴腸的作品。《全面啟動》將夢中人的顛倒迷醉、積

習難返的闇黑光景描寫得絲絲入扣。下面即是電影深層結構的幾點分析：

一、執念

「你知道生命力最強韌的寄生蟲是什麼？是意念！意念是非常強韌的東西，感染性高，只要深植大腦，幾乎不可能被消除。」唐姆。

這是電影一開始唐姆對齋藤說的話。

無止無盡的夢的輪迴是由業力（生命慣性）造成的，業力源自於成見，而成見是由最初一個意念或想法的執著開始的。所以个小心對一個想法的執著即可能成為無盡輪迴苦旅的開端啊！反過來說，隨時練習保持一念清淨，無為無執的心靈素養是很重要的。

二、夢難醒

我想《全面啟動》最主要是要告訴我們：驚心動魄或者奇幻迷離的人生其實只是自己設計的一場夢。我們的一生，自以為建立了一整個世界，其實還只是一場大夢。而從夢裡醒來，還是要靠一顆覺醒的心；心靈可以顛倒整個夢中世界，當然也可以拋卻整個夢裡人生。

但夢醒是極不容易的，《全面啟動》進一步設計了夢中夢——以為夢醒，其實依然在夢中。就像唐姆在夢中問佩姬：「妳記不記得妳是怎麼到這裡來的？」人永遠不記得夢（輪迴）的開始，有所警覺時已身在夢（輪迴）中。

三、以假為真

更有甚者，《全面啟動》說人很容易沉溺夢中，對許多人來說，夢不是夢，做夢才是回到真實世界。輪迴，從某個角度來說像一種毒癮。

甚至在最後一層夢境，導演讓我們看到一個正在崩壞中的宏偉、瑰麗的夢廢墟——身處一場龐大的悲劇，但潛意識中的茉兒仍然不願意離開夢境、離開悲慘。其實在現實人生何嘗不是如此，我們常常看到許多朋友一再犯同樣的錯誤、一再踢到同樣的鐵板、一再受同樣的苦、一再落入同樣的性格陷阱，卻仍然不願意離開甚至是迷戀自己的生命慣性（業力）。以假為真、以夢為覺，這是生命最大的悲劇，也是最常發生的悲劇。

四、放過自己

那要怎樣才能從夢中脫身呢？我想第一步就是放過自己、原諒自己、接納陰影部分的自己。電影中珮姬曾對唐姆說：「你的罪惡感讓她（指茉兒在唐姆潛意識中的投射）現身並賦予她力量，你必須選擇原諒自己，然後放下罪惡感去面對她。」必須正視、清除過去的痛苦、無明與不堪，才有機會從如夢的業力牽引中走出來。

五、最難醒覺唯情夢

在《全面啟動》，茉兒是一個虛擬人物，也是一個關鍵角色。她是沉迷夢裡的象徵，唐姆曾經對她說：「妳太複雜了，完美又不完美，但妳只是個影子。」而在所有的夢裡，情感是最強烈的潛意識元素，因此必須放下最深最深的情夢，夢中人才有醒過來的可能，在電影中茉兒正是唐姆最深最深的情夢。還有一個設計很好玩，就是「圖騰」，「圖騰」是用來確定在盜夢過程中是不是誤入別人夢裡的自我認證，而茉兒留下的圖騰正是一個在夢中會不停轉動的金屬陀螺，不停轉動？不正是象徵人間情愛無止盡的輪迴嗎？愛情夢最難醒呀！至於在《全面啟動》上演之初，被討論得最多的就是故事最後唐姆的陀螺究竟有沒有停下來，代表唐姆到底是不是仍在夢中？但根據後來媒體對導演諾蘭的訪問，以及在最後的鏡頭陀螺顯然有停下來的跡象，這應該只是導演故意留下一個開放性結局的懸念吧了。

《全面啟動》的故事結構很複雜，但分析下來，其實故事主題相當明確，這是一部談夢談得異常動人深邃的作品。

是的！這是一部夢電影，這是一個討論夢裡乾坤、展現夢裡顛倒的夢中故事。

電影符號

這，本來就是一個魔幻與現實兼具的複雜人生！

—《鳥人／Bird Man》的隱喻與哲思

二〇一五年獲奧斯卡九項提名的《鳥人／Bird Man》是一部很「過癮」的電影。這部電影演員飆戲飆得很過癮，拍攝電影的技法創新得很過癮，爵士鼓的配樂很過癮，作品內涵與戲劇張力展現得尤其過癮！事實上，《鳥人》的故事並不複雜，卻是一部動感與戲感十足的佳構。

先說說故事吧。

故事中麥可基頓主演的雷根曾經是大銀幕上當紅的超級英雄，但歲月不饒人，年華老去，頂上稀疏，成了被時代淘汰的過氣演員，而且被貼了流行、庸俗文化的標籤。但老雷根並不甘心，他傾盡所有從好萊塢轉戰百老匯舞台劇——亟欲從市場文化進軍藝術領域，從電影明星轉型為表演藝術家。但在一次排練中，與他對戲的男演員不幸意外受傷，雷根只好找到一個出名難搞的天才型男演員麥克來救火。麥克果然不負眾望找到一個超難搞的天才演員、情緒化的女主角、剛出勒戒所性格叛逆的憤青女兒、現任女友、前妻、自己經常失控的脾氣、超級苛刻的劇評家之間辛苦周旋，要為自己的人生與劇場奮力一搏。但重重考驗，逼得他喘不過氣，而且，雷根還得學習駕馭經常出現

在他心中的鳥人的聲音，以及似乎隱約存在在他體內的，超能力?!終於到了正式演出的當晚，雷根與劇組表現出色，但瀕臨崩潰邊緣的他在演出最後一幕自殺戲時，將道具換成了真槍，念白之後舉槍對著自己的太陽穴開槍，卻失準的轟掉了自己的鼻子，血染舞台。故事最後，整容康復後的雷根躺在醫院病床上，經紀人卻跑來告訴他，不只票房大賣，連紐約時報苛刻的劇評家也給出了好評，灑狗血的說「劇場舞台上濺出了藝術家之血」，幾乎走上絕路的過氣英雄反差極大的得到了喜劇結局。這時雷根的女兒來看老爸，父女冰釋相擁，接著女兒離開病房去找花瓶，走了出去……女兒回到病房找不著老爸，看見窗戶打開，趕緊探頭出去往下張望，沒看到老爸跳樓，隨即緩緩看向天空，鏡頭慢慢淡出，女兒忍不住發出笑聲，電影就這樣結束了。難道?鳥人真的飛向天際?

我想，《鳥人》有三個最「過癮」的亮點。第一個亮點，是在演員的表演上。

在演技上，這是演出相當成功、戲味濃郁豐盈的一部作品。幾個主要的演員像米高基頓（演鳥人雷根）、艾德華諾頓（演難搞的大牌演員）、娜歐蜜華茲（演神經質的女主角）、艾

瑪史東（演鳥人的女兒）競相飆戲，戲感十足。《好萊塢報導》盛讚這部作品：「情感電流強烈，角色情緒極為飽滿之作。恣意而流暢的鏡頭語言，耳目一新的戲劇元素，讓《鳥人》充滿令人難以抗拒的魅力！」這幾個戲咖飆戲飆得不亦樂乎，讓戲中一整個狂躁而複雜的生命力滿得都要爆出來了！事實上，所謂戲味、戲感有時候是頗難解釋的，更直接的途徑是看到厲害的作品就會理解，什麼才叫有戲。

第二個亮點，是在拍攝的技法上。

這部電影很強的一個部分就是導演說故事的方式與能力，懂得欣賞這個部分，會為觀影增添不少趣味與質感。不管是演員演的戲，還是導演導的戲，《鳥人》都表現得很過癮。

這部作品利用精密的拍攝技術與後製加工，全片一再運用一鏡到底卻轉換場景的精密操作，演員的表演與幕後工作人員的運鏡精準契合，展現的是由編劇到執行精緻雕琢的準確度，與歎為觀止的巧思。據說從正式開拍起算，這部精緻的作品一百天就拍完了，可見導演說故事的空間轉換、陽剛的爵士鼓配樂與戲劇張力、出色演員的狂飆演技、加上迴盪著「二義性」魔嫻熟的能耐。所以呈現出來的成果就是這麼一部節奏明快、充滿戲劇性的鏡頭跳躍、行雲流水的

這，本來就是一個魔幻與現實兼具的複雜人生！

幻手法的作品。

二義性，當然是《鳥人》這部戲在拍攝技法上最凸出的地方。《鳥人》運用了類似存在主義小說大師卡夫卡融合魔幻與真實、荒謬與正常的二義性表現手法，在一個嘲弄現實社會的諷刺劇裡隱藏了神異魔幻的深層結構，讓這部作品不單在技法上推陳出新，也陡然豐富了作品內涵的厚度與血肉。

所以第三個過癮的亮點，就是在作品內涵的經營上。是的！整部作品幾乎都是二義性的呈現。

《鳥人》的厲害就在同時呈現人性的正面與負面、隱喻與主題、幻想與現實交纏的二義性之後，導演卻沒有給出答案，觀眾也不容易說得出個所以然，但看完後偏偏清楚感受到巨大的藝術震撼！

我們很難說得清《鳥人》真正要表達的是什麼？但在難懂的曖昧之中主題又似乎隱隱的呼之欲出。事實上，戲中四個主要演員都是兩種矛盾人性的存在體。像主角雷根的心理情結就存在著理不清的二義性：老雷根的內心深處到底是執著著過去的榮光？還是始終放不下想被看見

電影符號

的渴望？抑或是有著一份對藝術的狂熱與堅持？電影中，雷根在舞台上有一句台詞：「我怎麼老是要求別人愛我。」這是一個線索。雷根的前妻也批判他：「你一直搞不清楚愛與崇拜。」這是另一個線索。但如果說這個片前超級英雄只是放不下昔日的名聲，似乎，又不像？電影一開始，打出來的字幕就提到某種「渴求」，跟著出現雷根凌空打坐的鏡頭，然後獨白說：「我怎麼會落到這般田地？這是一個可怕的地方，彷如胯下惡臭，我不應屬於這樣的一個糞坑。」這可不可以理解為一種對失去藝術的渴求的不甘願？

同樣的，片中另一個重要角色，天才演員麥克也呈現二義、矛盾的生命狀態——天才的鋒銳與情感的懦弱、失控與恐懼。麥克曾說：「在舞台上不會有問題。我不會在舞台上作假，我會在其他地方作假，在舞台上我不會。」麥克的性格到底是真誠還是自私？可愛還是討人厭呢？我想還是那句回答：大概都有吧。

另外像劇場女主角徘徊在力爭上游與被人羞辱的複雜情緒之中、雷根女兒的冷漠武裝與渴望熱情的矛盾生命狀態、加上戲裡討論到藝術狂熱與世俗力量、慾望與愛、媒體評論的冷血與嗜血等等的問題，還有像缺乏自信、神經質、自負、自私、自我放逐、內心掙扎種種的人性現象——《鳥人》真是一部複雜人性大體檢的戲碼。

至於電影中魔幻性的部分，就是雷根擁有的超能力到底是不是真的？而且超級英雄鳥人一直在雷根心裡說話，這個隱喻指的又是什麼意思？是指對膚淺、虛榮的眷戀？還是象徵一種隱

藏在每個人內心深處不為人所知卻原始、脫序、神秘的生命力量？還是「飛行」這個象徵本身

就是指人性裡想被看到的深層慾望？（像我們工作力求表現、寫臉書、玩自拍、秀自己等等，

其實都是一種想被看見的人性慾望的顯現。）故事最後的ending更是神來之筆，女兒真的看到

了鳥人老爸飛到天空中了嗎？雷根的超能力是真的嗎？就像卡夫卡著名小說《蛻變》講一個普

通的白領某一天醒過來發現自己變成了一條大蟲一般，這樣的藝術「密碼」其實是含藏了更深

刻的寓意的。《鳥人》的ending不僅將現實與魔幻的二義性結合在一起，也扣緊了Bird Man的

片名隱喻。

如果進一步穿透魔幻的「密碼」到作品的深層結構，就會發現《鳥人》其實是一部很現

實、很人間的作品，因為不像許多電影作品討論的是心靈議題，《鳥人》探索的是人性議題。

心靈理當純淨，人性必然複雜，而二義性正是複雜人性的廬山真面。

最後還可以提一提這部電影的另一個片名，很少作品會在故事的開始打出字幕說還

有另一個片名，這是《鳥人》一個特殊的線索。另一個片名是《The unexpected virtue of

ignorance》——無知的心靈綻放意料之外的精神？也許更直白的翻譯可以是「腦殘出神奇？」

什麼意思呢？是不是說追求藝術的狂熱是一種有點腦殘、無知的生命狀態，但純粹的無知卻反而會激發出更多生命的可能與潛力。如果沒有理解錯，這麼說來，這部展現人性複雜的作品的真正主題，就有一點呼之欲出了。

這，本來就是一個魔幻與現實兼具的複雜人生！

電影符號

附錄：觀影小品

《五星主廚快餐車》 觀後的一些感想

人會戀棧既有的成就，慢慢的，成就成了包袱，人變成自己所做的事的傀儡。如果這時在人生道上遭逢橫逆，這個橫逆其實是老天爺賞的禮物，這是一個契機，讓自己走出去，走上非制式的生命冒險。非制式很重要，這是掙脫無明與慣性重拾覺知的關鍵。

必須鼓起勇氣拋棄自己，才能走出更真實的自己。

《黃飛鴻之英雄有夢》 觀後的一些感想
——從無我出發才會蛻變成一股沛然無懼的英雄氣概！

對在香港出生的我來說，廣東拳師黃飛鴻的傳奇故事可以說是從小看長大的。從黑白片時代老牌演員關德興演的黃飛鴻，到李連杰演的超級功夫明星黃飛鴻，一直到彭于晏演的少年黃

飛鴻，可以說以這部《黃飛鴻之英雄有夢》最具創意與顛覆性。黃飛鴻變成了反骨仔！這部最新的黃飛鴻電影可以說是暴力版、特效版與《無間道》版的黃飛鴻（少年時代的黃飛鴻跑到黑幫臥底去了）。基本上，整個故事的處理是用心、細緻而完整的，甚至頗有一些深刻內容的著墨。

電影最深刻的地方是老拳師黃麒英遭黑幫縱火遇害後，小黃飛鴻與師弟赤火被黃麒英的和尚好友強迫帶到山中學藝（應該是嵩山少林寺吧），兩個少年心中塞滿復仇的焰火，和尚師父說除非你們能正確回答為什麼要報仇，否則只能留在山中練武。「我報仇是為了懲罰惡人。」「我報仇是要殺了他們。」「我報仇是為了……」結果師兄弟倆從小不管怎麼回答，和尚師父總是說錯！錯！錯！錯！一直問到長大，黃飛鴻忍不住問到底錯在哪裏呢？和尚師父回答說：「你們錯在一直說『我』要報仇。」「噢！原來如此！「有我」的報仇是私怨，「無我」的報仇才是公義啊！接著和尚師父用燭火作比喻，你們師兄弟從燭火看到地獄與憤怒，我卻看到慈悲呀！原來報仇象徵一種強大的生命力量，這股力量像烈火，從有我出發會演變成災難，從無我出發才會蛻變成一股沛然無懼的英雄氣概！

最後和尚師父總結：「報仇就是救人！」是的！人間所有強大的技藝、力量、知識的使用，必須將根源的『我』抽掉、放下、忘卻，才是正用。這是這部作品最深刻的內涵。

在說故事的技法上，最後黃飛鴻與飛虎幫老大在「烈焰」中決戰，也是首尾呼應的安排。

還有一個地方導演處理得很精采的，就是黃飛鴻的名字與那首熟悉的「將軍令」背景音樂，導演刻意留到電影的尾聲才讓出現，氣勢與氣氛的營造是成功的。

不錯！這是一部好看也頗有內涵的俠義電影。

《飢餓遊戲》系列觀後的一些心得

叛逆所有體制是對自我生命獨特性的忠誠。

生命成長的歷程必須面對龐大的恐懼與殘酷。

Hunger Games，是一個隱喻——嗜財者對金錢飢餓，嗜權者對權力與控制慾飢餓，成長者則對自由渴求呀！

而真正的自由是心靈的無懼與無符。

關於徐克老片 《笑傲江湖之東方不敗》 的一點聯想

徐克的電影頗多破綻，但很喜歡兩集「笑傲江湖」裡那種瀟洒又無奈的況味。決戰東方

不敗前夕，任我行對令狐沖說：「有人就有恩怨，有恩怨就有江湖，人就是江湖，你怎麼退出？」也許，江湖不需要退出，只需要換個態度面對它，是我們的態度決定要面對的是一個驚濤駭浪的江湖，還是一個雲淡風輕的江湖。

決定退職後，一位老同事跟我說：「鄭老師，覺得你，鬆開了。」另一位老同事說：「鄭老師，你好像變神仙了。」我想是心境轉變，人的氣場也跟著轉變吧。我自己內心最強烈的一個感受卻是：忽然間，好像沒有敵人了，敵人不見了！原來退出江湖，才能真正的笑傲江湖！怪不得老子說：「夫唯不爭，故天下莫能與之爭。」原來，不爭，是無敵於天下的大招數！武俠電影常說人在江湖，身不由己。這句話不全對，至少我們的心，是可以決定我們投身的是怎樣的一個江湖。

「蒼天笑，紛紛世上潮，誰負誰勝出天知曉。」

也許，換個說法，不要想去勝出，心，就知道答案了。

關於徐克老片《倩女幽魂》系列的藝術形象——廟小妖風大，人間即鬼域

一直覺得導演徐克的作品不管在技法上與內涵上都顯得有點亂、有點無厘頭、頗多破綻，愈是早期的電影愈有這樣的傾向，感覺上這是一個有點控制不住自己才情與創意的導演。但，

奇怪？我很喜歡徐克作品的這種失控耶？像早期的《倩女幽魂》系列、《蜀山》系列、《笑傲江湖》系列，都洋溢著這種很有味道的失控，相對的，近年的作品像《七劍》、《狄仁傑》系列等等，製作是嚴謹了，作品是精緻了，但反而失去這種天馬行空的玩世不恭！另外，徐克前期的作品的一個特色是在藝術形象的塑造上，徐克是一個塑形高手。尤其《倩女幽魂》系列。

片中幾個主要人物都被賦與了飽滿的生命力與豐盈的血肉，加上那種戲謔人間式的失控，即成功的激發出充滿魅力的藝術形象與故事氛圍。

像下面列舉了三個時代演聶小倩的女演員——樂蒂、王祖賢與劉亦菲。王祖賢能在形象古典優雅的樂蒂與美艷秀麗的劉亦菲中間脫穎而出，小倩的形象深入人心，這不能不歸功於導演徐克形象塑造的成功。三個美女中，王祖賢不是最美的，卻是將聶小倩這個幽魂演得最活、最有人味、最具生命力的。

徐克與王祖賢合作打造出一個脆弱、浪漫、纖細、被命運播弄的聶小倩，深深發揮了幽魂倩女唯美的藝術形象。

男主角則是一個憨直、手無縛雞之力、隨時可能死掉但忠於愛情與理想的熱血書生甯采臣，張國榮也將這個傻傻而可愛的書生形象表演得入木三分。

其實比男女主角形象更為突出的，是已去世的老牌演員午馬飾演的道士燕赤霞，將一個一身本領、憤世嫉俗、特立獨行、瀟灑不羈、離棄人世、脾氣古怪、寧與鬼道為伍、也不願與濁

世同流合汙的俠客形象，表演得活靈活現。

最後，也是本文最主要要談的，《倩女幽魂》中最強烈的藝術形象，其實是要表現一個鬼物橫行、妖風四起、顛倒錯亂、步步殺機的鬼道世界。那導演透過這鬼道世界最主要是要說些什麼呢？事實上，徐克的鬼道就是諷刺人間啊！鬼道世界就是人間世界啊！真是人何寥落鬼何多！而本文的副標題的前半句就是借用了老毛子的詩，加上筆者隨機的補上後半句——廟小妖風大，人間即鬼域。這人間世嘛，鬼比人還多哩！這層思想發展到《倩女幽魂》第二集的《人間道》，那個蜈蚣精化成人身的普渡慈航，儼然活佛，竊充國師，禍亂朝政，行騙天下，不就是諷刺今天許多假宗教假上師之名行真棍之實的亂象嗎？片子名稱其實就說得很直白了，鬼道即人間道嘛。徐克大概心中有許多塊壘疙瘩，通過電影去嘻笑怒罵、冷嘲熱諷一個鬼域人間吧。事實上這個藝術形象在徐克的作品一再出現，但以《倩女幽魂》系列表現得最為淋漓盡致，罵得最痛快。但這股罵勁、痛快勁、失控勁與瀟灑的勁頭，在徐克近期的作品裡，卻再看不到了。

關於幾部科幻名片的主題

像《香草天空》、《駭客任務》、《全面啟動》等幾部科幻大片的主題其實都跟下面一段「山達基」創辦人賀伯特的話相關。

「不管存在的情況如何，對於如何看待『存在』，你必須要有一個獨立的態度。顯然地，對存在有一個獨立的態度是有可能的，不受既有對於存在的態度所支配。……不管發生了什麼，一個人對於存在可以有他自己獨立的態度，而且可以隨心所欲的讓事情變得更好或更糟，……而我們怎麼稱呼這個呢？這個就叫做自決力。」（摘錄自賀伯特《人類靈魂剖析大會》）

是的！人是自己這部戲的導演與主角，自己可以決定自己的人生是真或幻？是虛擬或真實？是夢醒或沉迷？佛語所謂「一切唯心造」，心決定外在世界，心決定我們的生存狀態。就像《香草天空》與《駭客任務》裡的大衛與尼克可以決定自己要不要醒過來，而《全面啟動》裡的造夢者可以建造一整個浩大的夢世界，但也可能沉迷在自己架設的夢中。

從《駭客任務》、《全面啟動》、《刺激1995》談作夢與越獄……

跟朋友提到狗很會睡覺，一天可以睡十七、八小時，但人更厲害，很多人一輩子都在睡覺。而且狗一直睡可能不知自己在睡，人更厲害，一直睡卻硬說自己沒睡。朋友問「講啥？」我舉索甲仁波切的說法：有兩種（昏）睡，一種是忙碌的睡，一種是懶散的睡；前者是西方式的（昏）睡，後者是東方式的（昏）睡。其實意思就是指兩種不同的盲

目慣性，咱們一輩子都在打睡夢神經拳。

另一個朋友說「不做惡夢，一覺到底又何妨！只怕醒來見閻王！」我跟他說美夢是有額度的。用完了，就輪到噩夢了。

在電影作品中，也有談到這樣的題材。像《駭客任務》的尼歐有一天一覺醒來，內心深深懷疑這世界到底是不是真的？一念驚夢，隨即發現這個表面真實的世界原來是虛擬的！大家都在作夢，一種集體性催眠與夢！尼歐選擇夢醒，走上一條既痛苦又危險的覺醒之道。

又一個朋友說醒或睡有何差別？自己如何認知才是重點。我回答說醒與睡的差別，佛陀用了一生來回答。自己真能認知嗎？就像《全面啟動》的電影寓言，常常人以為自己醒著，其實還是在夢中。作夢中夢。所以如果知道自己在作夢及受苦，就有機會夢醒了。佛家四聖諦的「苦、集、滅、度」，就是首先要知道自己苦，承認自己苦，所以有些佛教徒一天到晚喊苦，是有根據的。

又像《刺激1995》裡面的男豬腳為啥拼了命也要逃獄，這又是一個寓言——原來咱們都是活在夢的牢籠中，咱們都是身陷囹圄。故事中的老黑人卻缺乏勇氣出獄，因為當老囚犯當慣了，作夢作慣了。是的！越獄，先要知道自己在坐牢的這一事實，跟著需要逃獄的勇氣與拼勁。

新鋭藝術22　PH0173

新鋭文創
INDEPENDENT & UNIQUE

電影符號
——電影作品的隱喻與哲思

作　　者	鄭錠堅
責任編輯	李冠慶
圖文排版	周妤靜
封面設計	楊廣榕

出版策劃	新鋭文創
發 行 人	宋政坤
法律顧問	毛國樑　律師
製作發行	秀威資訊科技股份有限公司
	114 台北市內湖區瑞光路76巷65號1樓
	電話：+886-2-2796-3638　傳真：+886-2-2796-1377
	服務信箱：service@showwe.com.tw
	http://www.showwe.com.tw
郵政劃撥	19563868　戶名：秀威資訊科技股份有限公司
展售門市	國家書店【松江門市】
	104 台北市中山區松江路209號1樓
	電話：+886-2-2518-0207　傳真：+886-2-2518-0778
網路訂購	秀威網路書店：http://www.bodbooks.com.tw
	國家網路書店：http://www.govbooks.com.tw

出版日期	2015年11月　BOD一版
定　　價	280元

國家圖書館出版品預行編目

電影符號：電影作品的隱喻與哲思 / 鄭錠堅著. -- 一
版. -- 臺北市：新銳文創, 2015.11
　　面；　公分. -- (新銳藝術；22)
BOD版
ISBN 978-986-5716-65-3(平裝)

1. 影評

987.013　　　　　　　　　　　104017816

讀者回函卡

感謝您購買本書，為提升服務品質，請填妥以下資料，將讀者回函卡直接寄回或傳真本公司，收到您的寶貴意見後，我們會收藏記錄及檢討，謝謝！
如您需要了解本公司最新出版書目、購書優惠或企劃活動，歡迎您上網查詢或下載相關資料：http:// www.showwe.com.tw

您購買的書名：＿＿＿＿＿＿＿＿＿＿＿＿＿＿＿＿＿＿＿＿＿＿＿
出生日期：＿＿＿＿＿年＿＿＿＿＿月＿＿＿＿＿日
學歷：□高中 (含) 以下　　　□大專　　　□研究所 (含) 以上
職業：□製造業　□金融業　□資訊業　□軍警　□傳播業　□自由業
　　　□服務業　□公務員　□教職　　□學生　□家管　　□其它＿＿＿
購書地點：□網路書店　□實體書店　□書展　□郵購　□贈閱　□其他
您從何得知本書的消息？
　　□網路書店　□實體書店　□網路搜尋　□電子報　□書訊　□雜誌
　　□傳播媒體　□親友推薦　□網站推薦　□部落格　□其他＿＿＿＿＿
您對本書的評價：(請填代號　1.非常滿意　2.滿意　3.尚可　4.再改進)
　　封面設計＿＿＿　版面編排＿＿＿　內容＿＿＿　文／譯筆＿＿＿　價格＿＿＿
讀完書後您覺得：
　　□很有收穫　□有收穫　□收穫不多　□沒收穫

對我們的建議：＿＿＿＿＿＿＿＿＿＿＿＿＿＿＿＿＿＿＿＿＿＿＿

＿＿＿＿＿＿＿＿＿＿＿＿＿＿＿＿＿＿＿＿＿＿＿＿＿＿＿＿＿＿＿＿

＿＿＿＿＿＿＿＿＿＿＿＿＿＿＿＿＿＿＿＿＿＿＿＿＿＿＿＿＿＿＿＿

＿＿＿＿＿＿＿＿＿＿＿＿＿＿＿＿＿＿＿＿＿＿＿＿＿＿＿＿＿＿＿＿

11466
台北市內湖區瑞光路 76 巷 65 號 1 樓

秀威資訊科技股份有限公司　　　收

BOD 數位出版事業部

∙∙

（請沿線對折寄回，謝謝！）

姓　　名：＿＿＿＿＿＿＿＿　　年齡：＿＿＿＿　　性別：□女　□男

郵遞區號：□□□□□

地　　址：＿＿＿＿＿＿＿＿＿＿＿＿＿＿＿＿＿＿＿＿＿＿＿＿

聯絡電話：(日)＿＿＿＿＿＿＿＿＿　(夜)＿＿＿＿＿＿＿＿＿＿

E - m a i l：＿＿＿＿＿＿＿＿＿＿＿＿＿＿＿＿＿＿＿＿＿＿